齐白石草虫画范本

郭煦 主编

湖南美术出版社

全国百佳图书出版单位

图书在版编目（CIP）数据

齐白石草虫画范本 / 郭煦主编. —— 长沙 ： 湖南美
术出版社，2020.3
ISBN 978-7-5356-9129-3

Ⅰ.①齐… Ⅱ.①郭… Ⅲ.①草虫画—作品集—中国
—现代 ②草虫画—国画技法 Ⅳ.①J222.7 ②J212.27

中国版本图书馆CIP数据核字(2020)第055911号

齐白石草虫画范本 Qi Baishi Caochonghua Fanben

出 版 人：黄 啸
主 编：郭 煦
责任编辑：郭 煦
设 计：郭 煦
责任校对：谭 卉 伍 兰
出版发行：湖南美术出版社
　　　　　（长沙市东二环一段622号）
经 销：湖南省新华书店
制版印刷：长沙新湘诚印刷有限公司
　　　　　（长沙市开福区伍家岭街道新码头9号）
开 本：889mm×1194mm　1/16
印 张：15
版 次：2020年3月第1版
印 次：2020年3月第1次印刷
书 号：ISBN 978-7-5356-9129-3
定 价：78.00元

邮购联系：0731-84787105
邮 编：410016
网 址：http://www.arts-press.com/
电子邮箱：market@arts-press.com
如有倒装、破损、少页等印装质量问题，请与印刷厂联系斢换。
联系电话：0731-84363767

作画似与不似之间为妙太似为媚俗不似欺世

九十一岁白石老人旧语

"一花一虫一世界"——齐白石的草虫画

文/马学东

　　从中国画的人物、山水和花鸟画三大画种来讲，人物画和山水画先后成为过大宗，而花鸟画却始终都很难超越前两者的地位。但是自"海派"在近代开宗立派之后，花鸟画有了长足的发展。而发展到齐白石这儿，他在五代、宋、元、明、清花鸟画厚重的传统基础之上，用其天真朴素的纯真心灵自觉选择了在历代并不被画家当作花鸟画主体的草虫作为其花鸟画的题材，并且极具创造性地运用"工写结合"的并置画法来绘制草虫，从而开辟出了中国花鸟画从传统到现代转型的新的创作蹊径。他将花鸟画的创作推上了一个全新的高度，扭转了花鸟画在中国画传统的三大画种中一直位居末席的局面，为花鸟画的创作打开了新的局面和视野。

　　在历代画家的笔下，草虫就犹如中国山水画中的人物大都是点景人物一样，仅仅只是花鸟画中氛围和主题内容的额外点缀，几乎很少有画家将草虫作为整个画面的主体进行描绘。当然也没有任何一个画家将草虫绘画几乎贯穿整个创作生涯。而齐白石却选择了看起来并不起眼的草虫作为其重要的绘画题材。他之所以这样选择，主要是出于其个人喜好而非基于艺术创作的画科分类而有意为之。艺术家一般需要很长时间才能找到最符合个人气质的题材进行表现，而白石老人选择草虫画是信手拈来的。他绘制草虫的创作动机是朴素的，这是基于他多年的乡村生活经验而自然天成的。齐家老屋旁的一草一木，乡野间的蛙叫蝉鸣，鱼游虾嬉，本身就是极富有画面感和生命感的场景。这些由大自然孕育的生灵是其创作的现实视觉经验的来源，这些微小的草虫在天地间自由自在的生存状态则是白石老人毕生向往和追求的精神境界。因此，他描绘草虫的每一次下笔、每一笔勾描都是情感的自然流露，并且这种情感是极其充沛和真挚的。如果与画史中其他画家的草虫画相比，在对草虫生命质感的表现上，齐白石无疑超越了古人。

　　齐白石最初是在《芥子园画谱》中习得勾画草虫的基本方法的，随后他又师从胡沁园学习工笔草虫。黎锦熙曾在《齐白石年谱》中记载"辛丑（1901年）以前，齐白石的画以工笔为主，草虫早就传神"。辽宁省博物馆现存的齐白石于1906年左右创作的《花卉蟋蟀》就是他最早绘制的工笔草虫的存世作品。这件作品的款识是"沁园师母命门下画"，因此，这应该是他拜师之后不久的作品。画面描绘了海棠花下的两只蟋蟀，海棠花以没骨画法绘制，蟋蟀则用小写意手法勾勒，生动传神。显然这件作品只是其工笔草虫绘画的肇始之作，其鲜明独特的草虫绘画风格还远没有形成。中国美术馆收藏的齐白石1920年创作的"草虫册页十二开之四"上面的款识中提道："学画五十年，惟四十岁时戏捉活虫写照，共得七虫。"白石老人四十岁时正是1902年，这个时间和黎锦熙的记载相差无几。而齐白石画的草虫作品之所以传神，是因为他自己养草虫，也捉草虫。齐白石于1919年创作的《纺织娘》（现存辽宁省博物馆）中的款识"己未十月于借山馆后得此虫，世人呼为纺绩（织）娘，或呼为纺纱婆，对虫写照。庚申正月，白石翁并记"也再次充分印证了白石老人是通过活捉草虫并对草虫进行写生才能将草虫绘制得栩栩如生的。

　　齐白石通过对草虫进行写生，细致入微地观察不同草虫的生理结构。他对蜻蜓翅膀的纹理、薄如纱的蝉翼、螳螂前臂的大刺、蝴蝶背部的花纹等细节之所以能描绘得一丝不苟，都与前期的观察和体会密不可分。齐白石用写生的办法积累了很多的草虫画稿。每次在画工笔草虫之前，他先要从草稿中筛选合适的画稿，把草虫的轮廓用透明的薄纸勾描下来成定稿。再用细骨针把草稿外形压印在下面纸上。然后，把稿子放在一旁参考，用极纤细的小笔，以写意的笔法中锋画出。虽然是在生宣纸上，但能运笔熟练，笔笔自然。细看草虫"粗中带细，细里有写"，有筋有骨，有皮有肉，没有数十年粗细写生功夫是画不出的。这其中的要诀就是提炼出草虫最动人的瞬间动态。齐白石自己曾说："作画贵在写生，能得形神俱似即为好矣！"通过这种长期的绘画实践，白石老人熟练掌握了不同类型的草虫的画法，从而为他用写意的方法绘制草虫奠定了坚实的基础。因为只有在大量的写生训练之后，才能用

寥寥数笔就将类型多样的草虫的典型特征生动地勾画出来。对画家而言，无论是工笔草虫，还是写意草虫，形似仅是基本要求之一，更高的要求是无论运用何种技法都不能概念化，都必须能体现出草虫的生命特性。其实这对艺术家提出了极高的要求。画面既要呈现出视觉的真实，又要把微小的草虫旺盛的生命力表现出来，如果画家没有对生命和世界的深入理解和体悟，是绝对做不到以形写神的。而齐白石不仅有高超的绘画技巧，而且最难得的是他拥有天真平静的心灵，使他能够从日常最平凡的草虫中发掘出令人惊艳的美。

　　齐白石的草虫画有三种模式：第一种是草虫用工笔绘制，花卉用大写意绘制；第二种是草虫和贝叶都用工笔完成，这种是齐白石特有的"贝叶草虫"；第三种是草虫和花卉都用大写意完成。第一种是齐白石创制的，古人并无此种画法。1920年，齐白石自创"红花墨叶"之后，其写意花卉日趋娴熟。大写意花卉和工虫相结合这种看似"混搭"的创作模式，不仅仅只是技法层面的创新，还是创作理念上的创新。齐白石一生绘画实践的准则之一就是追求画要在"似与不似之间"，即画面要追求一种中间性，因为他认为美就处在这样的中间性之中，美就蕴藏在欺世和媚俗之间。而齐白石工写结合的草虫绘画恰好将"似"与"不似"在同一个画面上做了并置。草虫看似仅仅追求一种百分之百的形似，但重点依然强调草虫的神。大写意花卉看似追求神似，但重点则在表现花卉的基本形。因此，一幅看似简单的草虫画只有做到形神兼顾，达到形与神的平衡，才能引人入胜。这是齐白石毕生作画追求的境界。

　　齐白石的草虫以册页为多。不同于卷轴和手卷，册页给观者提供一种固定的观看视角，看起来就像是一幅幅连环画。白石老人正是通过不同的草虫和不同的花卉组合搭配出丰富的观看体验。册页虽尺幅不大，却最能体现出"尽精微，致广大"的视觉张力。这种视觉张力的形成并不是将工笔和写意这两种技法在画面中进行简单的并置就能够形成的。这种张力其实靠的是工笔和写意这两者在画面中的比例关系、两者有机结合所形成的空间关系、两者的色彩关系，甚至是两者的力量关系。因此，只有苦心经营才能和谐地处理好这些关系，才能使画面产生迷人的艺术感染力。齐白石1942年绘制的十三开册页《可惜无声》堪称齐白石草虫绘画的代表作。每张册页都是昆虫和花卉的搭配，蝈蝈、蜜蜂和玉兰，蜻蜓与荷花，蝴蝶、蝈蝈和牵牛花，螳螂、蝈蝈和贝叶，螳螂、蝉和红叶。画中的草虫姿态各异，生动活泼。表现技法融工笔、写意、工写结合于一体。构图疏密有度，动静结合。老辣的笔法、鲜艳的色彩、精巧的造型结合在一起，表现出大自然的勃勃生机，创造出一首动人的乐章。白石老人将这套册页题名为《可惜无声》就是因为，在他看来，他已经把能够用画笔呈现出的意境完全表达出来，但只有声音是画面传达不出来的。其实在他的笔下，当我们凝心静气地欣赏这套册页的时候，耳边似乎已经听到了蜜蜂的嗡嗡声、聒噪的蝉鸣和蜻蜓的振翅声。

　　齐白石之所以较为偏好表现草虫这类在传统花鸟画中很少涉足的题材，是他在内心中始终将自己视为一介草民的心理映射。北京画院收藏有一幅题为《草间偷活》的作品，这件作品用简率的干笔描绘了一只在杂草间存活的蟋蟀，将偷生的蟋蟀表现得极为传神，而"偷"字极传神地表达出蟋蟀无可奈何的生存状态。这其实也是白石老人自己生存状态的真实写照。通过艺术创造，齐白石将笔下草虫的生命状态和他自己的生命体验融为了一体。而这就是绘画和人生都要追求的"见自己、见众生、见天地"的一种最高境界。

图版

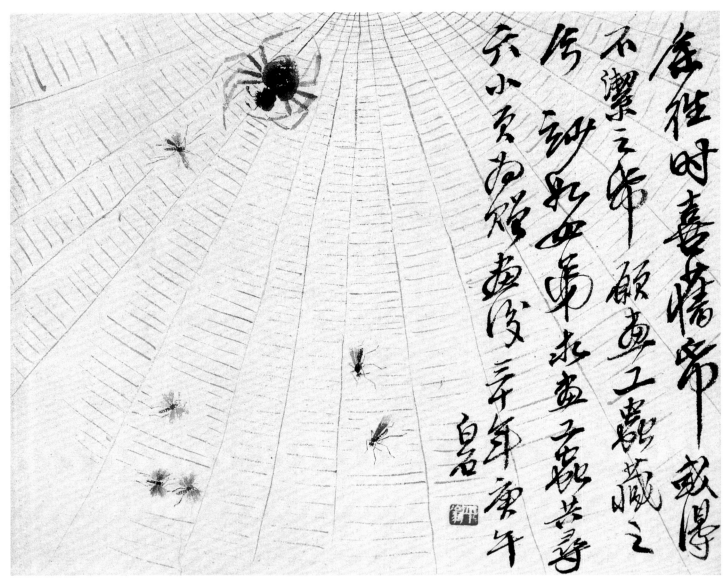

蜘蛛　16.5cm×20.5cm　1900年

　　草虫画，在中国画史上并没有专门的分科，只是依附在"花鸟蔬果"类里。如北宋《宣和画谱》就把它附在卷二十的"蔬果"一类中。但在唐宋的画史里，已开始出现某某画家"擅草虫"的记载。宋代小品画中不乏草虫之作，有些工笔草虫精细程度令人叹为观止，如林椿《葡萄草虫图》、李安忠《晴春蝶戏图》、佚名的《山茶蝴蝶图》等，但所画草虫品类较少。晚清的居廉是画工笔草虫的高手，他画的《梧桐双蝉》非常精妙。而到了齐白石笔下，不仅草虫种类繁多，刻画入微，他独创的"兼工带写"的画法，更是超越了前人，使草虫画达到了一个前所未有的高度。

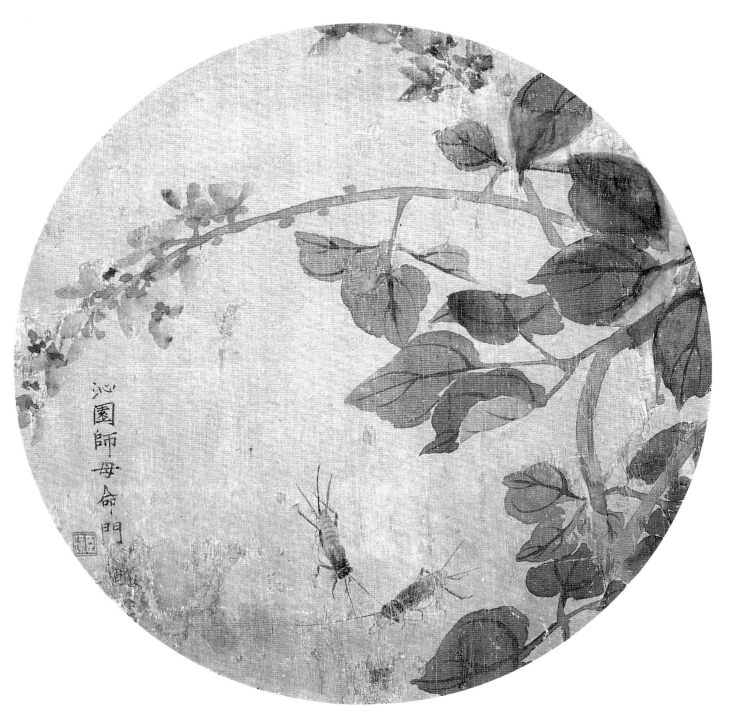

花卉蟋蟀（团扇） 直径24cm 约1906年

　　齐白石画工笔草虫的时间，大约始于20世纪初，止于20世纪50年代初。天上飞的、地上爬的、水里游的，他几乎无所不画，还曾立下豪言"为万虫写照，为百鸟张神"，他一生究竟画了多少种草虫，很难统计。

　　能将小小的虫子画得这么出神入化，齐白石一定不是五十多岁才观察到这些虫子的性格的。在他被称为"阿芝"的童年，在湖南湘潭那个山清水秀的农村，对于迎着风奔跑在山间地头的小男孩，虫子是他们最好的朋友。

　　现存齐白石最早的工笔草虫作品，为师父胡沁园夫人命之所绘《花卉蟋蟀》，辽宁省博物馆藏。

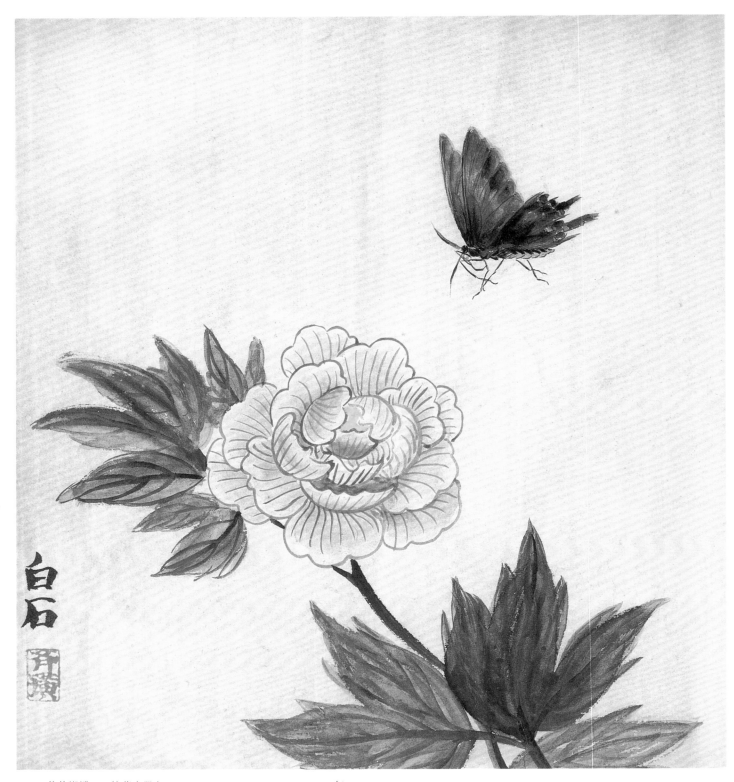

芙蓉蝴蝶（工笔草虫册之一）　　33.5cm×32.5cm　　1908—1909年

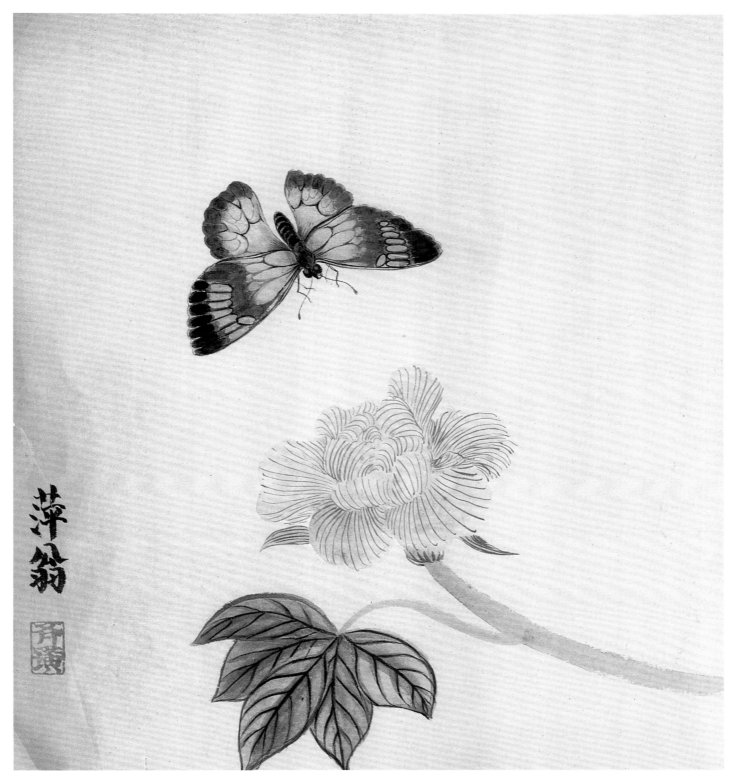

芙蓉蝴蝶（工笔草虫册之三）　33.5cm×32.5cm　1908—1909年

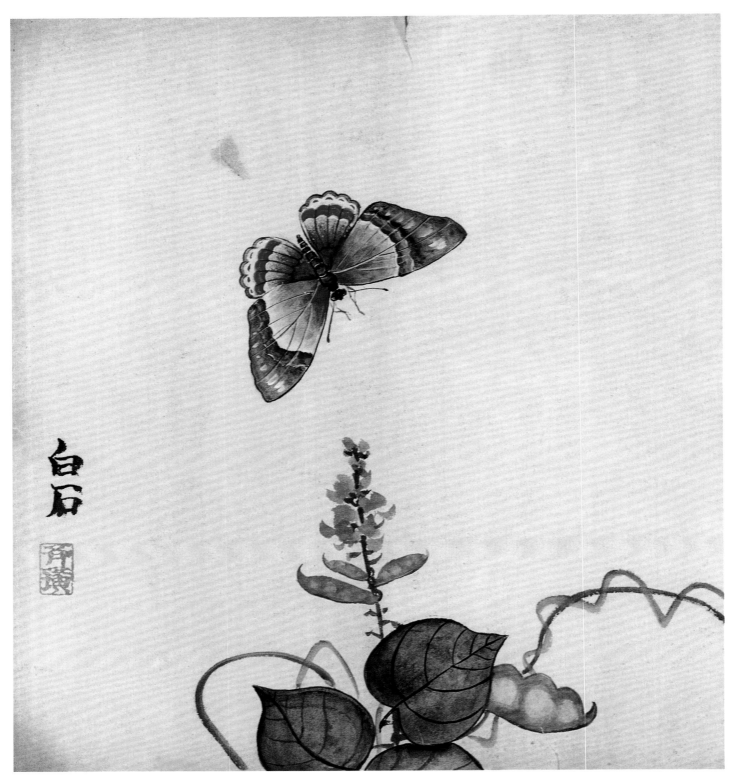

豆荚蝴蝶（工笔草虫册之四） 33.5cm×32.5cm　1908—1909年

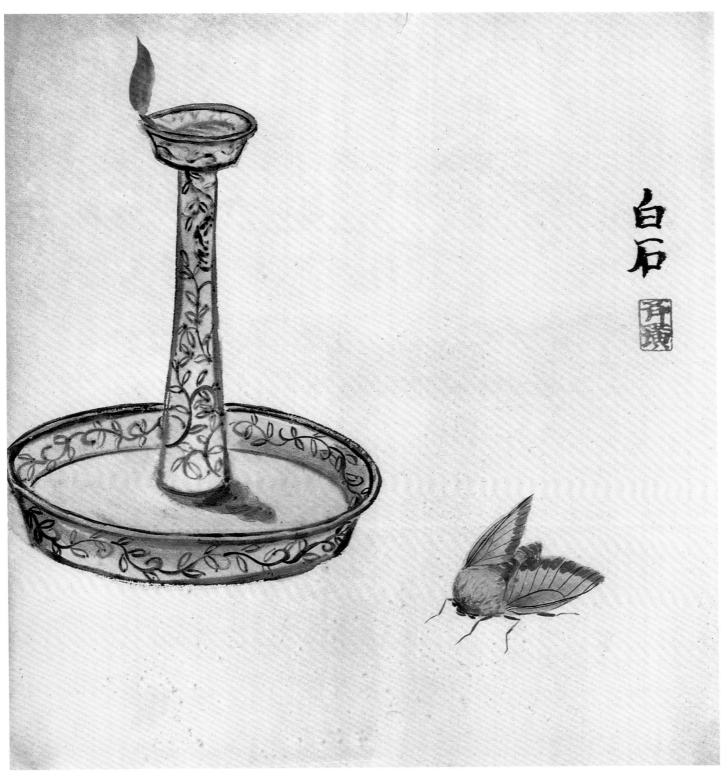

油灯秋蛾（工笔草虫册之五）　　33.5cm×32.5cm　　1908—1909年

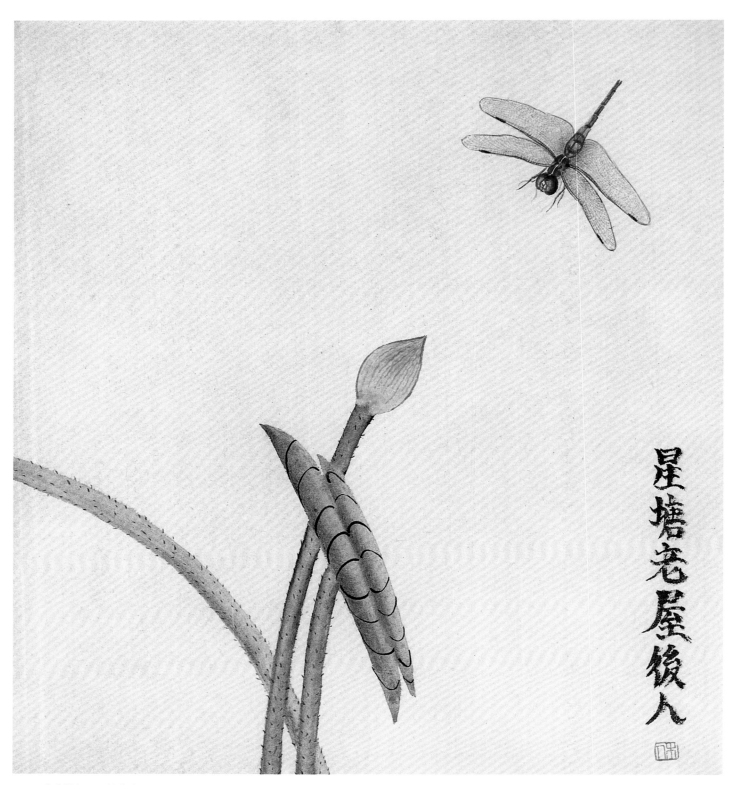

荷花蜻蜓（工笔草虫册之六）　　33.5cm×32.5cm　　1908—1909年

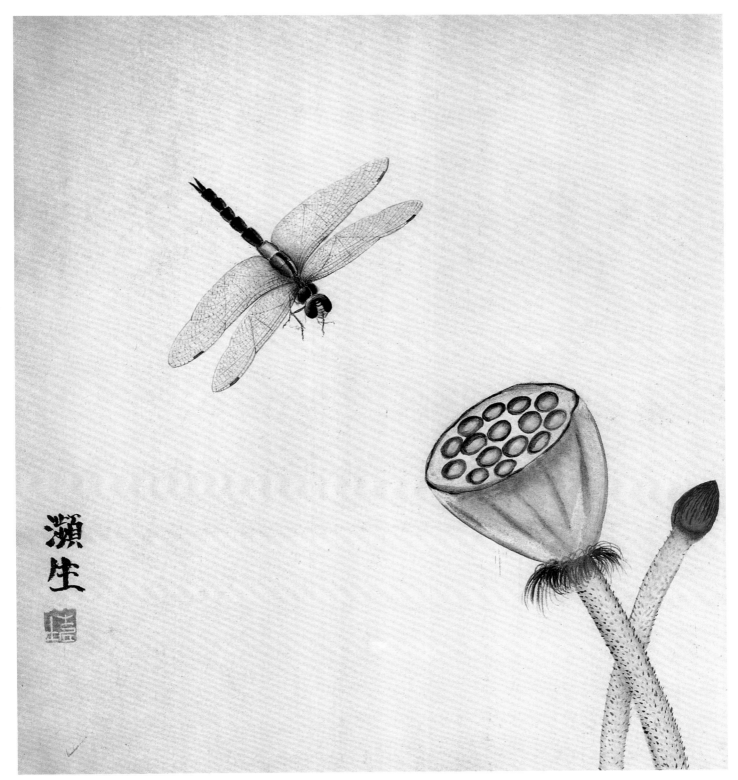

莲蓬蜻蜓（工笔草虫册之七）　33.5cm×32.5cm　1908—1909年

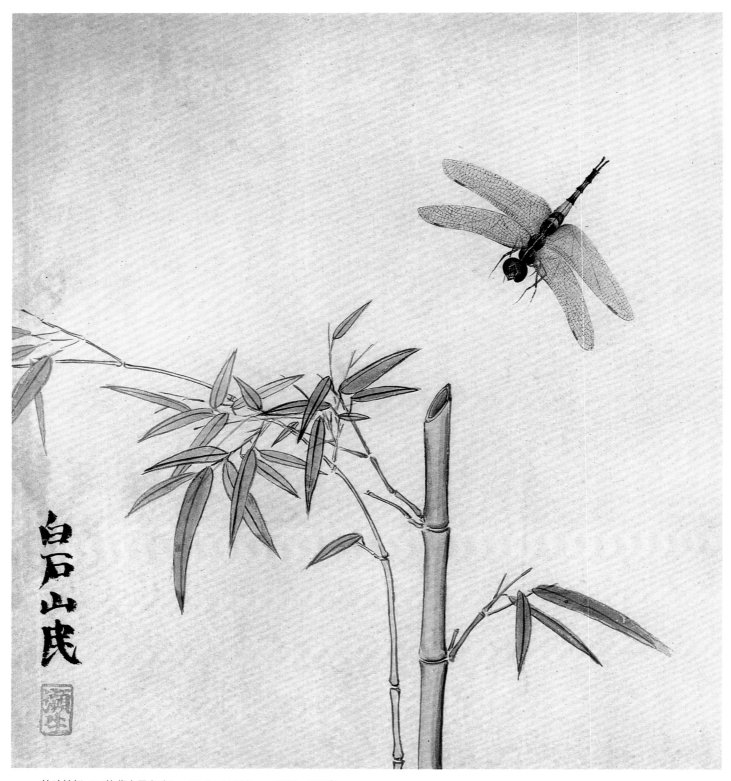

竹叶蜻蜓（工笔草虫册之八）　33.5cm×32.5cm　1908—1909年

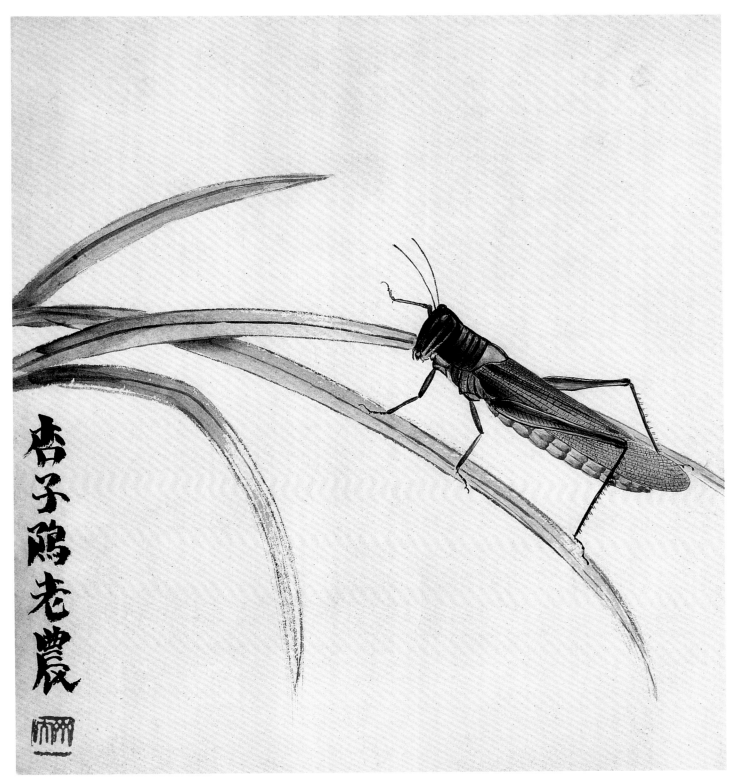

长叶蝗虫（工笔草虫册之九）　33.5cm×32.5cm　1908—1909年

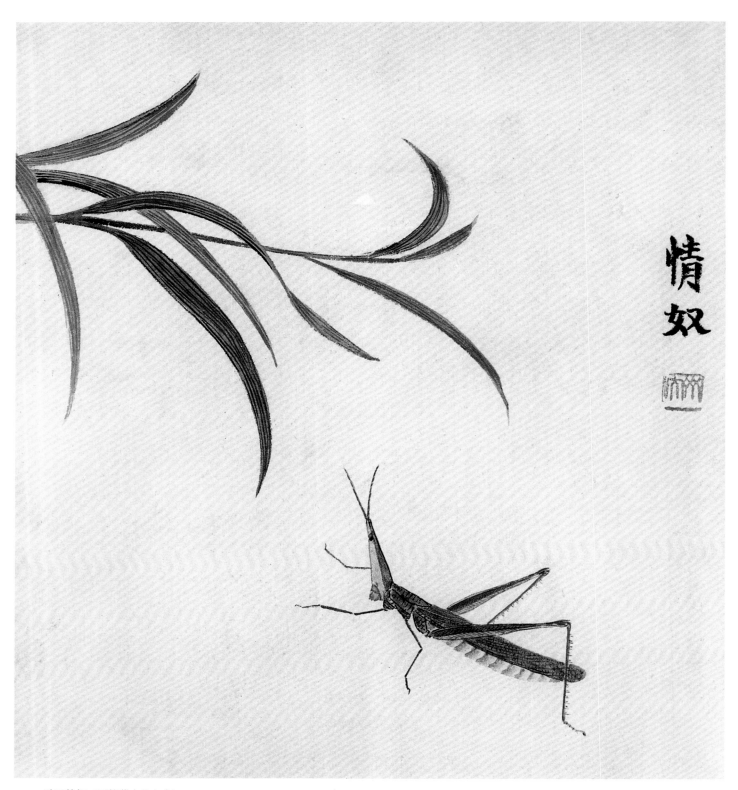

情奴

叶下蚱蜢（工笔草虫册之十）　33.5cm×32.5cm　1908—1909年

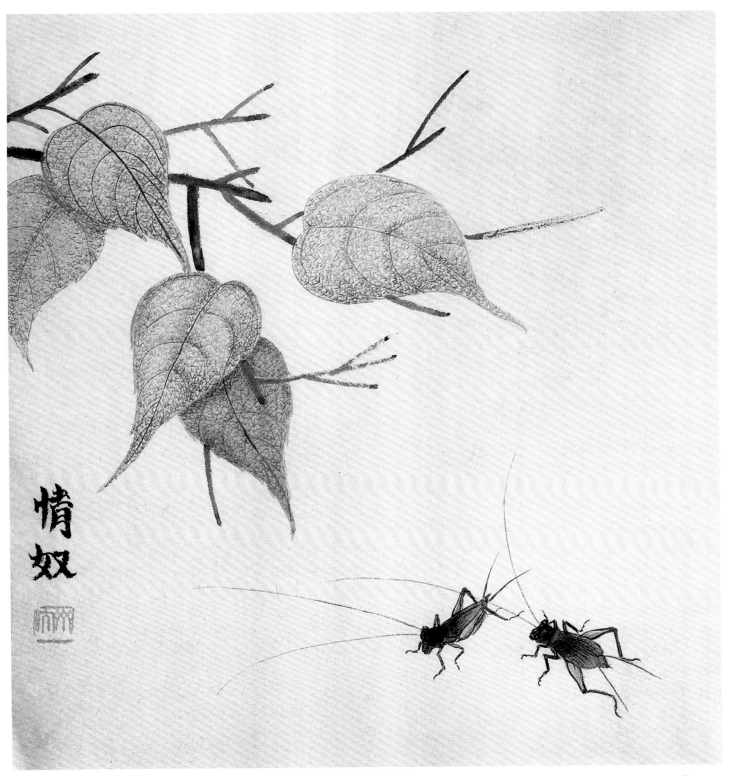

贝叶蟋蟀（工笔草虫册之十一）　33.5cm×32.5cm　1908—1909年

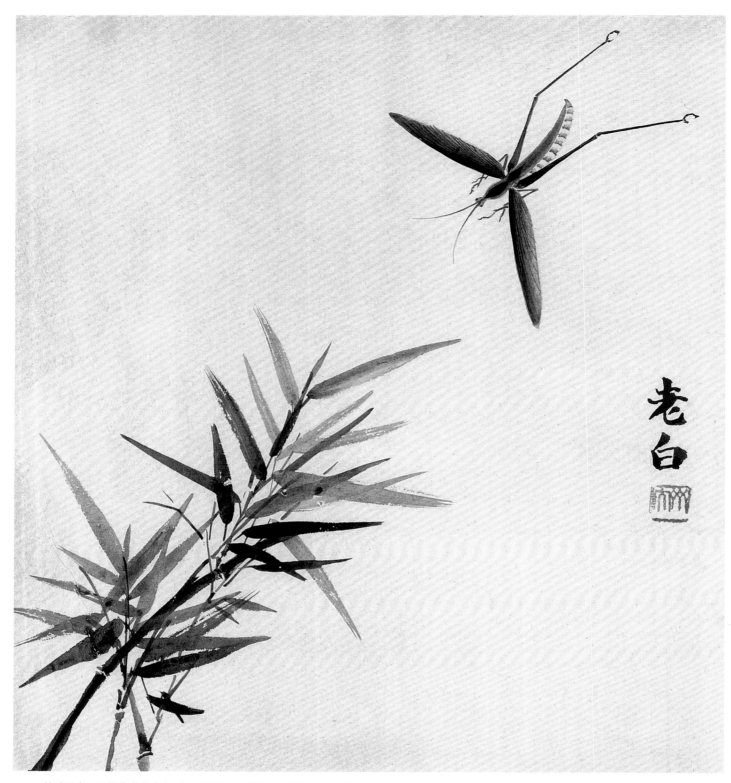

竹叶飞虫（工笔草虫册之十二）　　33.5cm×32.5cm　　1908—1909年

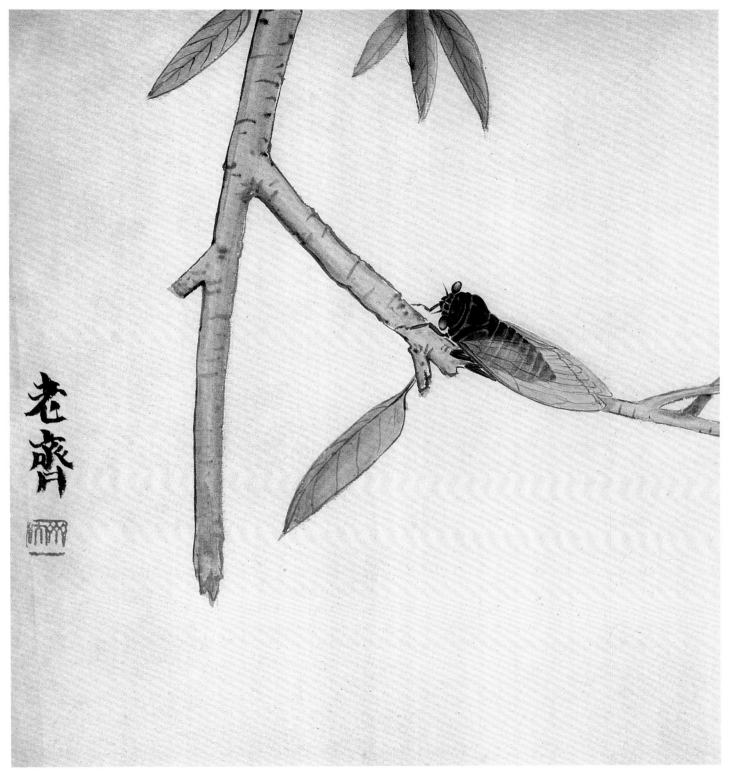

树枝秋蝉（工笔草虫册之十三）　　33.5cm×32.5cm　　1908—1909年

　　齐白石在画草虫上的许多创新与运用，也是一般画家难以做到的。常人画得细，很容易腻和板，甚至将草虫画成僵死的标本而无生气，而齐白石所画则是在精细中求生机，严谨处富变化。如他画蜻蜓翅膀上的网纹，用笔有轻重浓淡变化，增加了翅膀的动感；画水中草虫的长足，一笔瘦硬的线条即画出了长足的挺拔，表现出关节的结构。他注重质感的表现，蜻蜓、蝉、蜂类甚至蝗虫的翅膀画得很透明，蝴蝶和蛾子的翅膀画得通体蓬松通透，有一触即掉的质感。这些当然不是一朝一夕能练就的，一笔笔都积淀着他数十年的绘画功夫和学养。

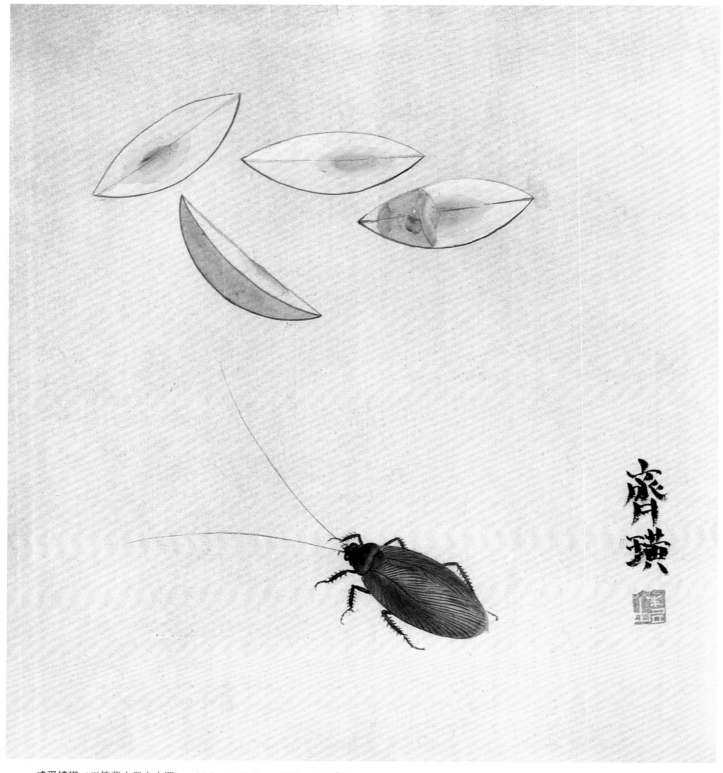

咸蛋蟑螂（工笔草虫册之十四）　33.5cm×32.5cm　1908—1909年

　　齐白石一生画的草虫品种非常丰富，多达数十种，不仅有蜻蜓、蝴蝶、蝉、蜜蜂、蝈蝈、蚂蚱、蟋蟀、天牛、蛾、蝼蛄、蝗虫、灶马、蜘蛛、水蜻，甚至还有蟑螂和苍蝇。蟑螂和苍蝇这类不洁之虫，以前是很难入画的，但齐白石将它们描绘入画，观者并没有产生污秽感，反而觉得它们画得生动自然。

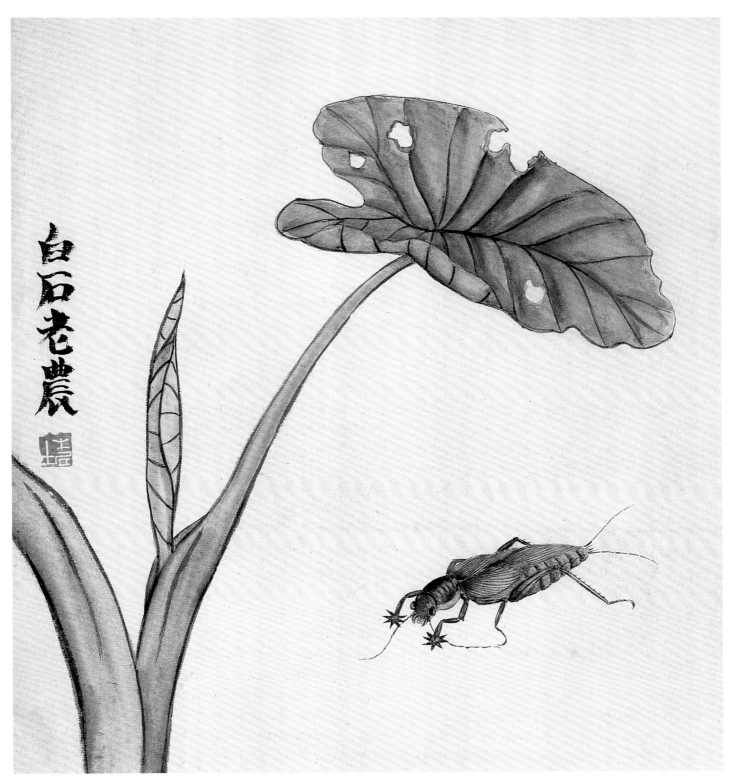

芋叶蝼蛄（工笔草虫册之十五） 33.5cm×32.5cm 1908—1909年

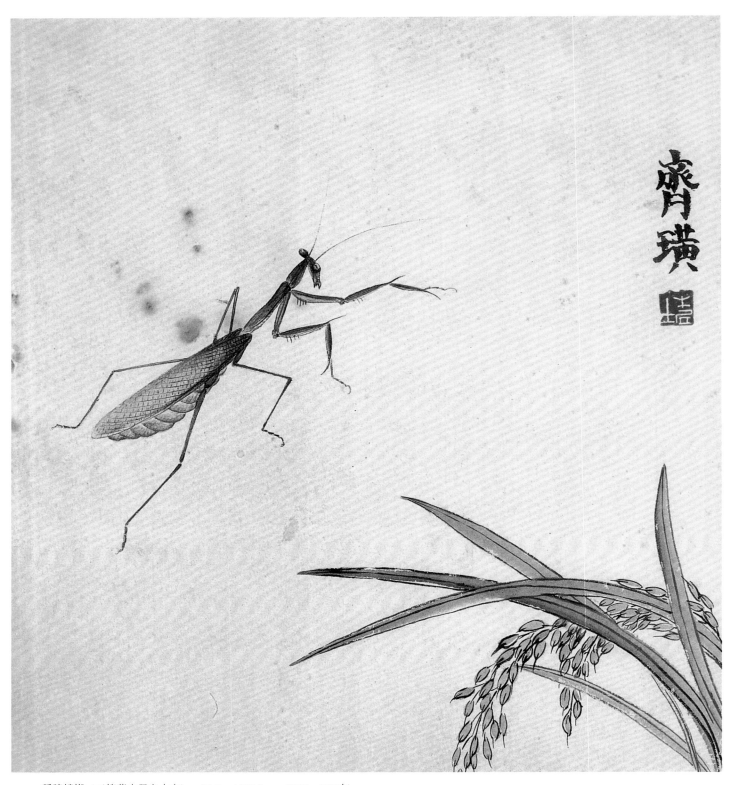

稻穗螳螂（工笔草虫册之十六）　33.5cm×32.5cm　1908—1909年

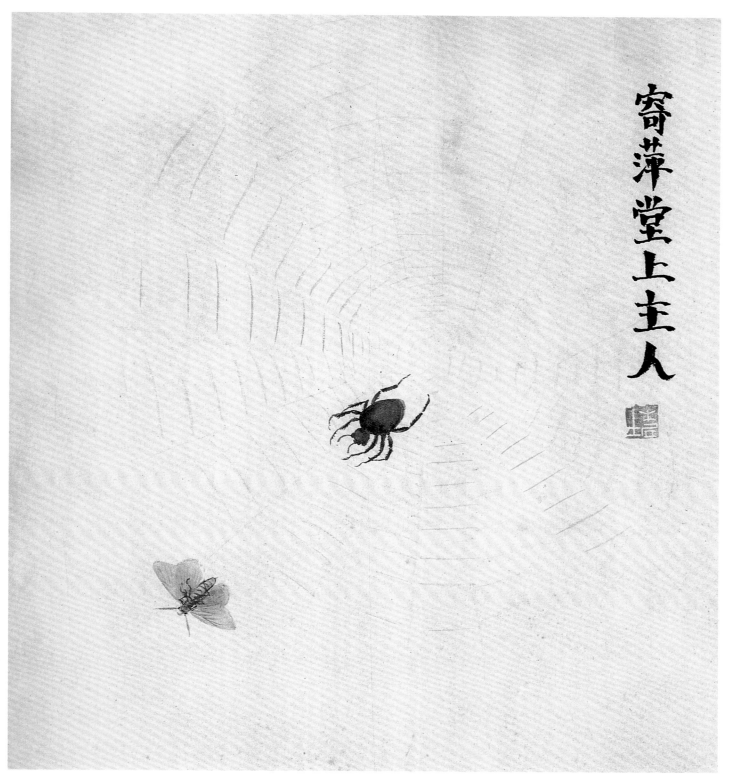

寄萍堂上主人

蜘蛛飞蛾（工笔草虫册之十七） 33.5cm×32.5cm 1908—1909年

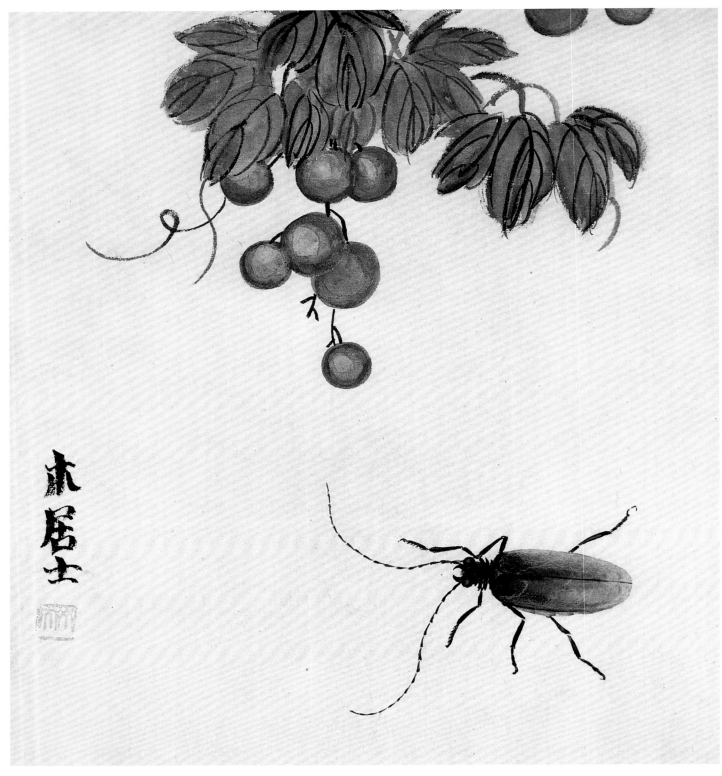

葡萄天牛（工笔草虫册之十八）　33.5cm×32.5cm　1908—1909年

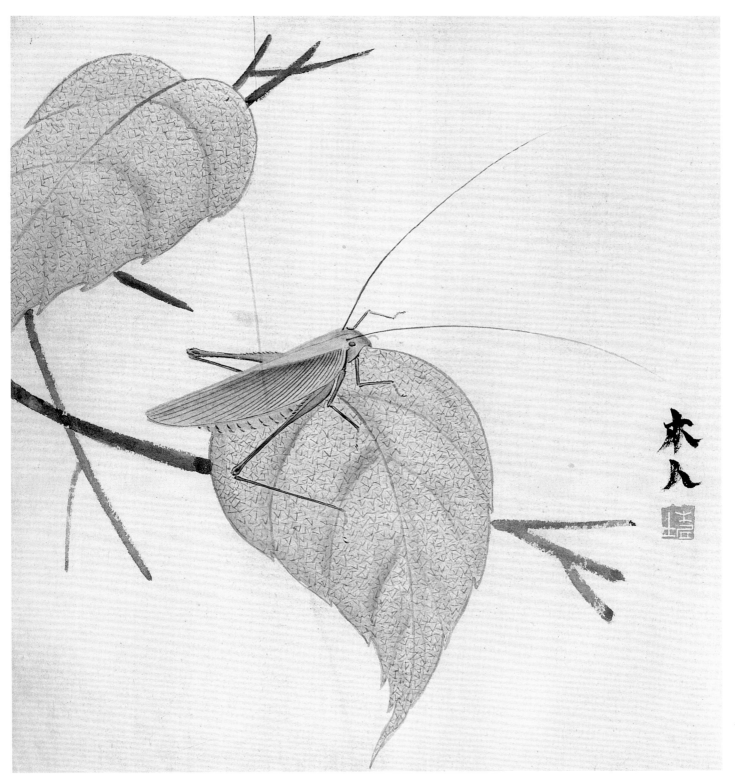

贝叶秋虫（工笔草虫册之十九）　33.5cm×32.5cm　1908—1909年

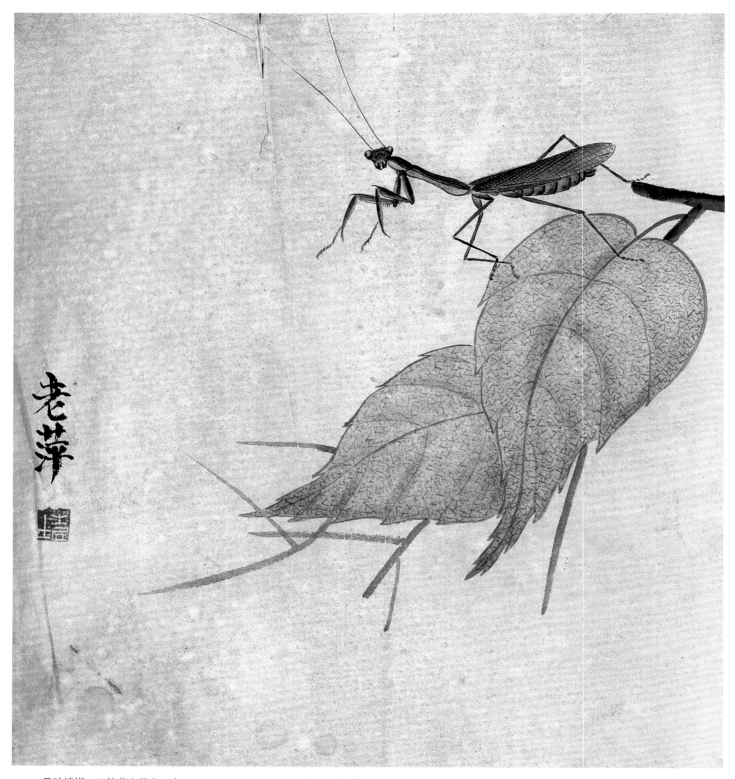

贝叶螳螂（工笔草虫册之二十一）　33.5cm×32.5cm　1908—1909年

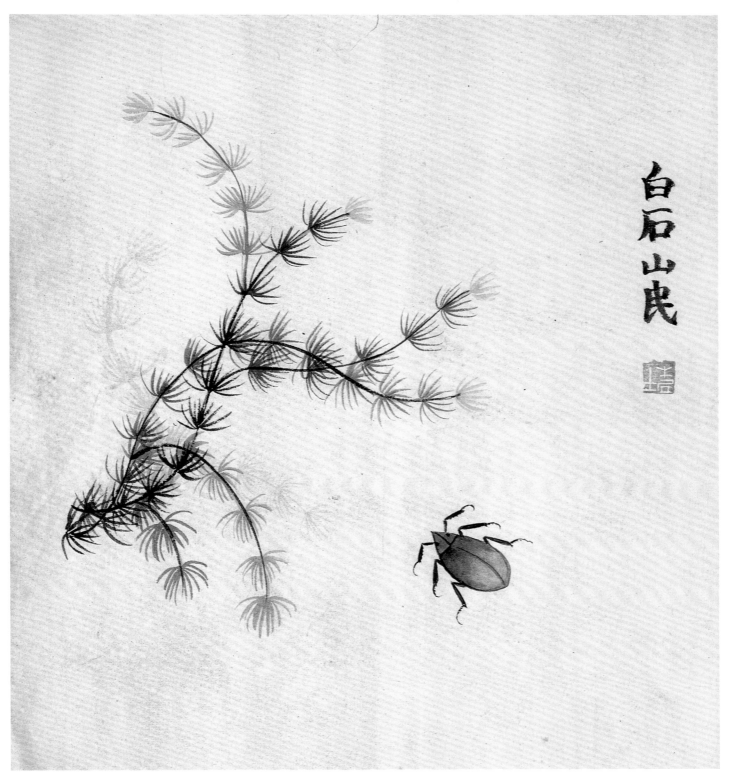

白石山民

水草小虫（工笔草虫册之二十二）　33.5cm×32.5cm　1908—1909年

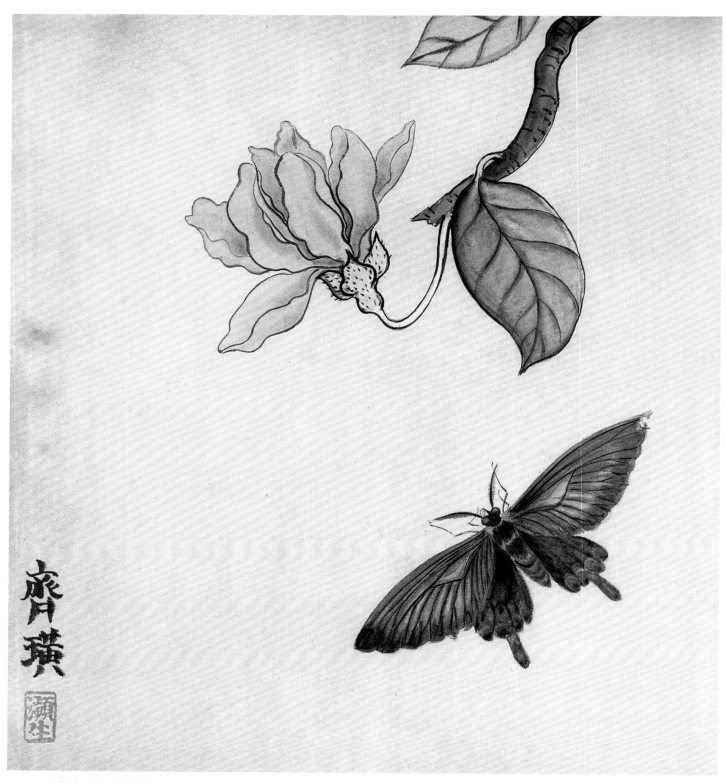

玉兰蝴蝶（工笔草虫册之二）　33.5cm×32.5cm　1908—1909年

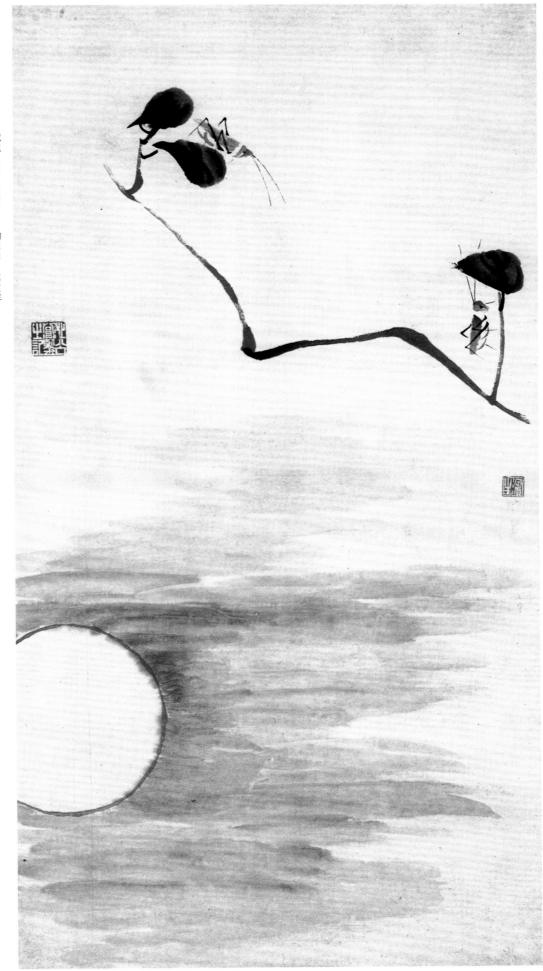

秋虫　75cm×34cm　约1911—1916年

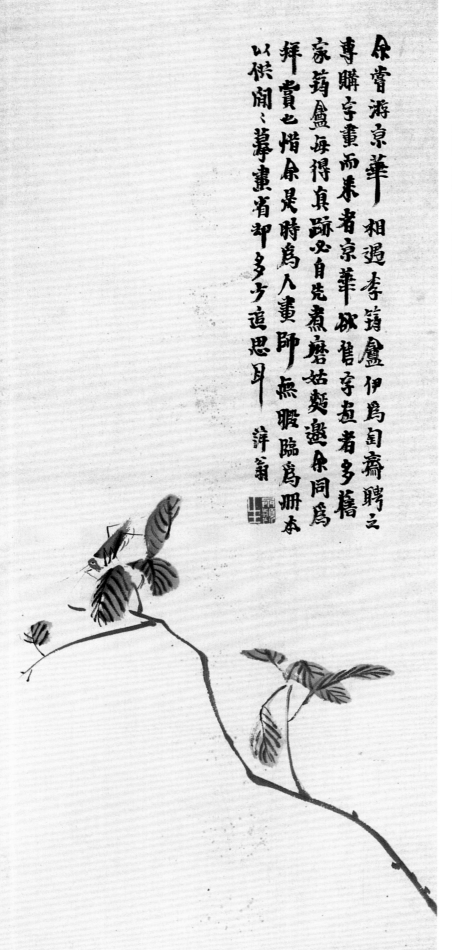

余嘗游京華 相遇李筠盦伊爲匋齋聘之
專購字畫而来者京華欲舊字畫者多賡
家筠盦每得真蹟必自先煮磨姑麪邀余同爲
拜賞也惜余是時爲人畫師無暇臨爲冊本
以供聞々摹畫省卻多少追思耳
萍翁 [印]

秋虫图 92cm×42cm 约1912—1916年

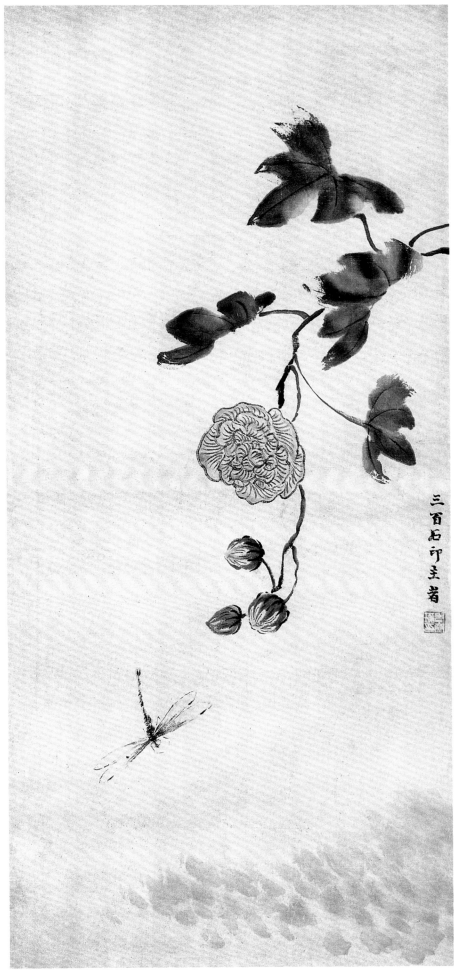

芙蓉蜻蜓　87cm×39cm　约1915年

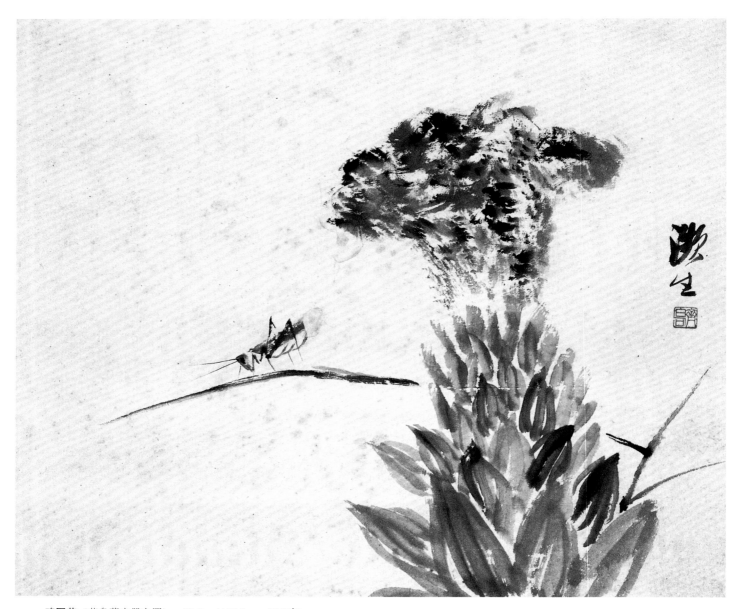

鸡冠花（花鸟草虫册之四）　39.5cm×45.7cm　1917年

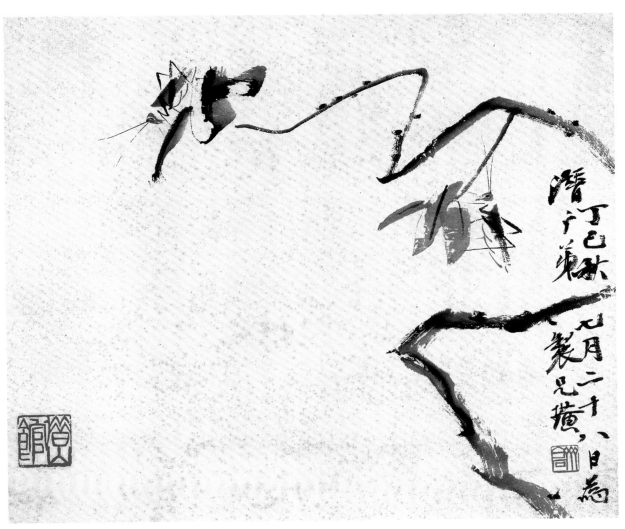

纺织娘（花鸟草虫册之八）　39.5cm×45.7cm　1917年

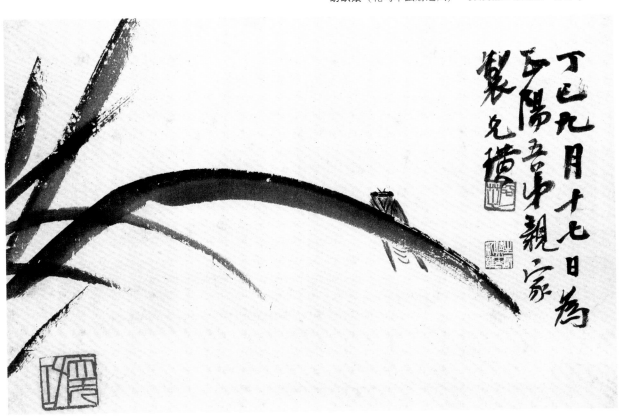

秋蝉（册页）　29.5cm×44cm　1917年

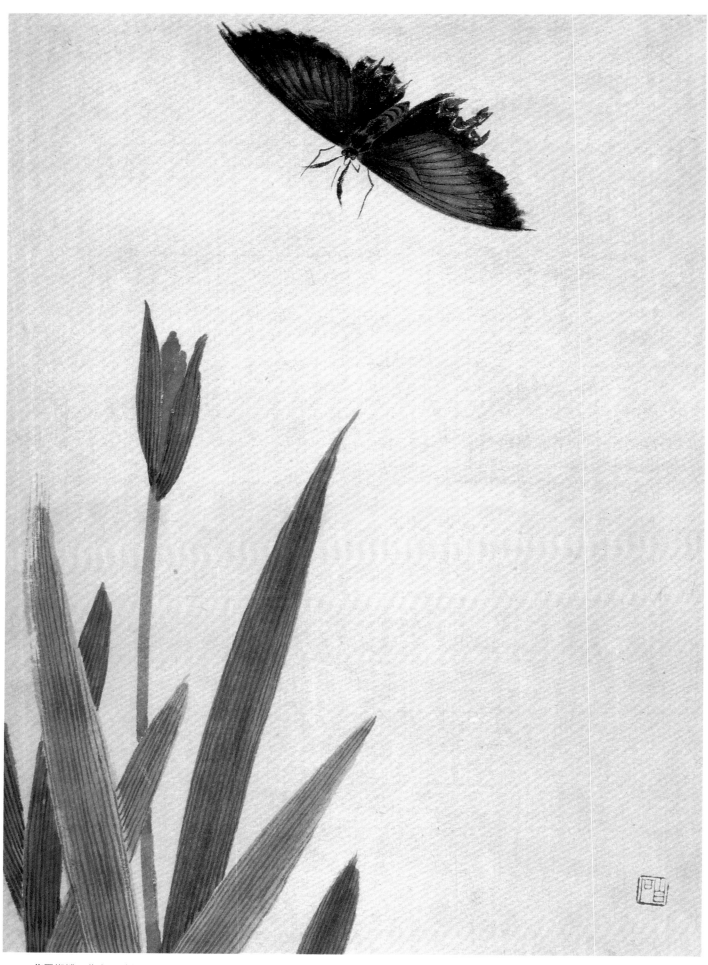

鸢尾蝴蝶（草虫册页之一）　25.5cm×18.5cm　1920年

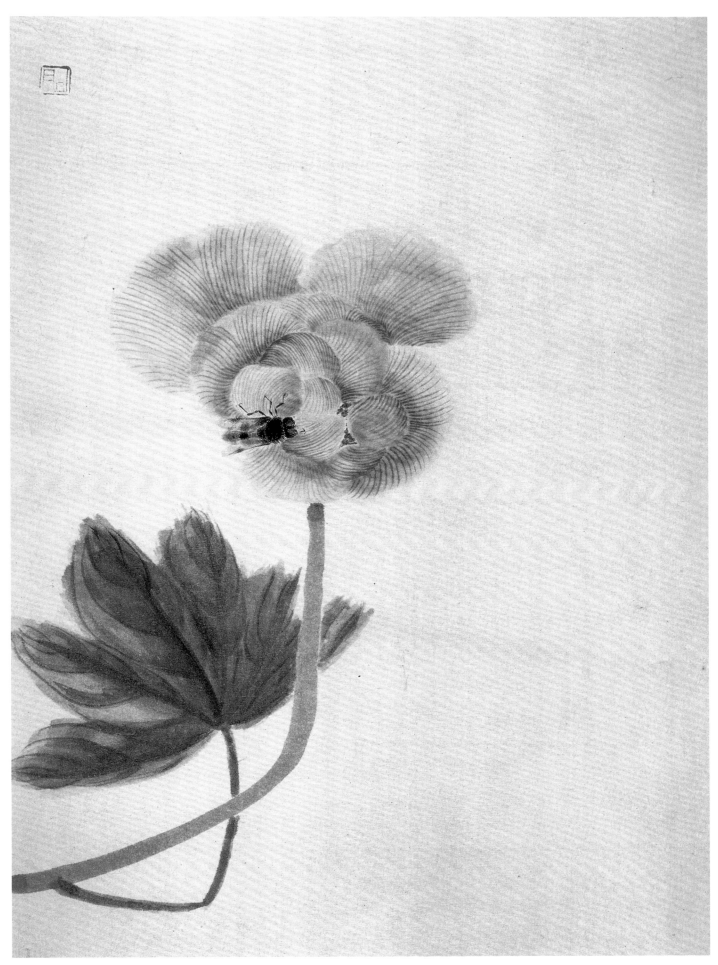

芙蓉蜜蜂（草虫册页之二）　　25.5cm×18.5cm　　1920年

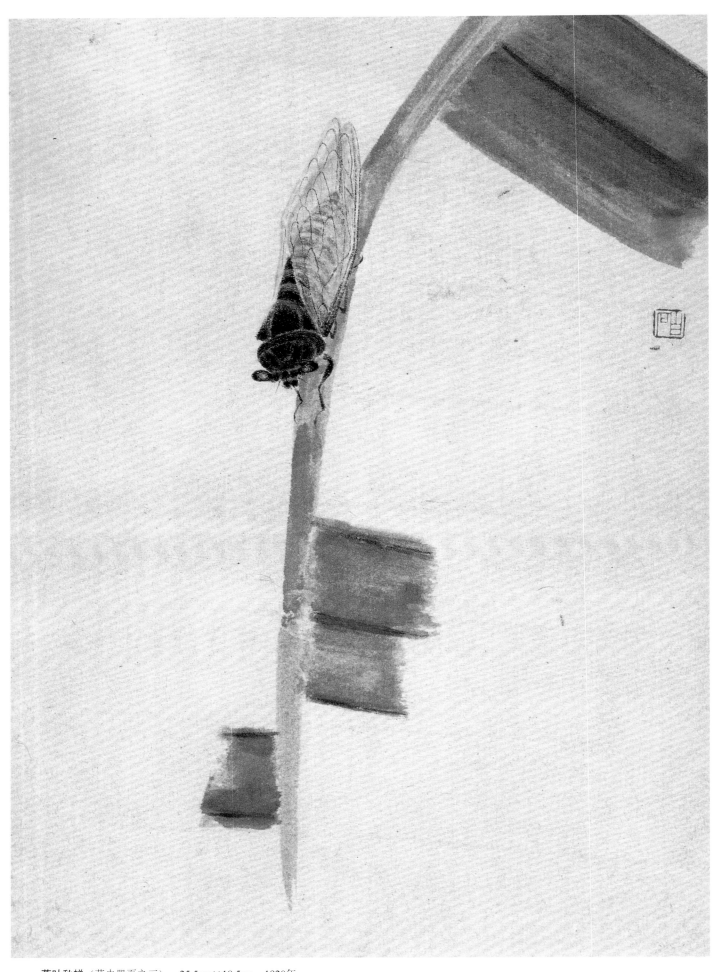

蕉叶秋蝉（草虫册页之三）　25.5cm×18.5cm　1920年

余自少年光不喜畫工緻以為匠家作非大雅
癩枝捌墨亂抹不足怪意等畫五十年惟
四十歲時錢拙派蟲寫照共得七蠅年將六十
寶辰先生見之欲余臨共可依知者一寫
記 齊璜

秋叶孤蝗（草虫册页之四）　　25.5cm×18.5cm　　1920年

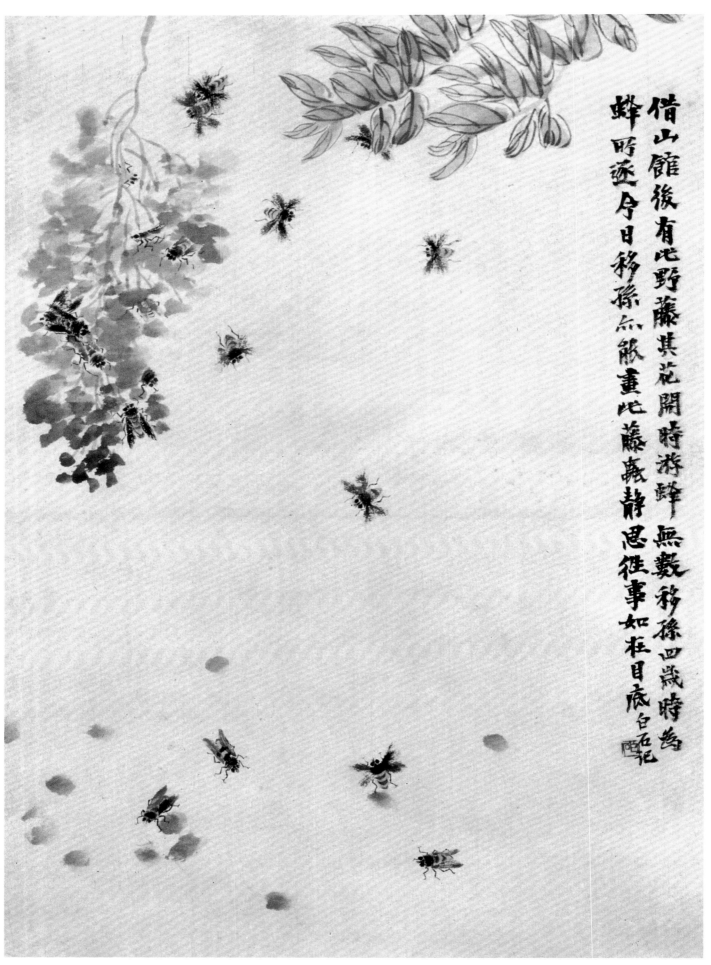

借山館後有此野藤其花開時游蜂無數移孫四歲時為蜂所逐今日移孫血脈畫此藤蟲靜思往事如在目底 白石記

野藤游蜂　51cm×35.5cm　约1920年

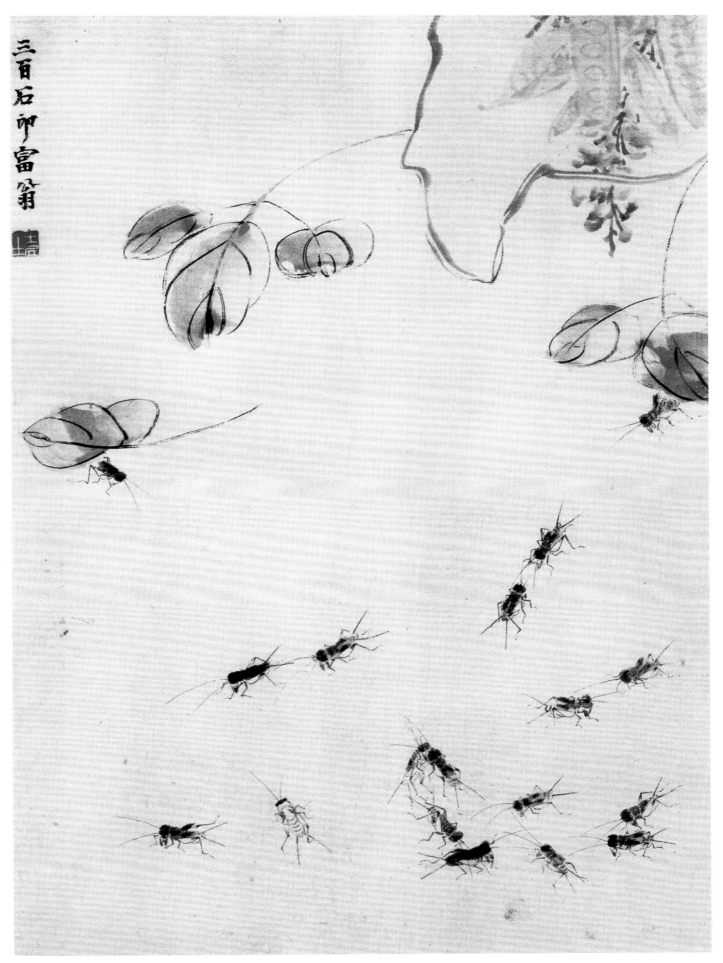

蟋蟀豆角　50.5cm×35.8cm　约1920年

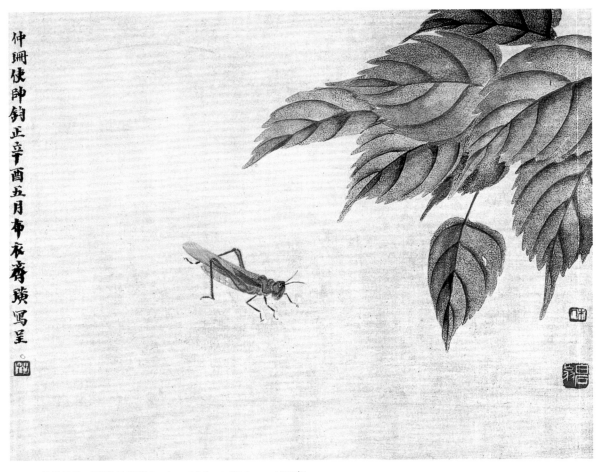

蚂蚱贝叶（广圅风图册之一） 25.4cm×32.5cm 1921年

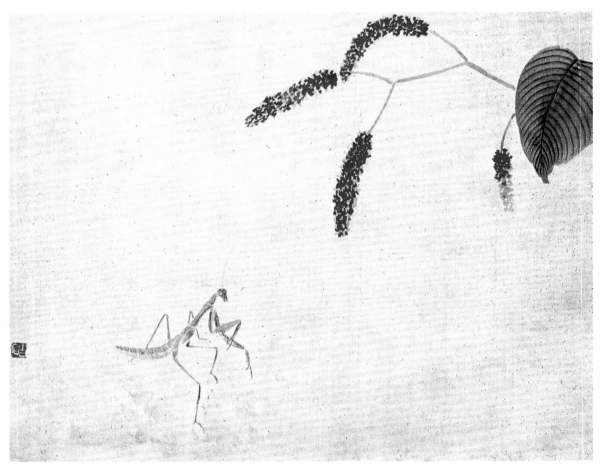

螳螂红蓼（广圅风图册之二） 25.4cm×32.5cm 1921年

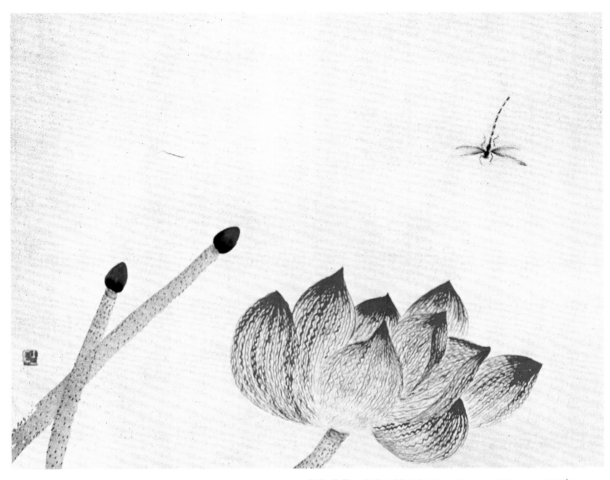

蜻蜓荷花（广阙风图册之三）　25.4cm×32.5cm　1921年

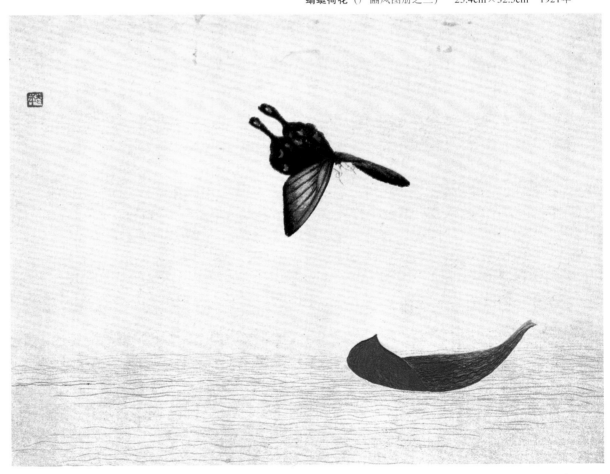

墨蝶荷瓣（广阙风图册之四）　25.4cm×32.5cm　1921年

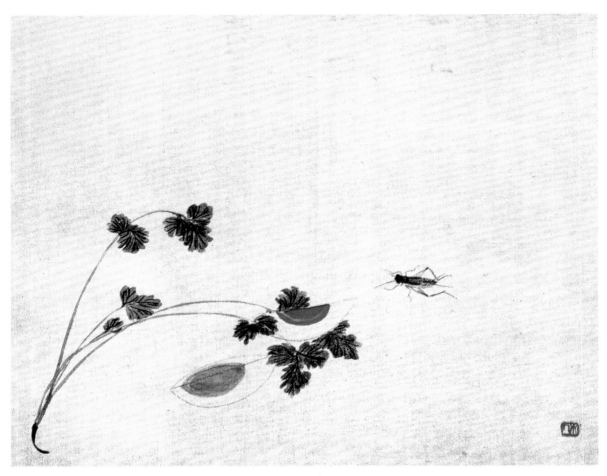

灶马咸蛋芫荽（广豳风图册之五）　25.4cm×32.5cm　1921年

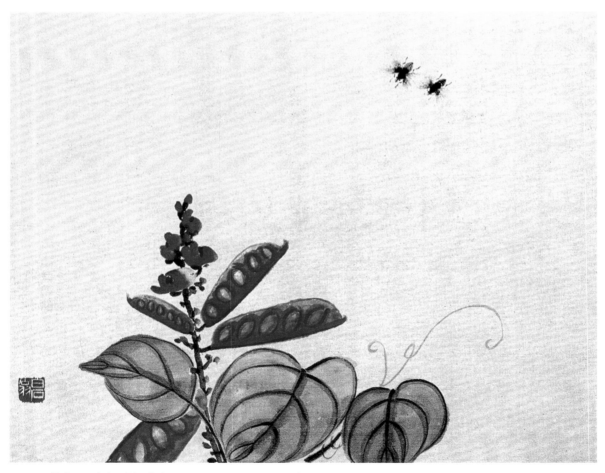

双蜂扁豆（广豳风图册之六）　25.4cm×32.5cm　1921年

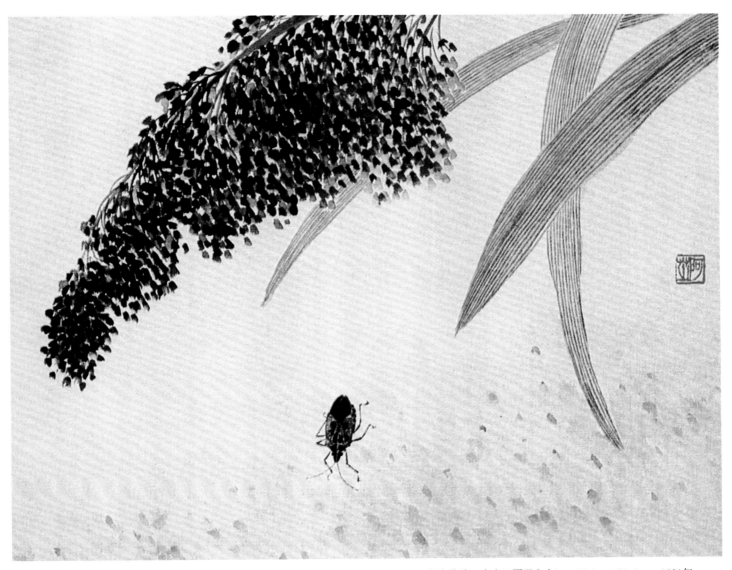

甲虫谷穗（广豳风图册之七）　25.4cm×32.5cm　1921年

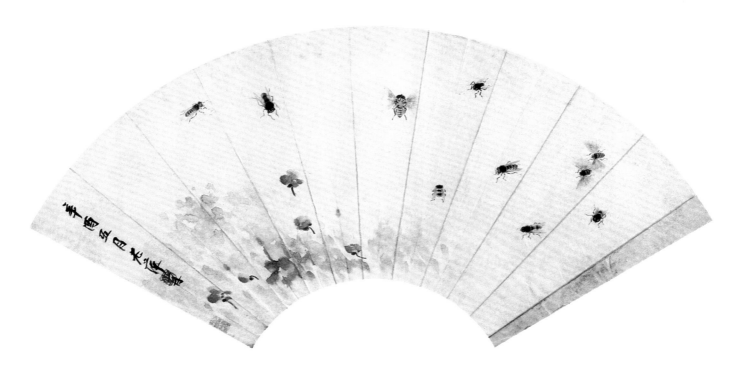

蜂（扇面）　26cm×57cm　1921年

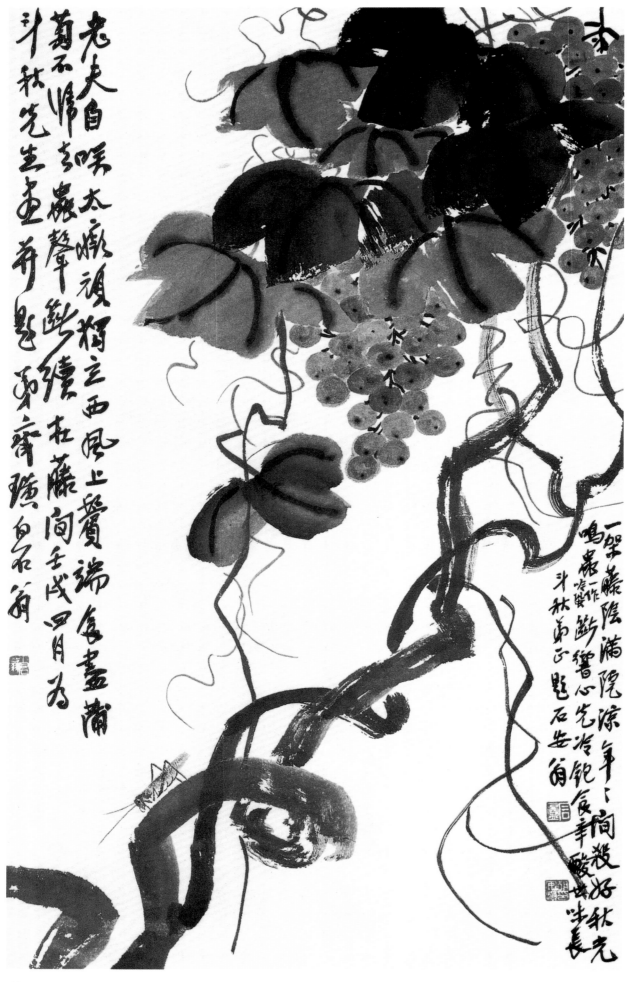

老夫自喉太癩頑將立西風上質端食畫蒲葛石歸卻蟲聲斷續在藤間壬戌四月為斗秋先生畫并題
齊璜白石翁

一架藤陰滿院涼牽下同幾好秋光鳴蟲一作斷響心先冷鉋食羊酸也味長斗秋弟正題石安翁

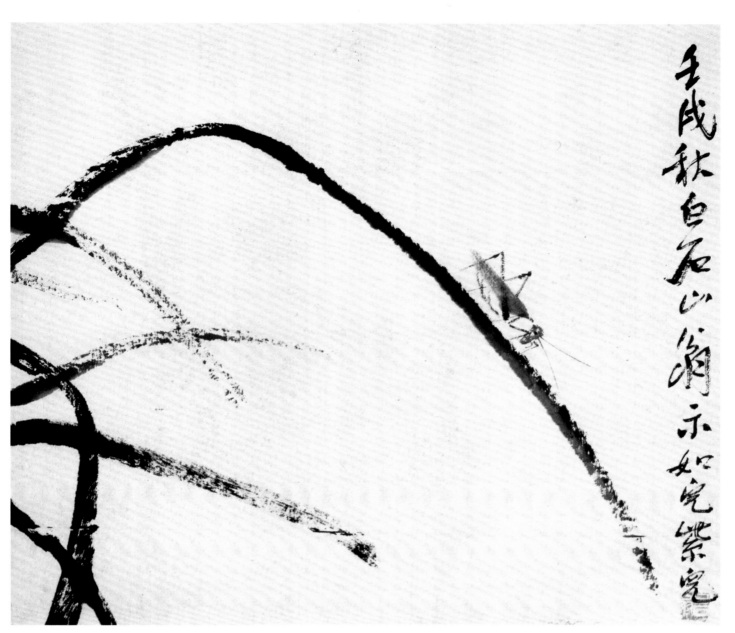

壬戌秋白石山翁示如兜紫荑

芦苇昆虫　29cm×33cm　1922年

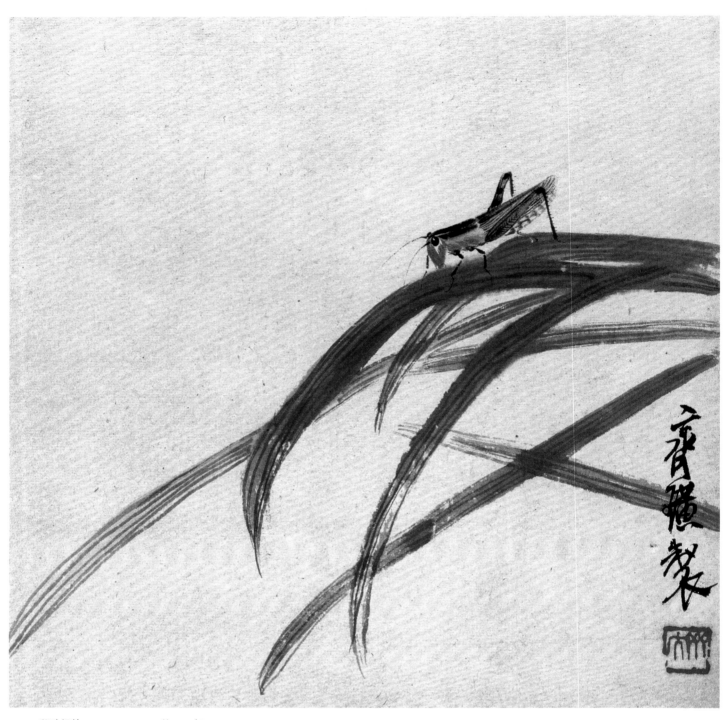

秋叶蚂蚱　23cm×23cm　约1922年

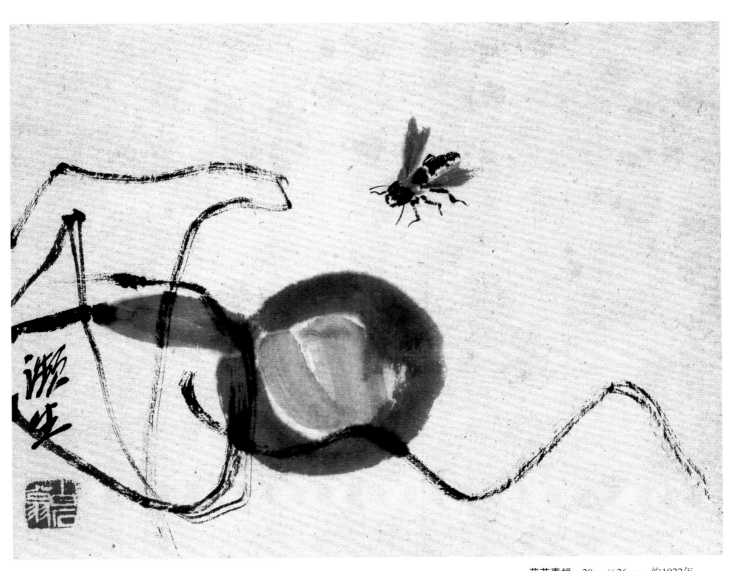

葫芦青蝇　20cm×26cm　约1922年

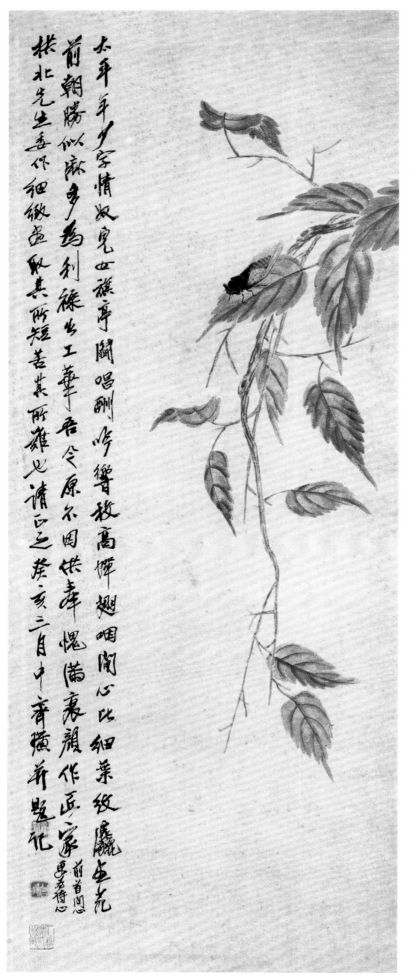

　　众所周知，画花卉草虫是齐白石的"绝活"，其表现方法包括工、写和兼工带写三种。在一幅作品里，以工笔画虫，粗笔写花草，是齐白石的创格，一般称为"工虫花卉"。此作为齐白石变法之时所作，斯时齐白石尚求工整细致之画风，每创作一幅皆竭尽心力，此作即是明证。"工写历时四月余"，可想见当时齐白石创作历程的甘苦。每一幅画作皆一笔不苟，设色谨严，皆以最精致的手段刻画草虫花卉，捕捉大千世界渺小生命的一举一动，把自然物的基本特征传达出来，形成强烈的视觉效果。颜色鲜明强烈是其草虫花卉作品的另一显著特点。画中物象，来自他亲眼所见，是自己的真情实感沉潜蓄势后的开掘与展现，同时渗透了自身对诗的涵养，通过营造画面诗意，勾画出鲜明生动的艺术形象。

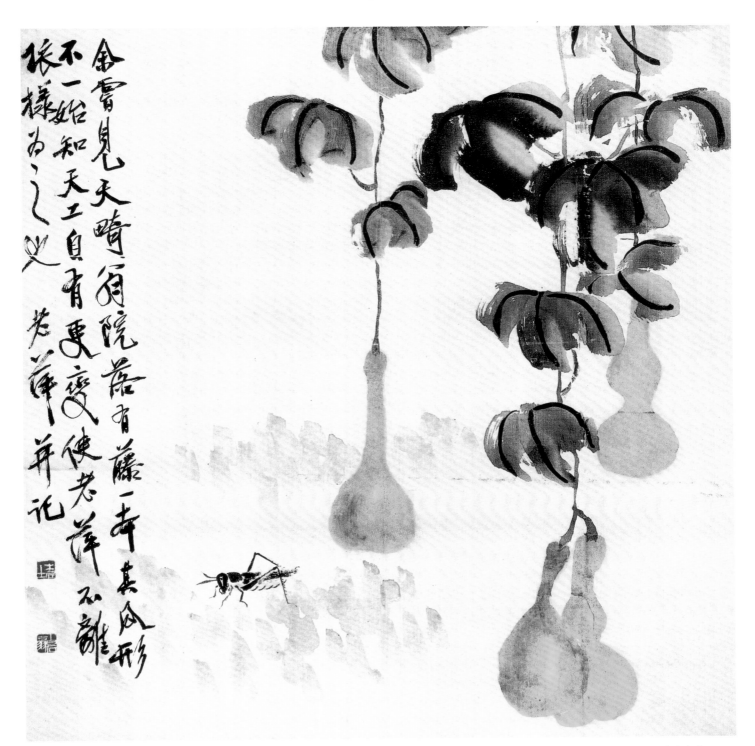

金雪见天晴偶院蔬有藤一本其风形不一姑知天工自有要变使老夫不一样也义苦毕并记

葫芦蝗虫　57.5cm×56.5cm　约20世纪20年代初期

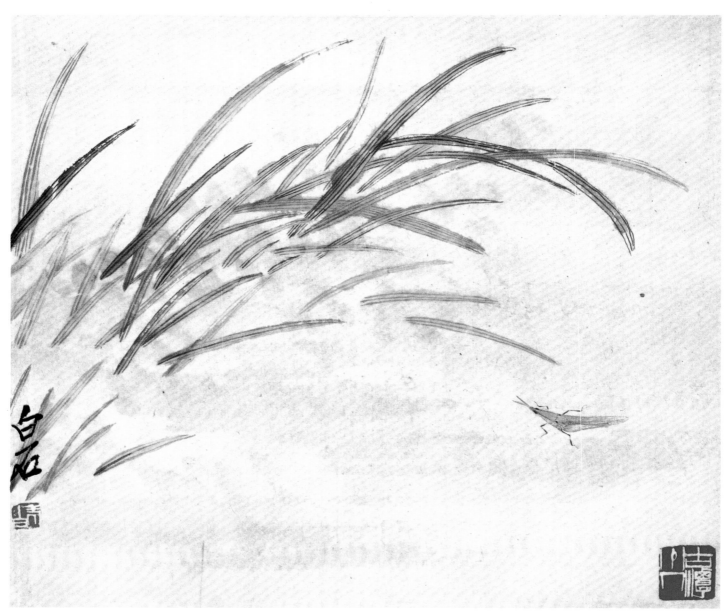

草·虫　30cm×35cm　约20世纪20年代初期

齐白石善画草虫，他艺术道路上的贵人徐悲鸿曾评价："写昆虫突过古人。其虾、蟹、雏鸡、芭蕉，以墨写者，俱体物精微，纯然独创。"齐白石曾说："为万虫写照，为百鸟张神，要自己画出自己的面目。"

白石将工笔与写意如此天衣无缝地结合在了一起，创造出自己独特的艺术语言。在历代画家的笔下，草虫仅是花草的点缀，而在齐白石的画中，草虫虽与真虫大小无异，却成为真正的主角与视觉中心。

老人画的蝴蝶，用焦墨随便两笔就能画出蝴蝶的翅膀来，再两笔又画出一只。老人画两只蝴蝶在一起，不但能画出翅膀正在挥舞的状态，还能把蝴蝶翅膀黑、薄而有绒的质感表现出来。这是由多年对蝴蝶的观察体会，再经创造而成的。

白石老人画蟋蟀也很成功。简单几笔墨迹勾出，蟋蟀的形象就跃然纸上，尤其是蟋蟀大腿的肥健，触须的细长挺秀，不但逼真，而且更显出笔力来。

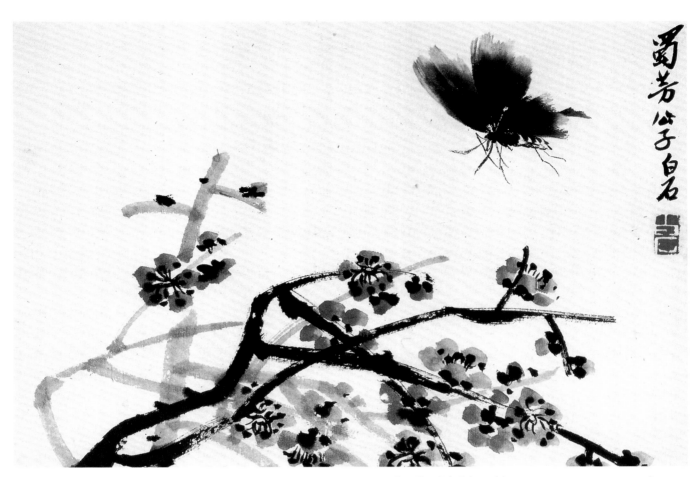

梅花蝴蝶（花鸟虫鱼册页之一） 22.5cm×33.5cm 1924年

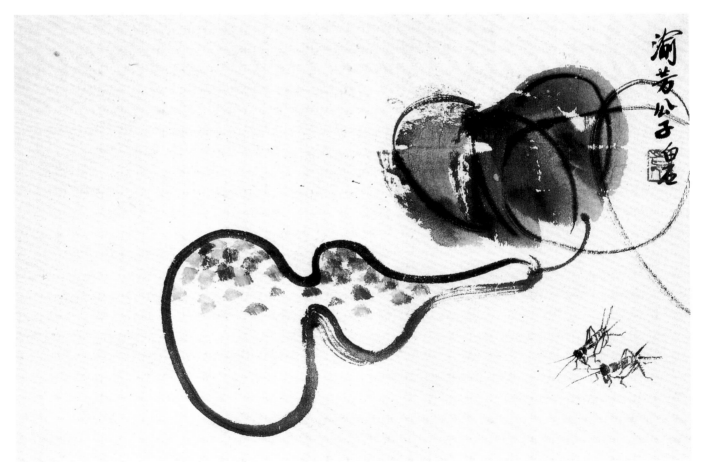

葫芦蟋蟀（花鸟虫鱼册页之二） 22.5cm×33.5cm 1924年

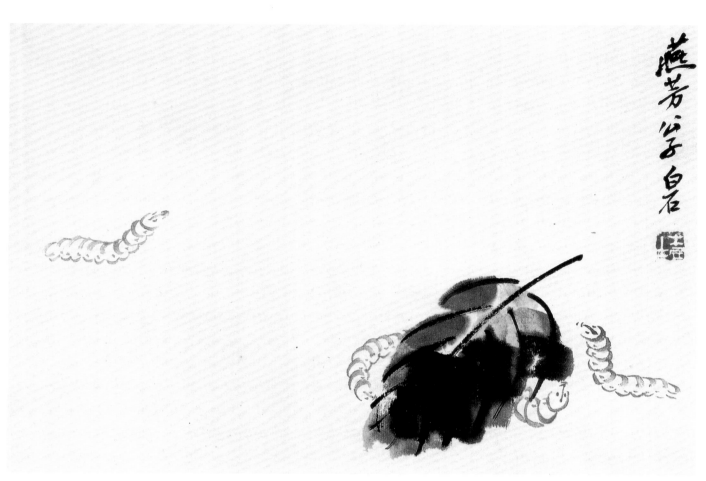

桑叶蚕虫（花鸟虫鱼册页之四）　22.5cm×33.5cm　1924年

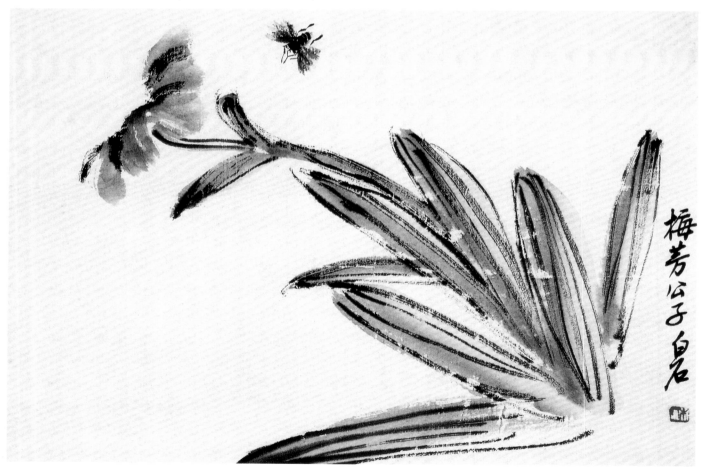

蝶花飞蜂（花鸟虫鱼册页之六）　22.5cm×33.5cm　1924年

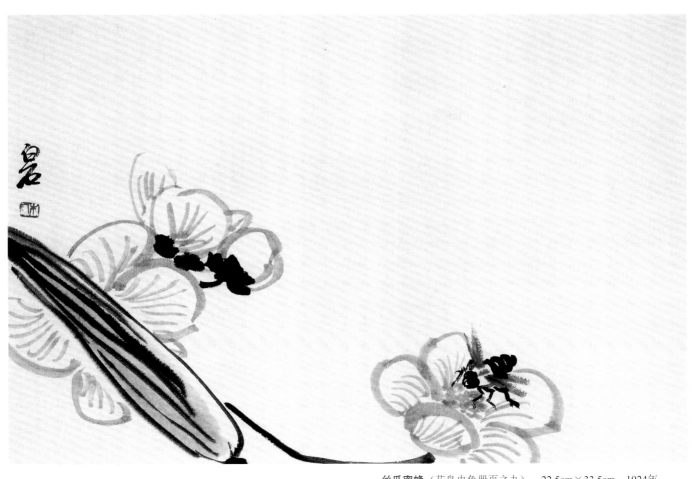

丝瓜蜜蜂（花鸟虫鱼册页之九）　　22.5cm×33.5cm　1924年

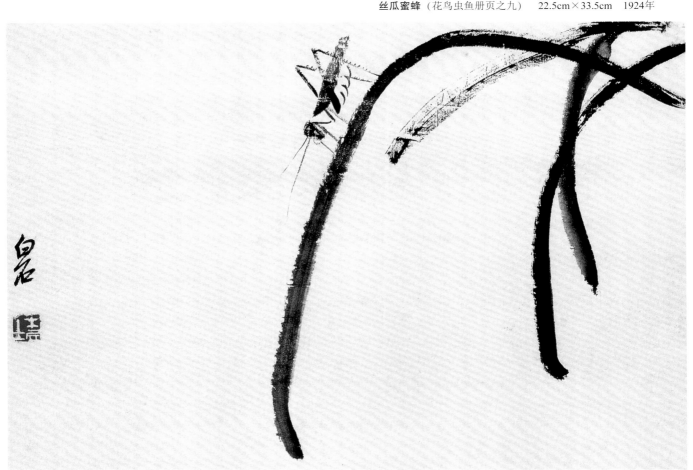

秋叶蝗虫（花鸟虫鱼册页之十）　　22.5cm×33.5cm　1924年

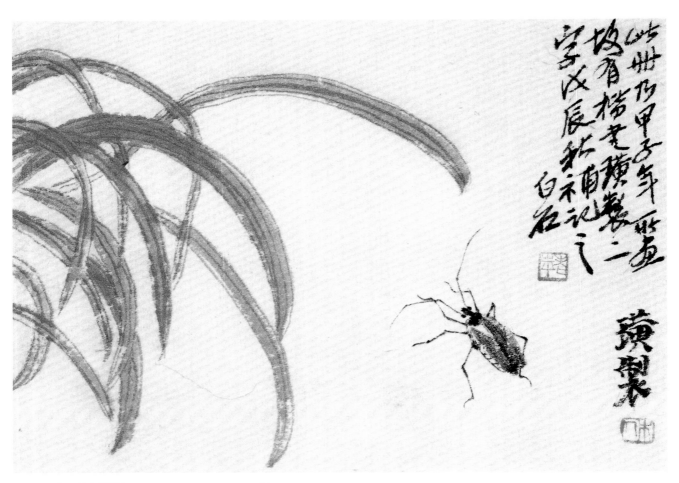

天牛（草虫册页之一）　　13cm×18.8cm　1924年

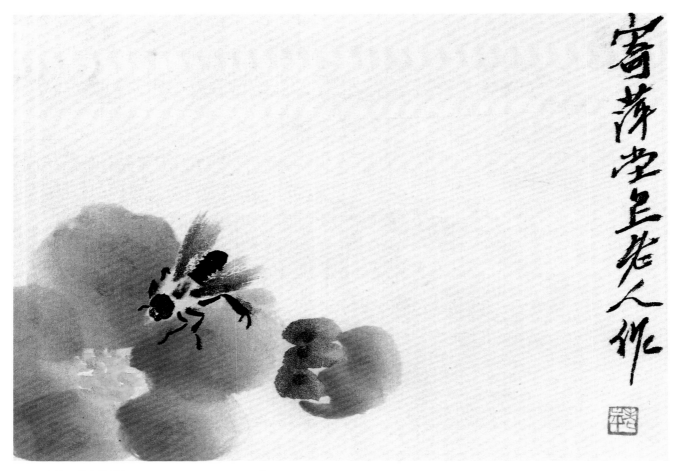

蜜蜂（草虫册页之二）　　13cm×18.8cm　1924年

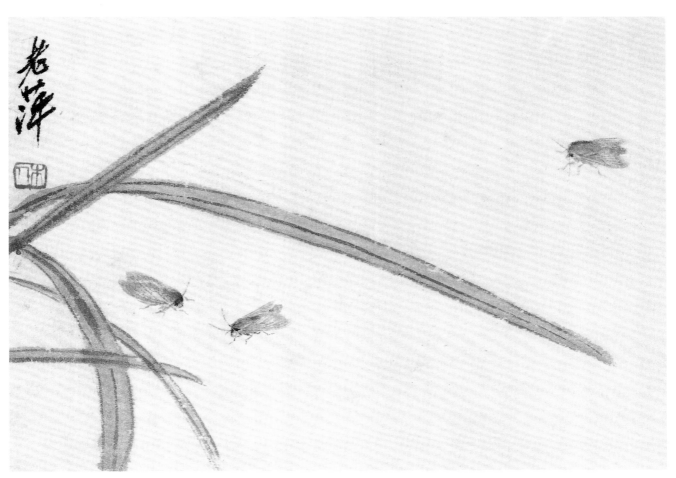

青蛾（草虫册页之三）　13cm×18.8cm　1924年

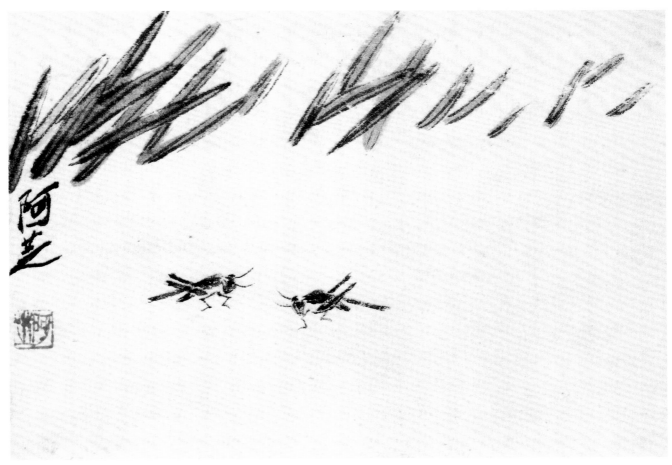

蟋蟀（草虫册页之四）　13cm×18.8cm　1924年

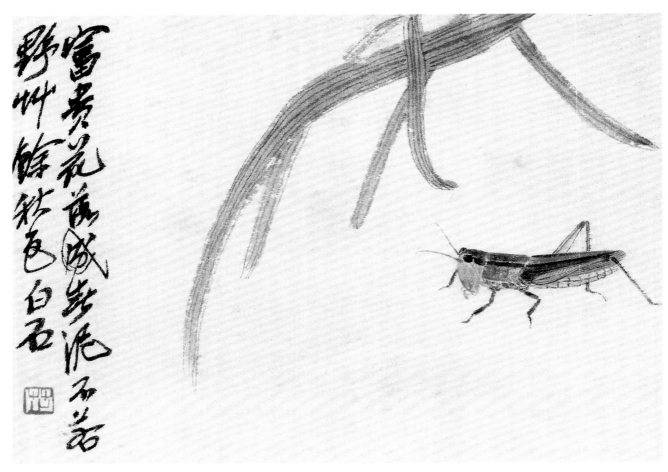

蝗虫（草虫册页之五） 13cm×18.8cm 1924年

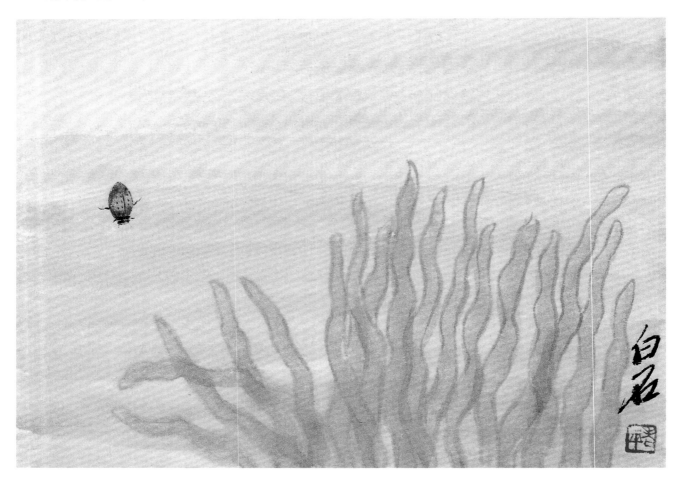

甲虫（草虫册页之六） 13cm×18.8cm 1924年

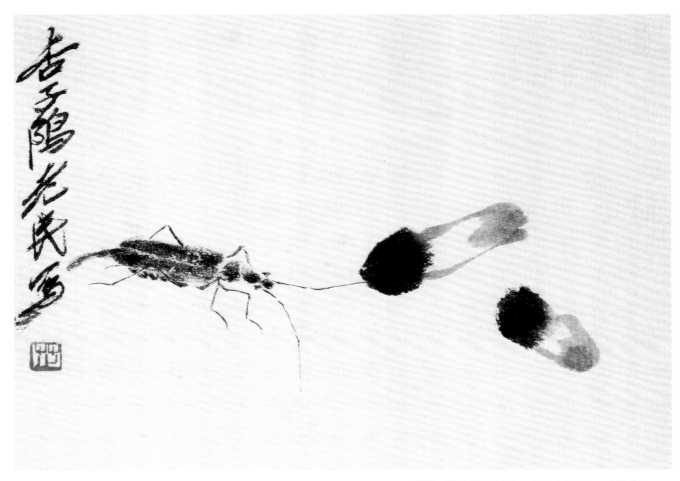

天牛（草虫册页之七）　13cm×18.8cm　1924年

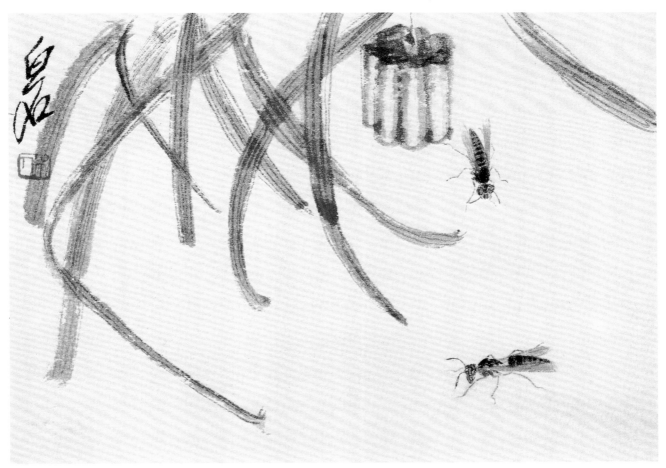

蜂（草虫册页之八）　13cm×18.8cm　1924年

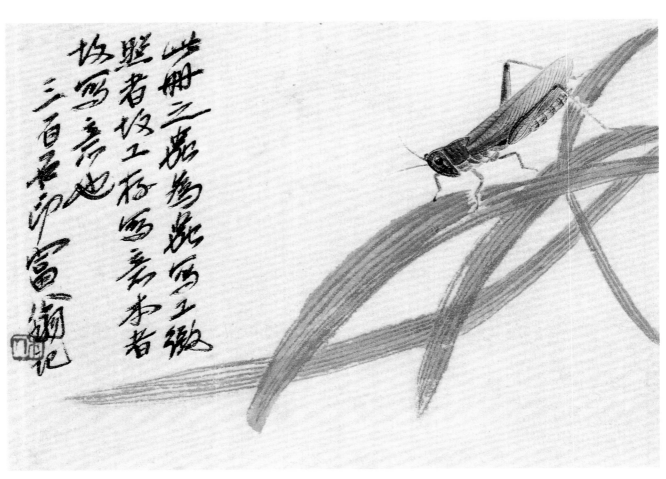

此冊之蟲為餘畫工緻
兼者收工存畫兼未者
故寫意也
三百石印富翁記

蝗虫（草虫册页之九）　　13cm×18.8cm　　1924年

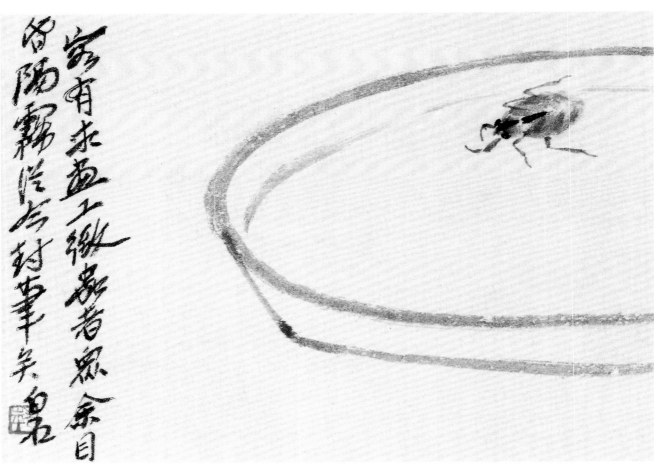

家有求畫工緻蟲者眾余目
昏陽霧茫花村事矣　白石

甲虫（草虫册页之十）　　13cm×18.8cm　　1924年

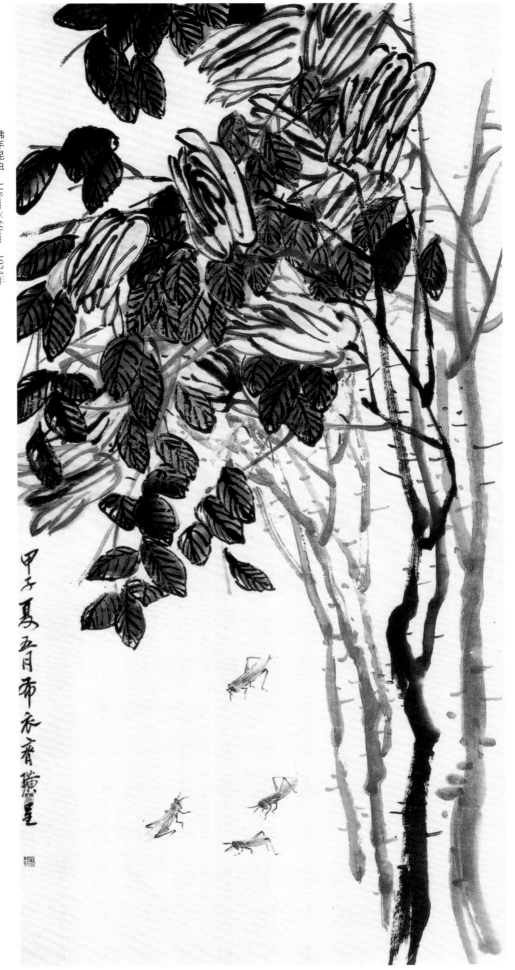

佛手昆虫　118cm×60cm　1924年

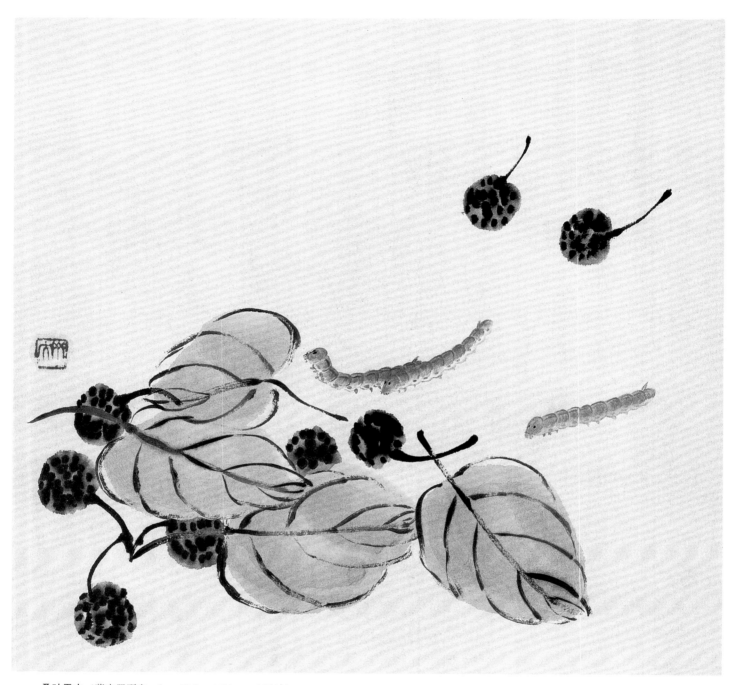

桑叶蚕虫（草虫册页之一）　33.5cm×34cm　1924年

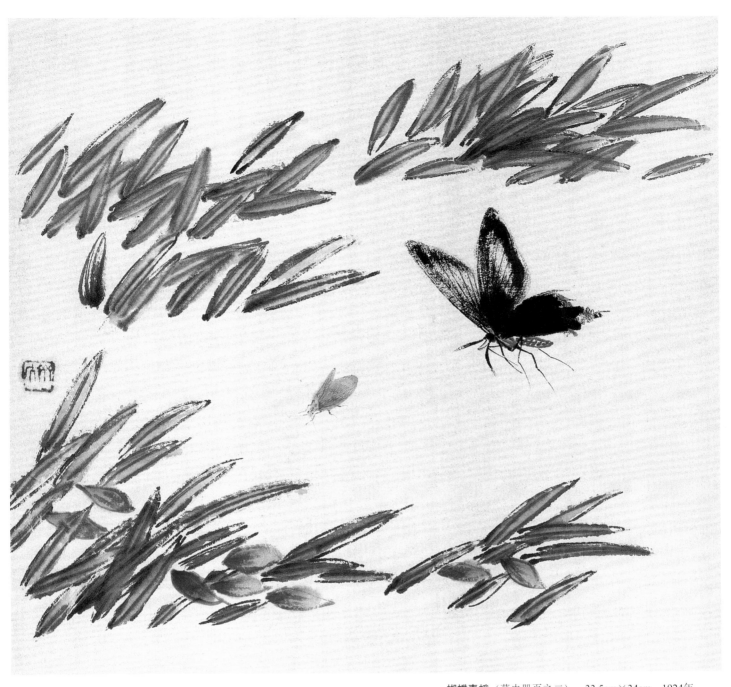

蝴蝶青蛾（草虫册页之二）　33.5cm×34cm　1924年

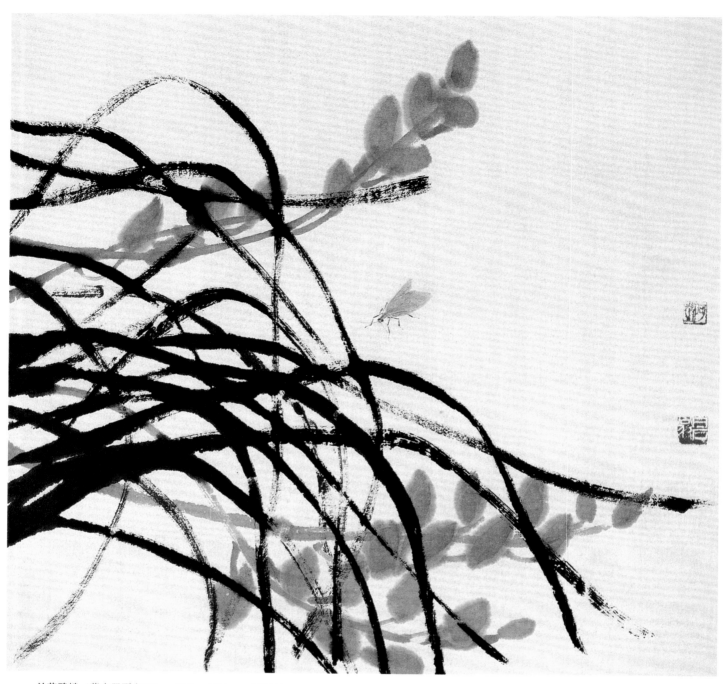

兰花碧蛾（草虫册页之三）　33.5cm×34cm　1924年

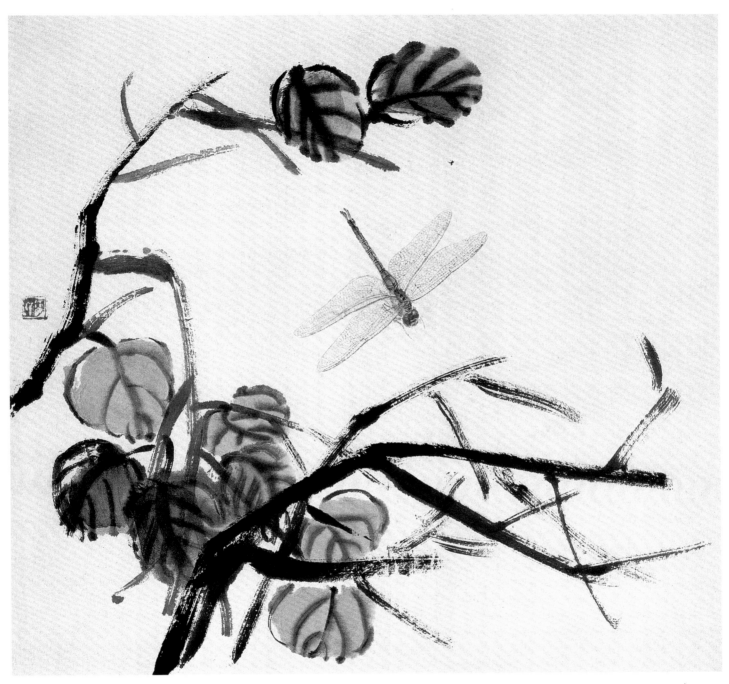

秋叶蜻蜓（草虫册页之四）　33.5cm×34cm　1924年

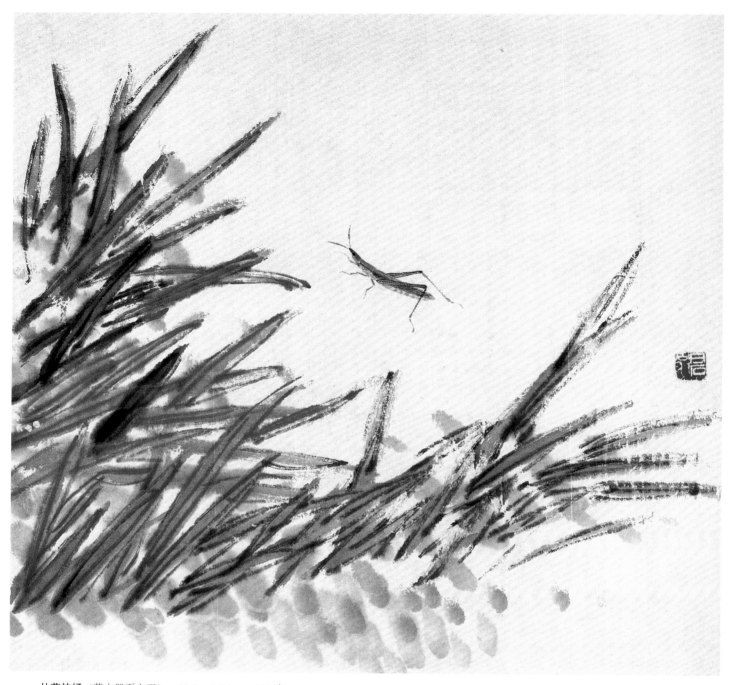

丛草蚱蜢（草虫册页之五） 33.5cm×34cm 1924年

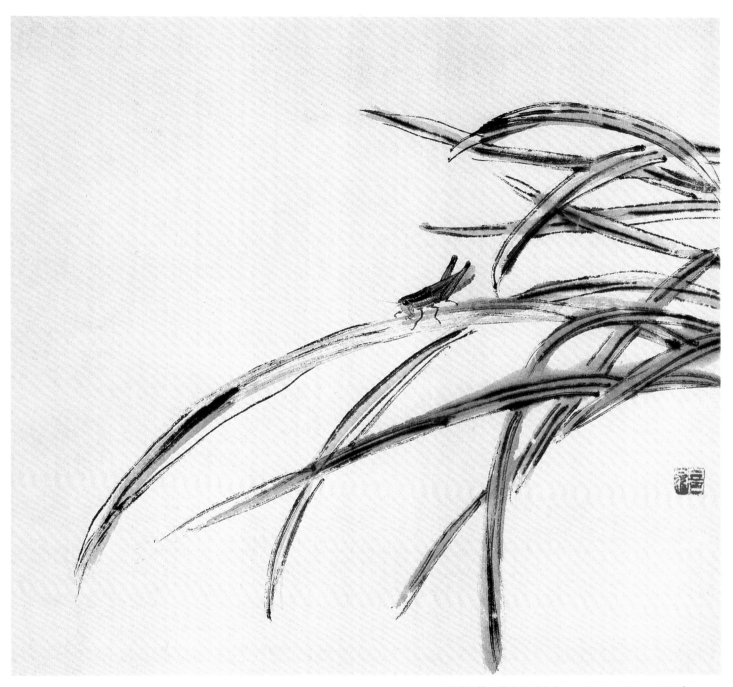

稻叶蚂蚱（草虫册页之六）　33.5cm×34cm　1924年

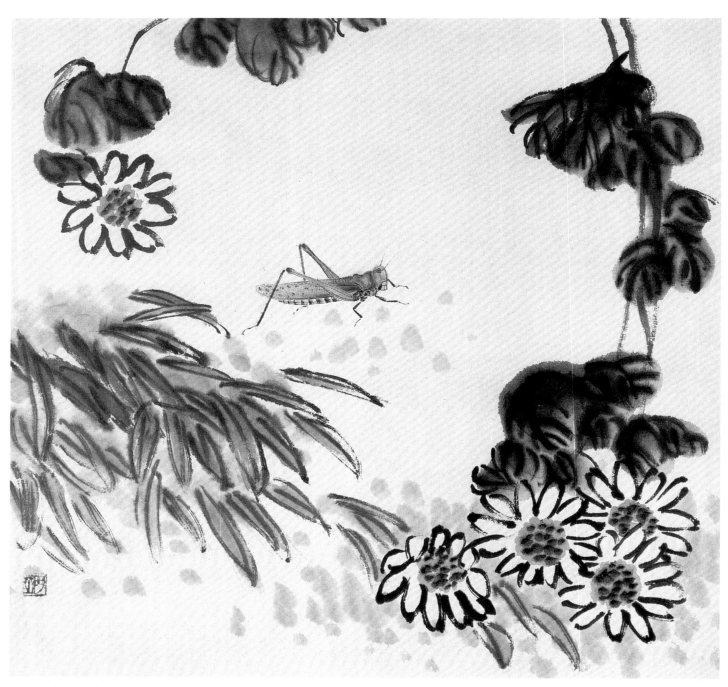

菊花蚂蚱（草虫册页之七）　　33.5cm×34cm　　1924年

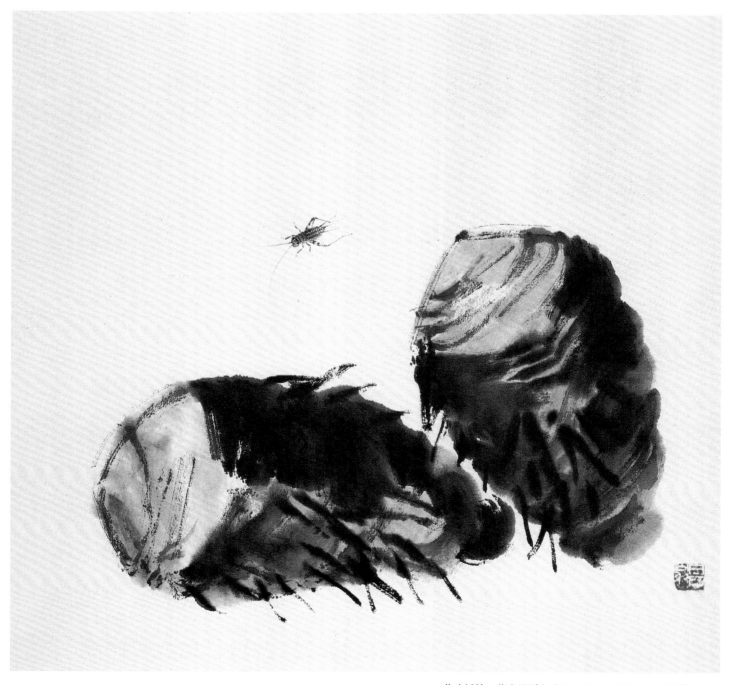

芋头蟋蟀（草虫册页之八）　33.5cm×34cm　1924年

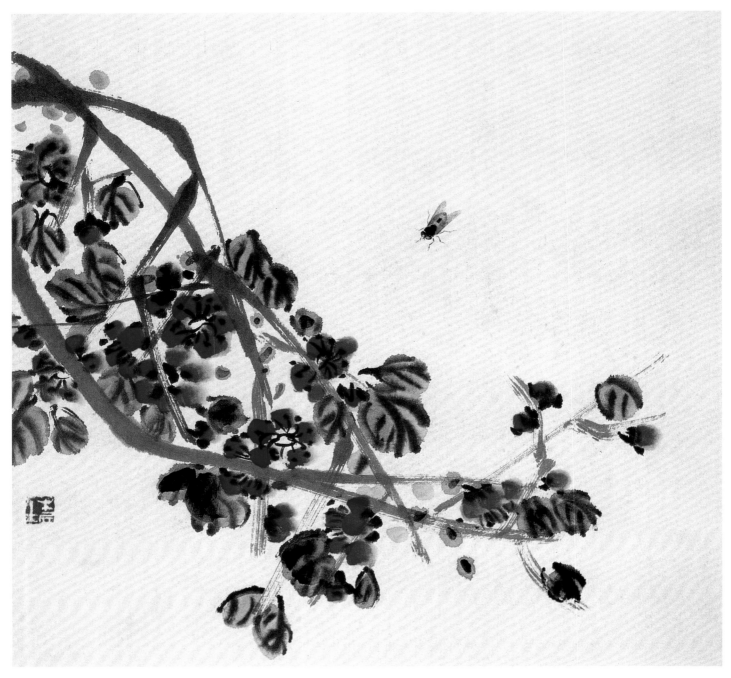

杏花蜂虫（草虫册页之九）　33.5cm×34cm　1924年

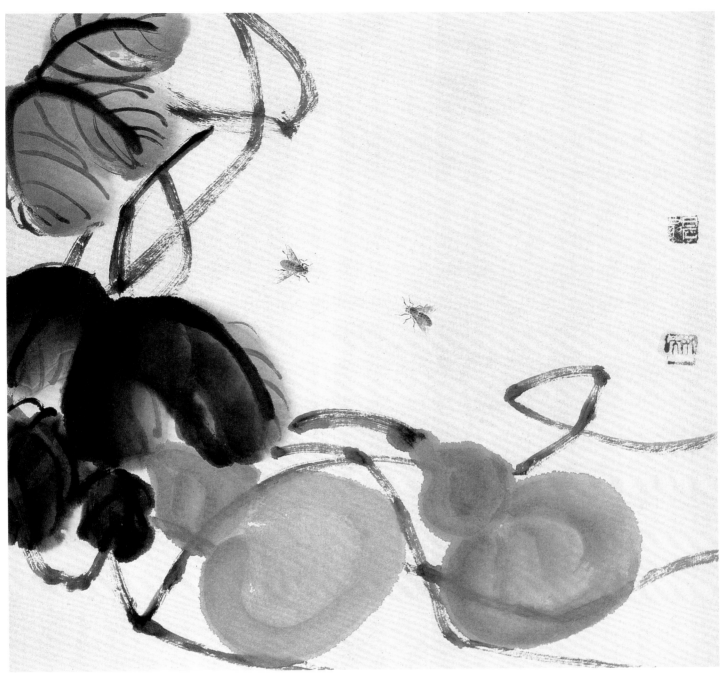

葫芦蝇虫（草虫册页之十）　33.5cm×34cm　1924年

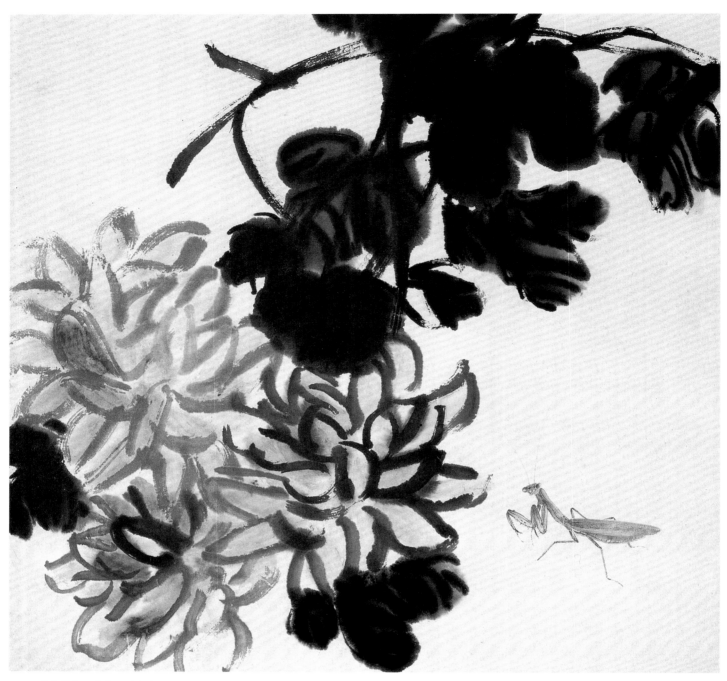

菊花螳螂（草虫册页之十一）　33.5cm×34cm　1924年

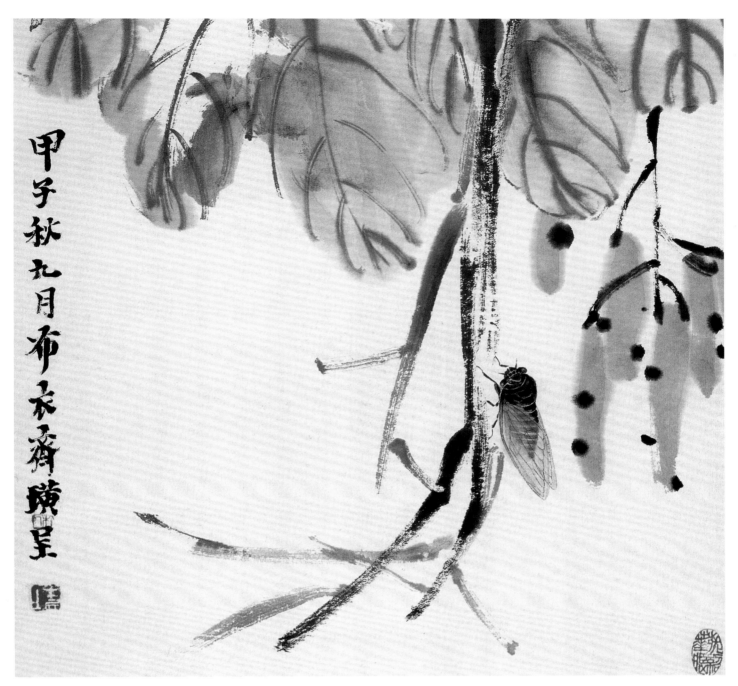

甲子秋九月布衣齐璜呈

皂荚秋蝉（草虫册页之十二）　33.5cm×34cm　1924年

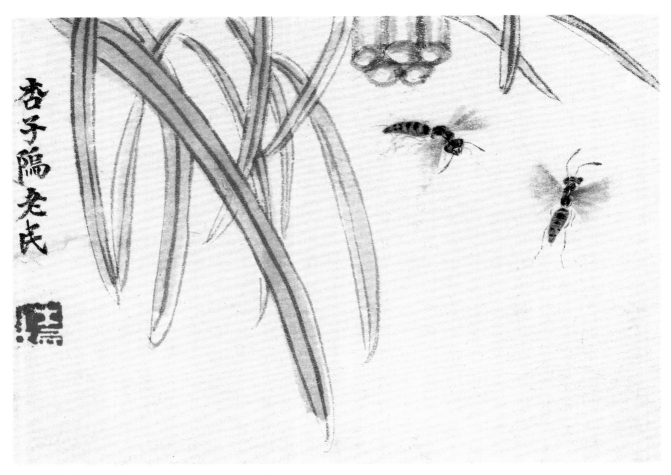

黄蜂（草虫册页之一）　12.8cm×18.5cm　1924年

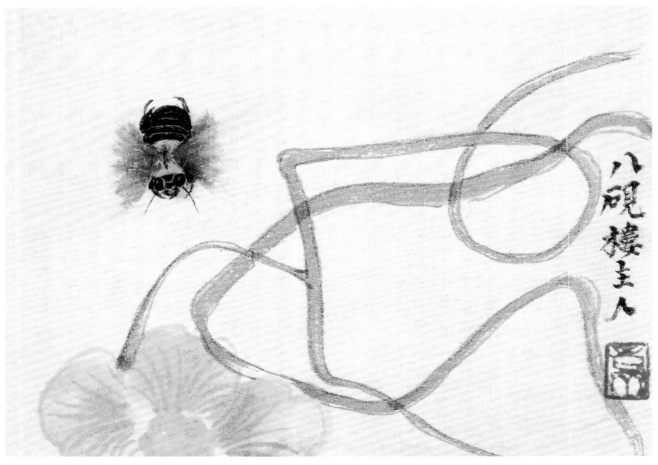

蜜蜂（草虫册页之二）　12.8cm×18.5cm　1924年

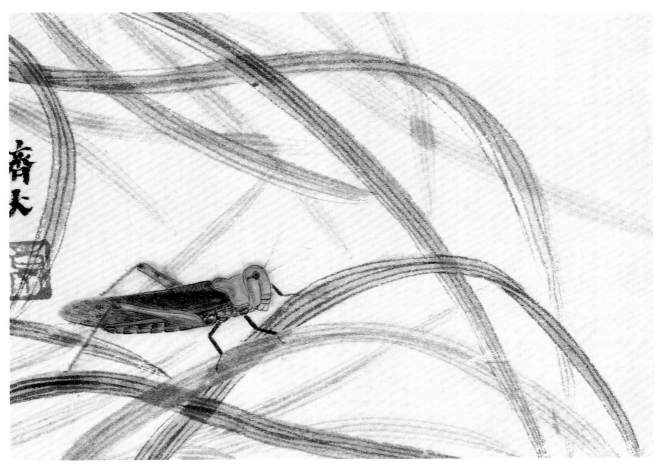

蚂蚱（草虫册页之四）　　12.8cm×18.5cm　　1924年

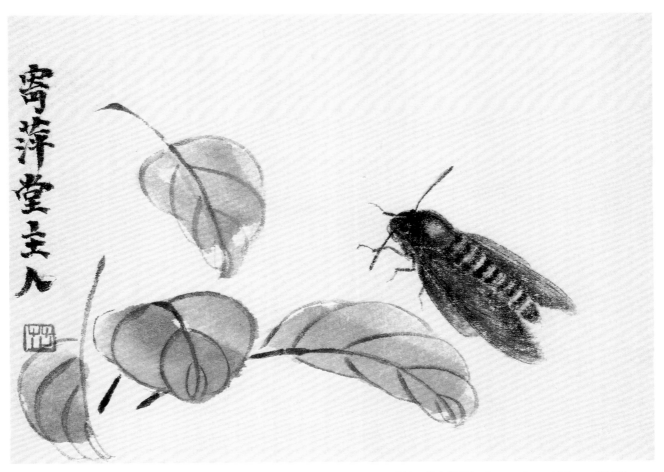

秋蛾（草虫册页之三）　　12.8cm×18.5cm　　1924年

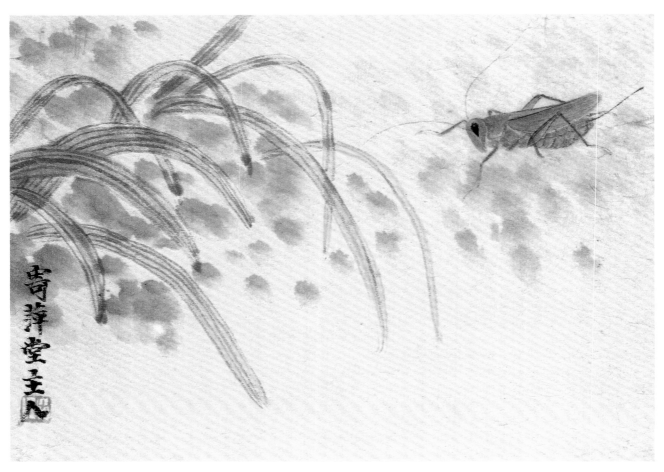

蝈蝈（草虫册页之五）　12.8cm×18.5cm　1924年

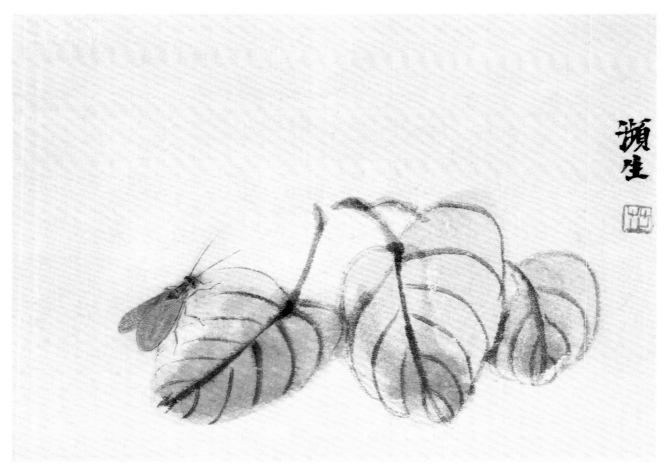

绿蛾（草虫册页之六）　12.8cm×18.5cm　1924年

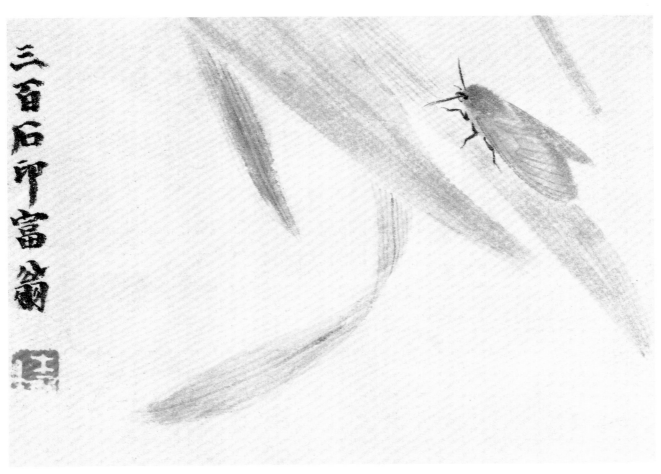

黄蛾（草虫册页之七）　12.8cm×18.5cm　1924年

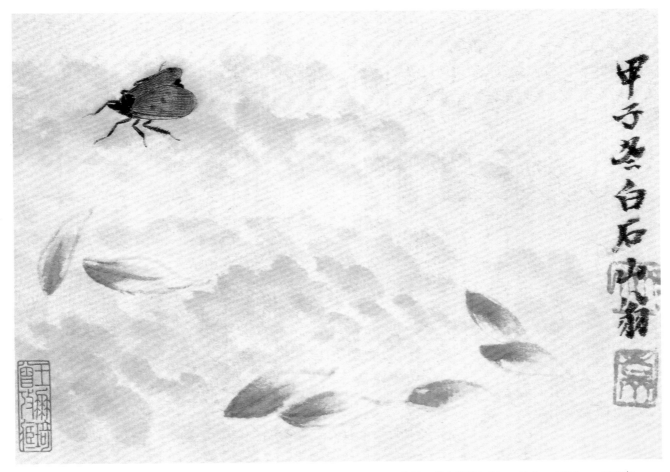

青蛾（草虫册页之八）　12.8cm×18.5cm　1924年

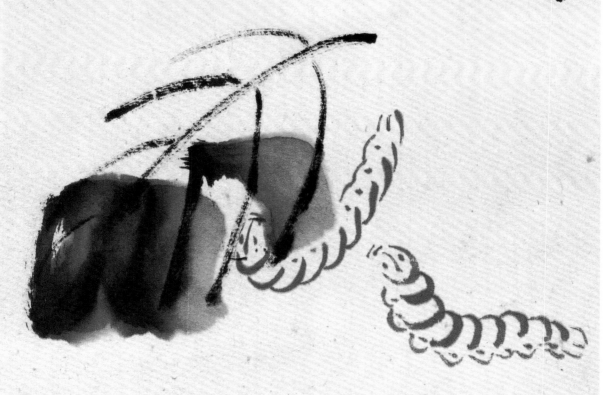

蚕桑（杂画册页之三） 27.5cm×17.5cm 约20世纪20年代晚期

余年老壹画此
昕頭也龍山社中
王訓贈句云类
樹著花偏有
慈者羆食業
例袖絲余始樂
此不暇 白石借以補
空芋記其事

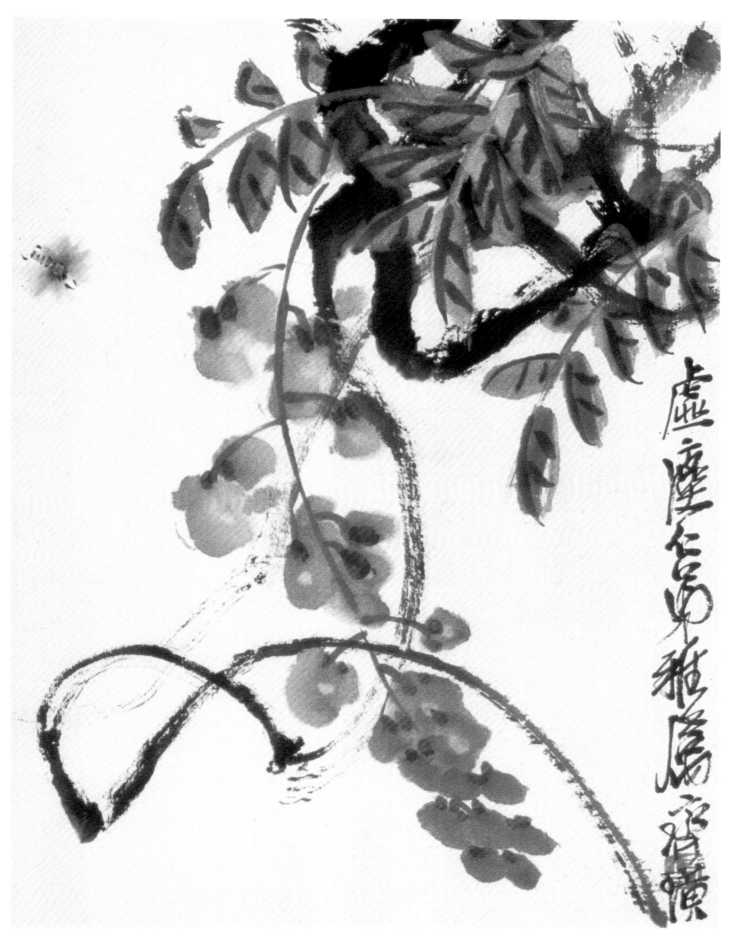

藤萝蜜蜂（册页之一）　32cm×25cm　1930年

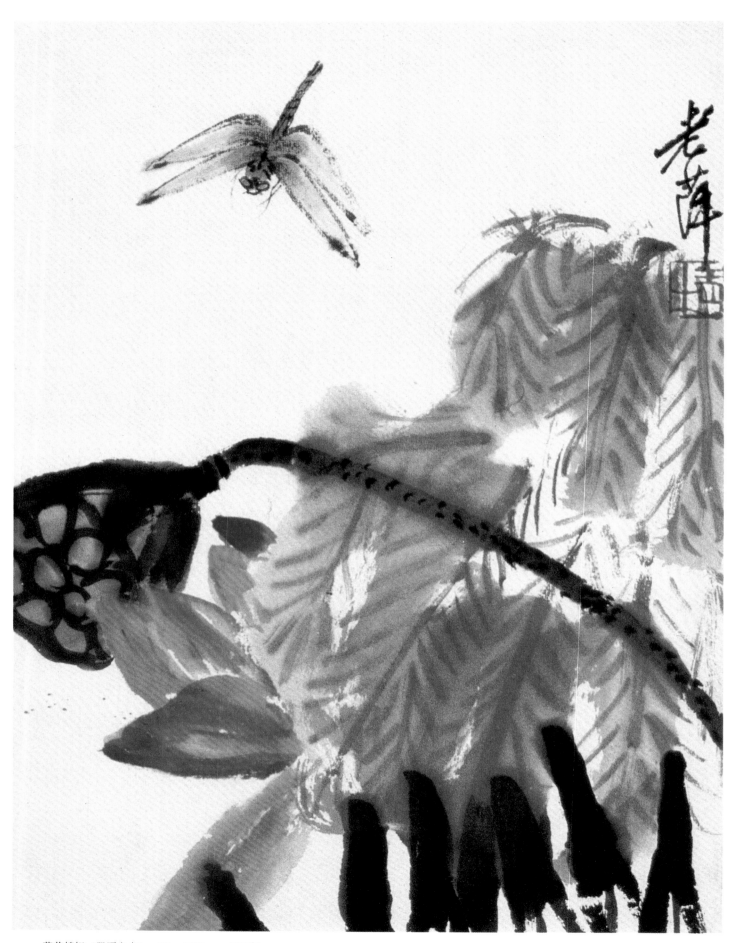

荷花蜻蜓（册页之七）　32cm×25cm　1930年

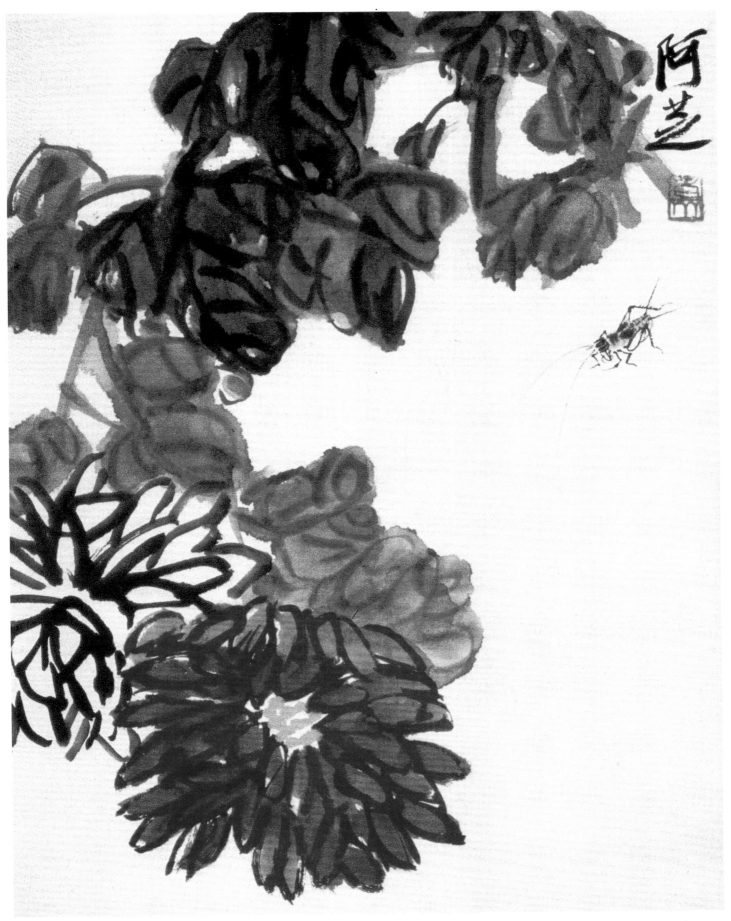

菊花蚂蚱（册页之十）　32cm×25cm　1930年

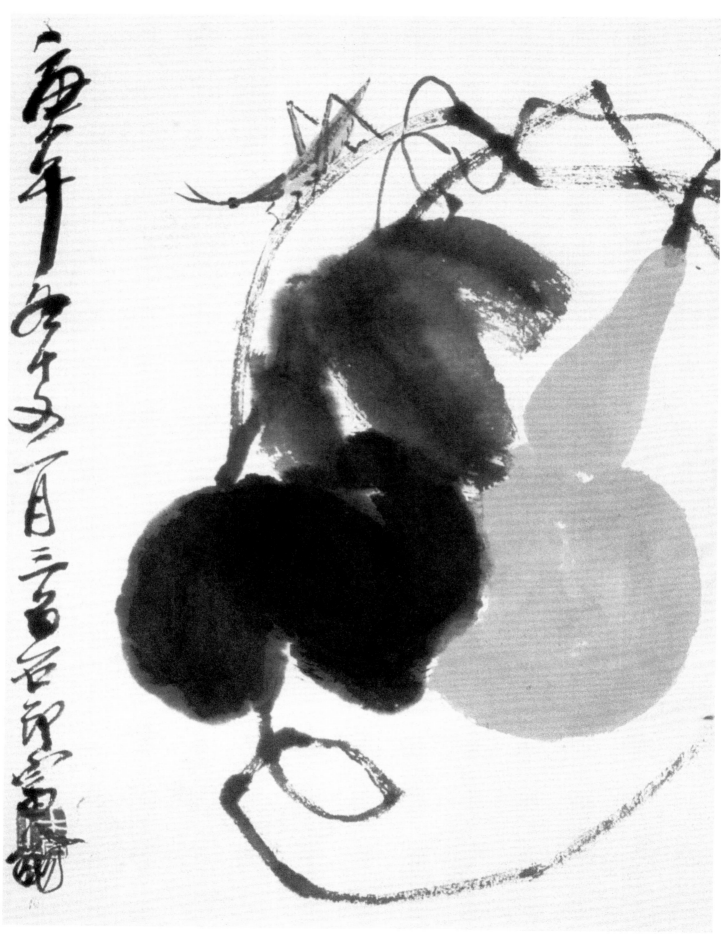

葫芦蚱蜢（册页之十一）　32cm×25cm　1930年

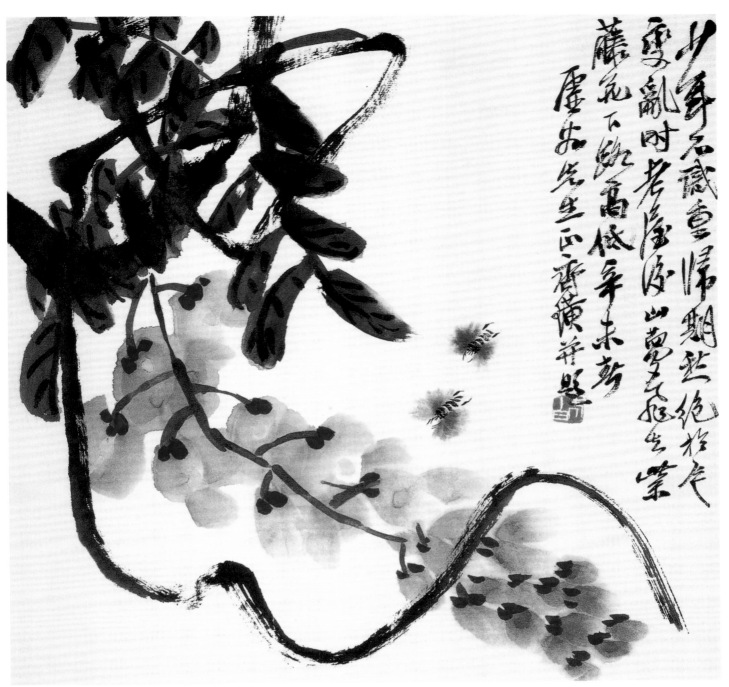

少年名藏重歸期
幾亂時老屋深邃山夢落飛去紫
藤花下幾高低年末尽
厂公先生正齊璜并题

紫藤双蜂　32.3cm×33.5cm　1931年

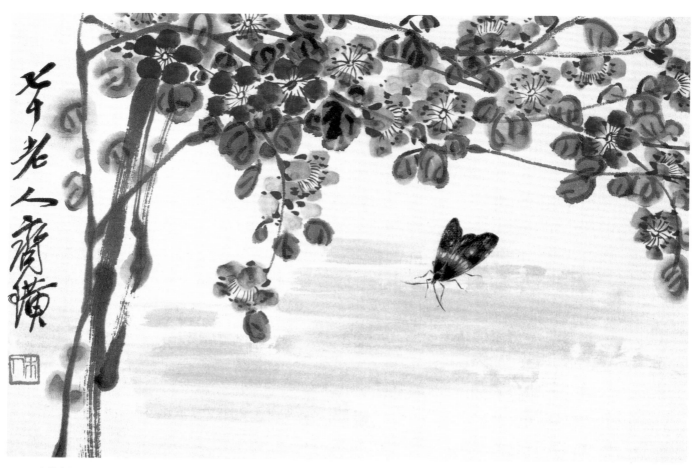

杏花青蛾（花卉草虫册页之一）　22.5cm×34cm　1932年

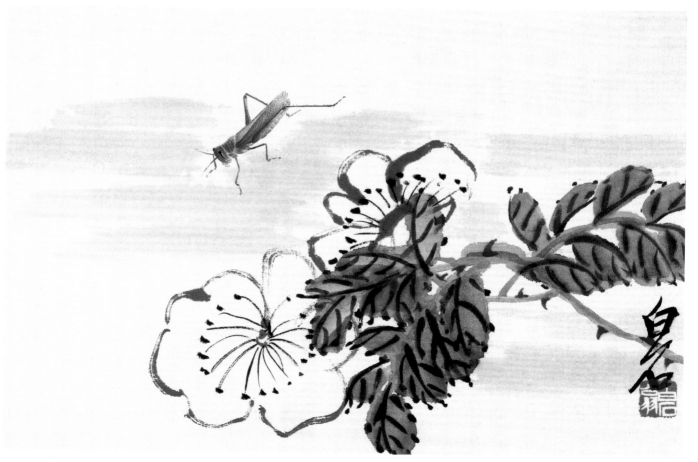

梨花蚱蜢（花卉草虫册页之二）　22.5cm×34cm　1932年

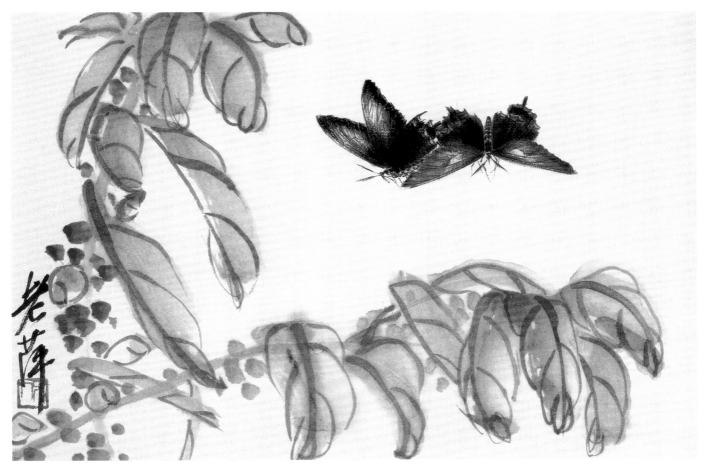

雁来红蝴蝶（花卉草虫册页之三）　22.5cm×34cm　1932年

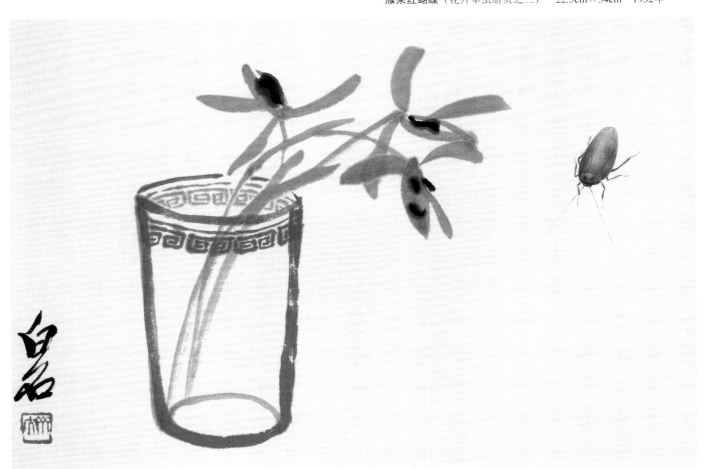

兰花甲虫（花卉草虫册页之四）　22.5cm×34cm　1932年

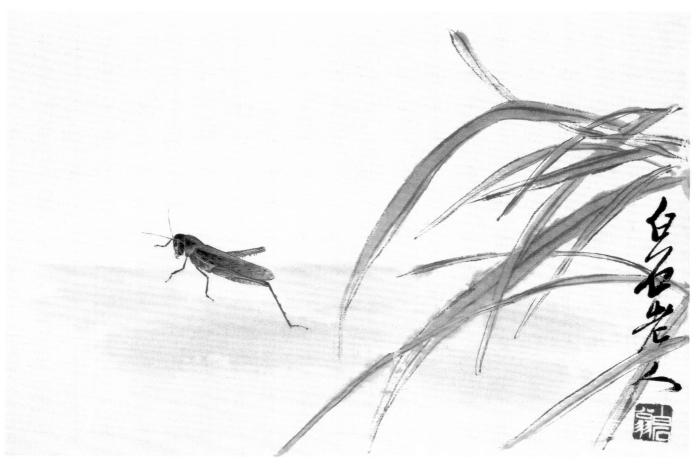

稲叶蝗虫（花卉草虫册页之五）　22.5cm×34cm　1932年

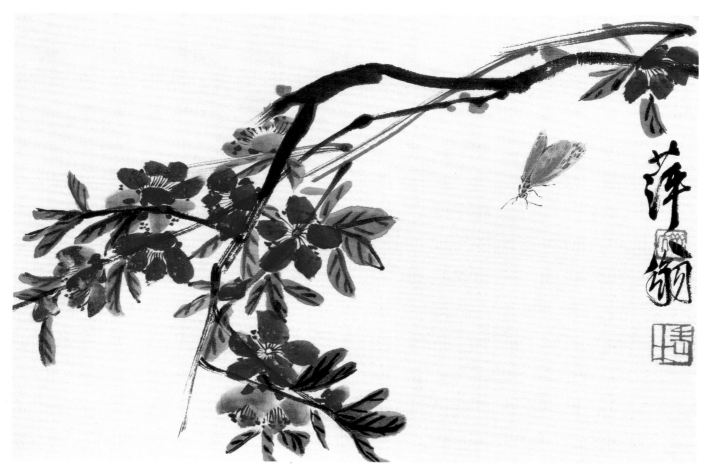

桃花灰蛾（花卉草虫册页之六）　22.5cm×34cm　1932年

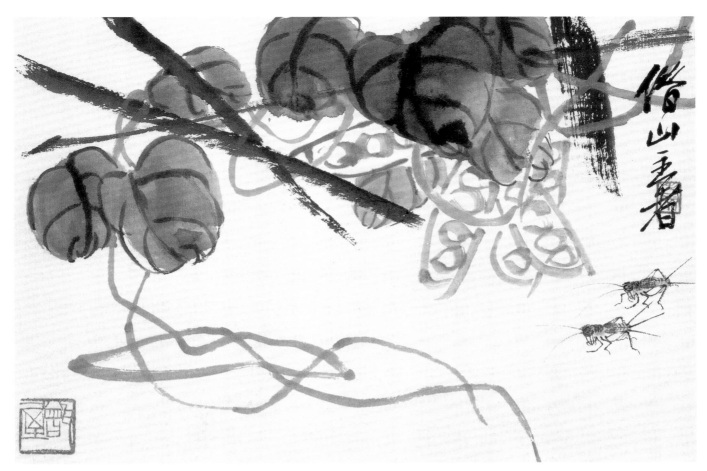

豆荚蟋蟀（花卉草虫册页之七）　22.5cm×34cm　1932年

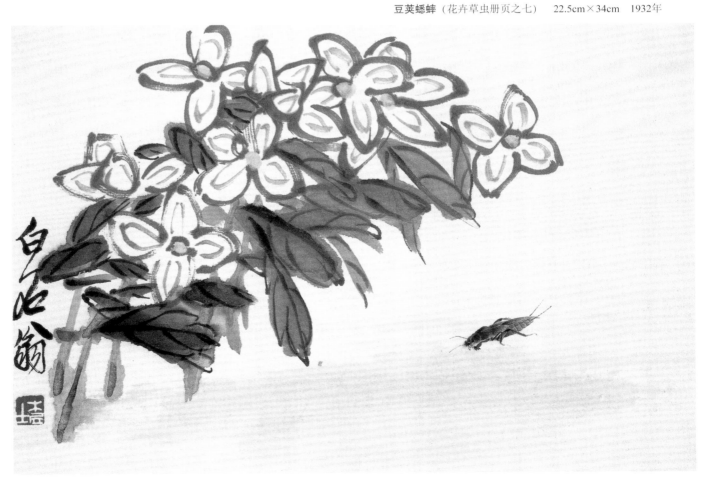

玉兰花蝼蛄（花卉草虫册页之八）　22.5cm×34cm　1932年

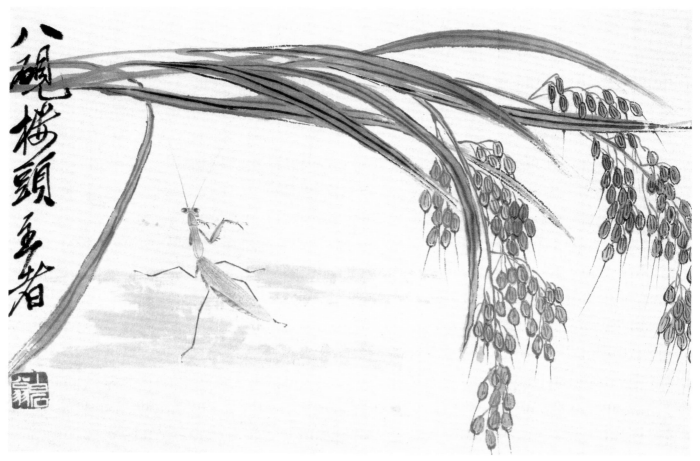

稻穗螳螂（花卉草虫册页之十）　　22.5cm×34cm　1932年

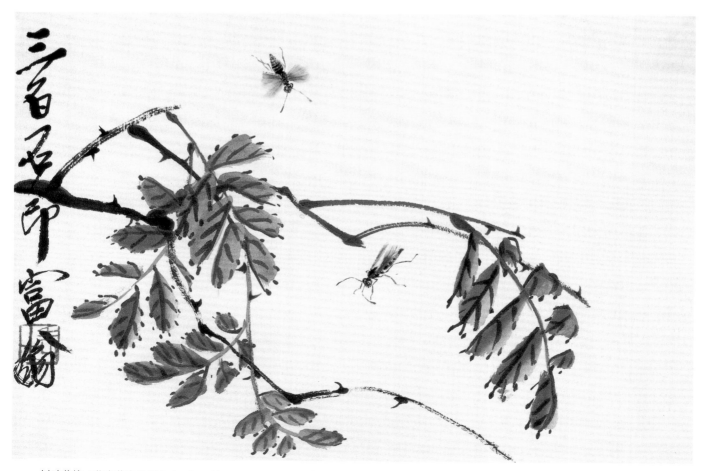

树叶黄蜂（花卉草虫册页之十一）　　22.5cm×34cm　1932年

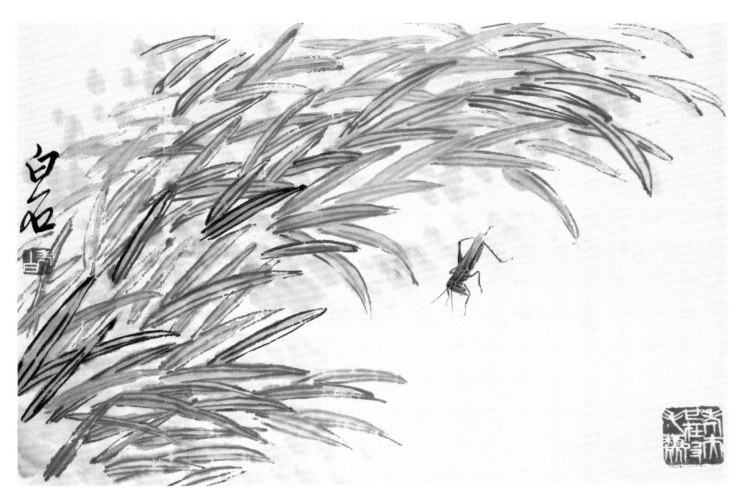

青草蝗虫（花卉草虫册页之十二）　22.5cm×34cm　1932年

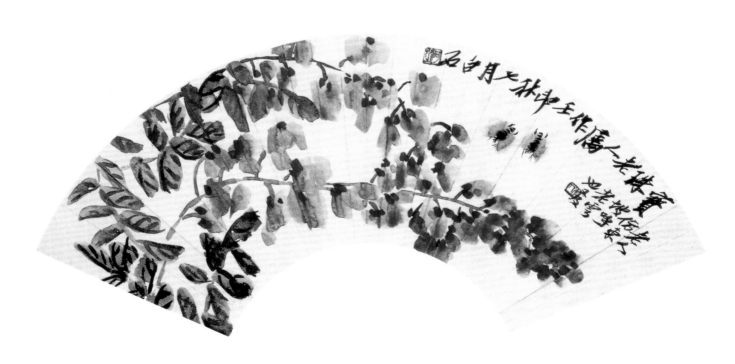

紫藤双蜂（扇面）　18cm×57.5cm　1932年

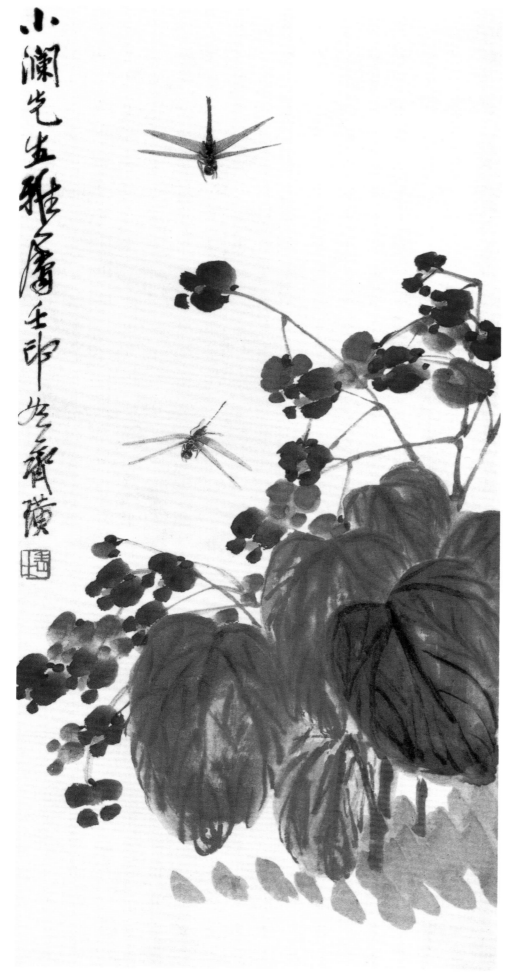

海棠蜻蜓　68cm×33cm　1932年

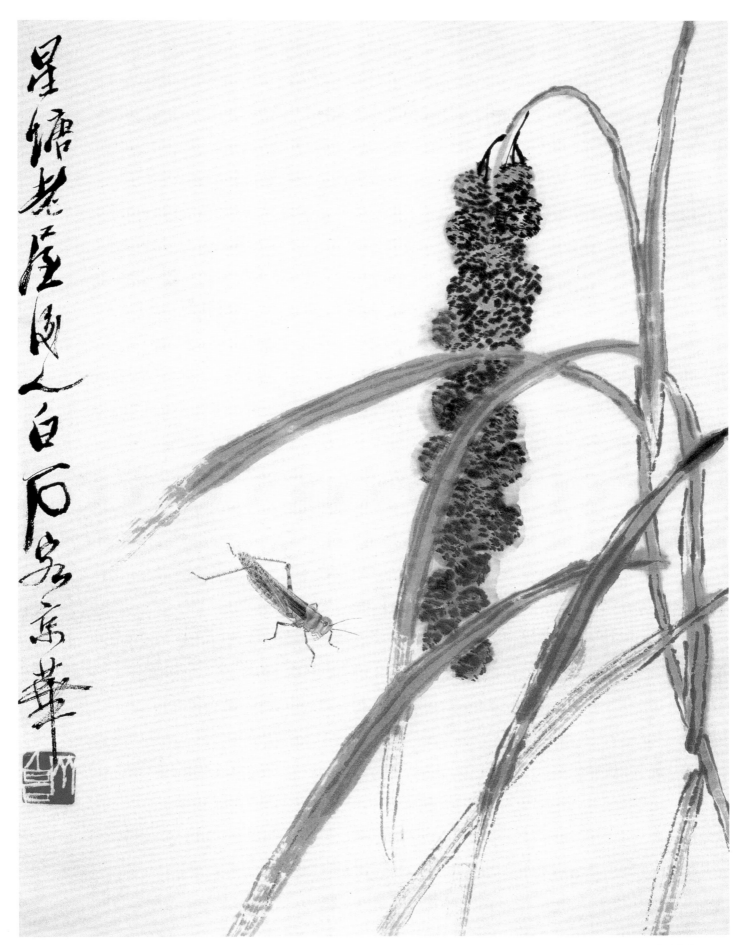

谷穗蚂蚱（花鸟草虫册页之一）　45cm×34.5cm　约20世纪30年代初期

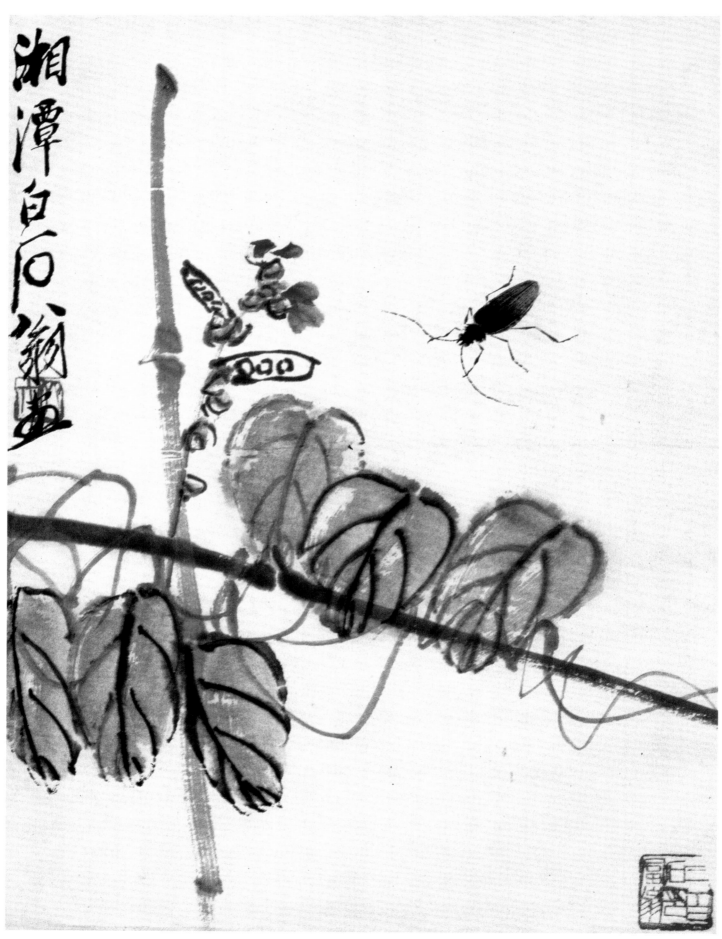

豆荚天牛（花鸟草虫册页之二）　45cm×34.5cm　约20世纪30年代初期

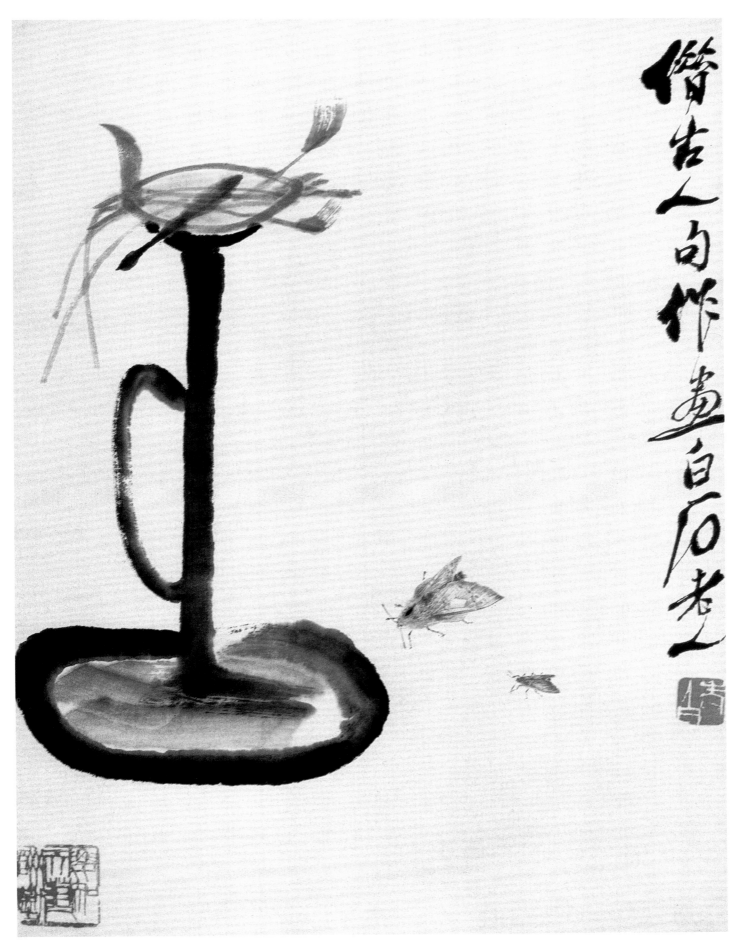

油灯黄蛾（花鸟草虫册页之三）　45cm×34.5cm　约20世纪30年代初期

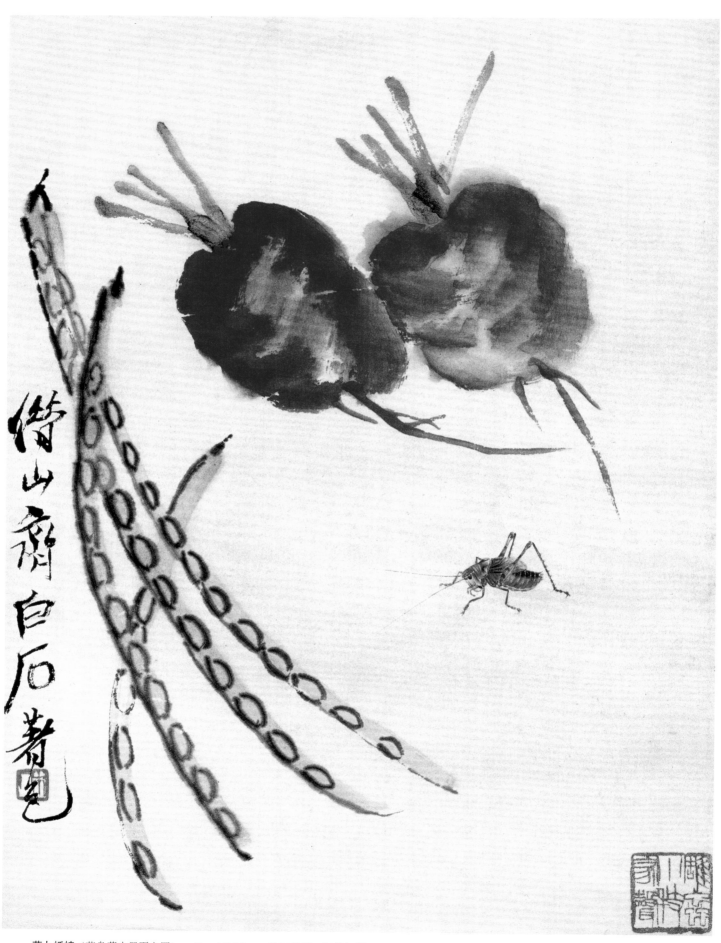

萝卜蟋蟀（花鸟草虫册页之四）　　45cm×34.5cm　　约20世纪30年代初期

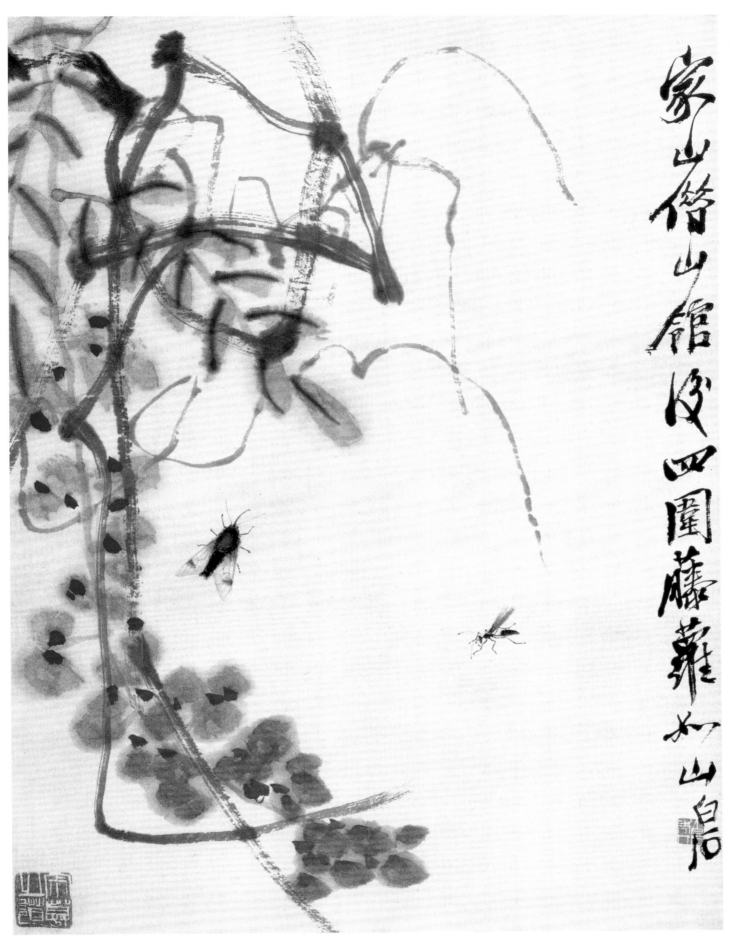

家山俯山馆後四圍藤蘿如此 白石

紫藤飞蛾（花鸟草虫册页之五）　45cm×34.5cm　约20世纪30年代初期

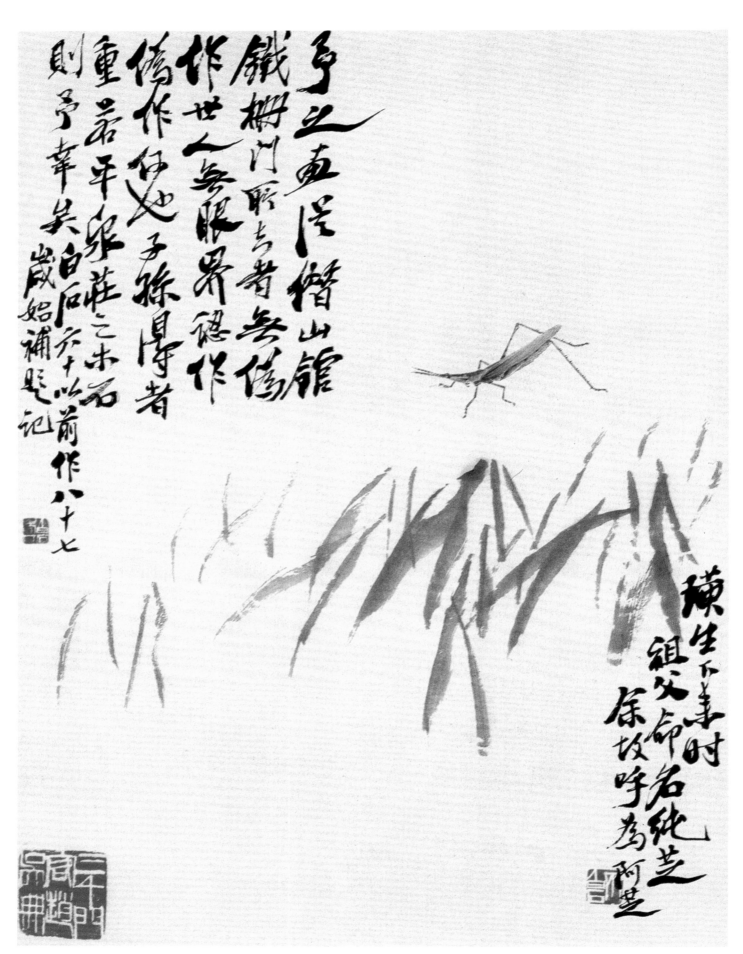

予之画虫汲楷山馆
铁栅门昨与者无伪
作世人无眼界钝作
伪作任之子孙博者
重若平泉莊之木名
则予幸矣自石六十以前作八十七
岁始補题记

积生下未事时
祖父命名纯芝
乡坊呼为阿芝

青草螳螂（花鸟草虫册页之六）　45cm×34.5cm　约20世纪30年代初期

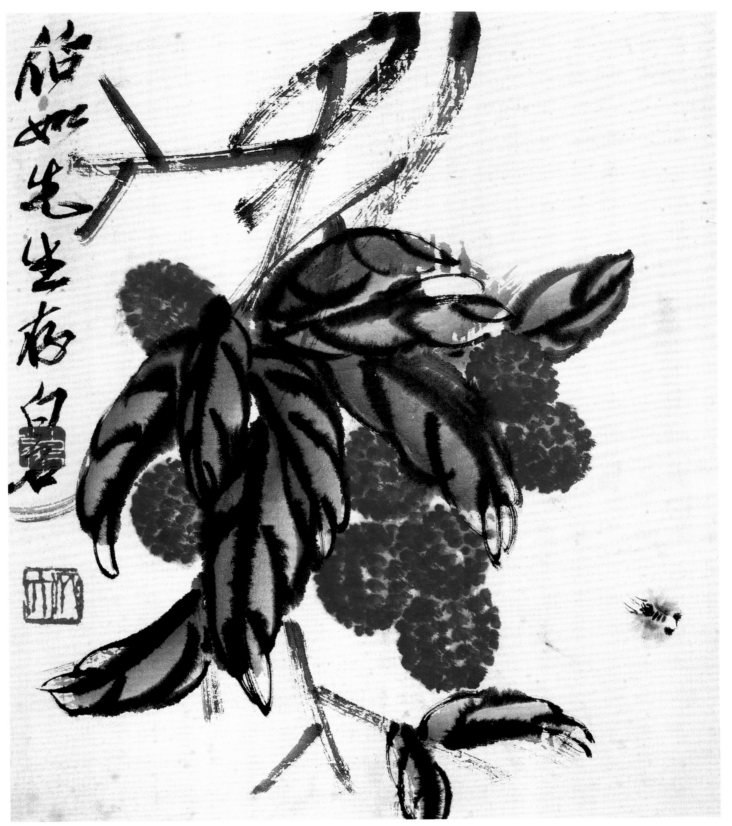

荔枝　　33.5cm×29.3cm　　约20世纪30年代初期

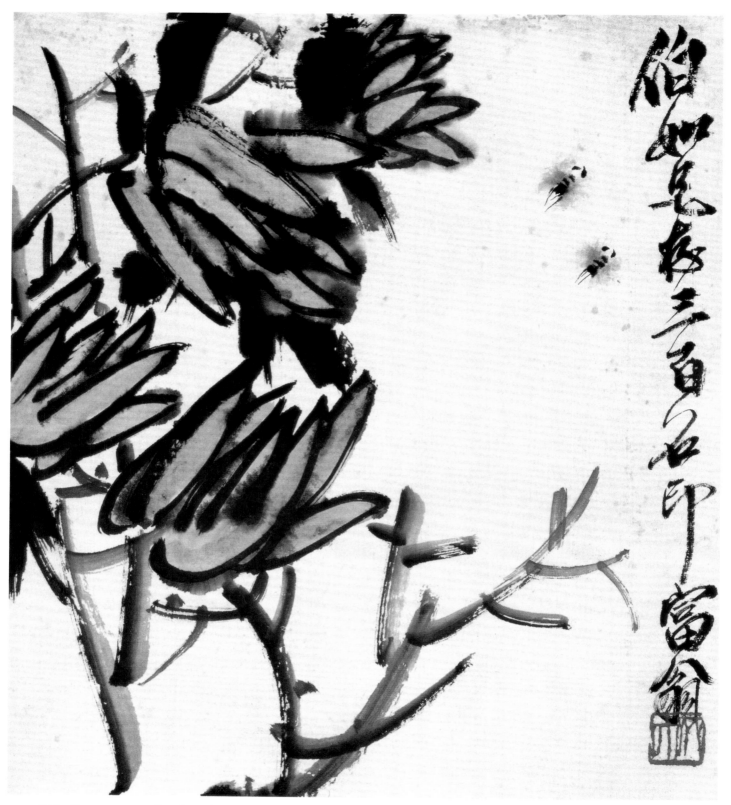

佛手　33.6cm×29.9cm　约20世纪30年代初期

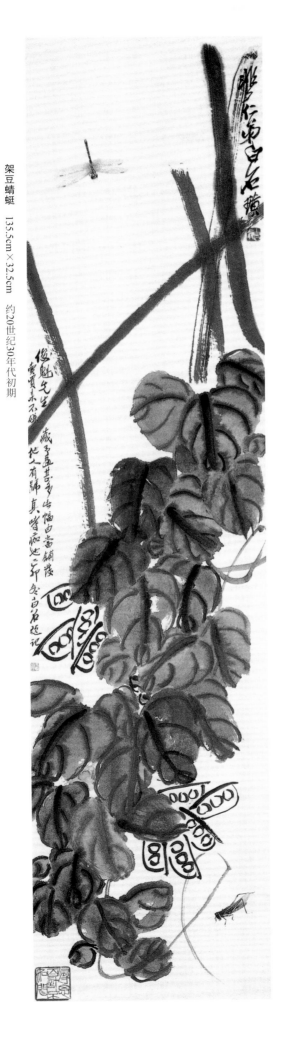

架豆蜻蜓　135.5cm×32.5cm　约20世纪30年代初期

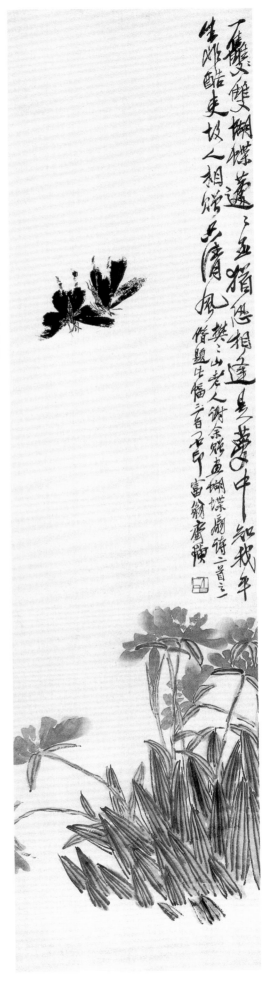

蝴蝶花　132.2cm×33.4cm　约20世纪30年代初期

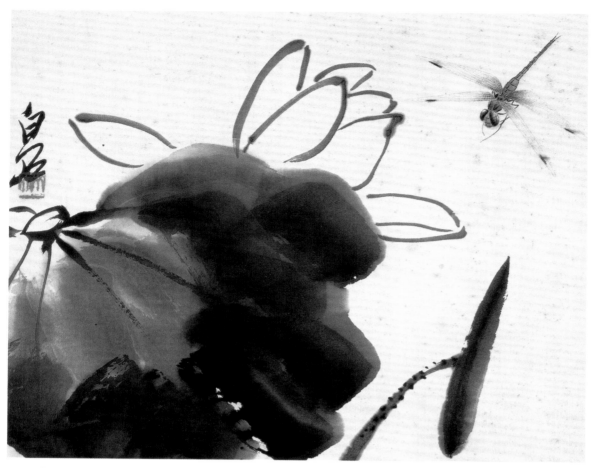

荷花蜻蜓（蔬果花鸟草虫册页之四）　27cm×33.5cm　约20世纪30年代初期

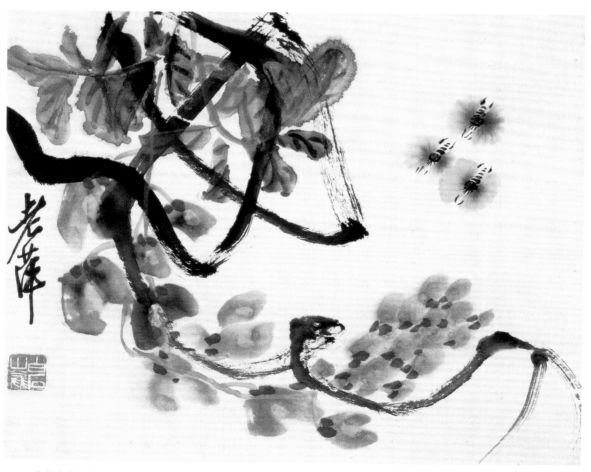

紫藤蜜蜂（蔬果花鸟草虫册页之九）　27cm×33.5cm　约20世纪30年代初期

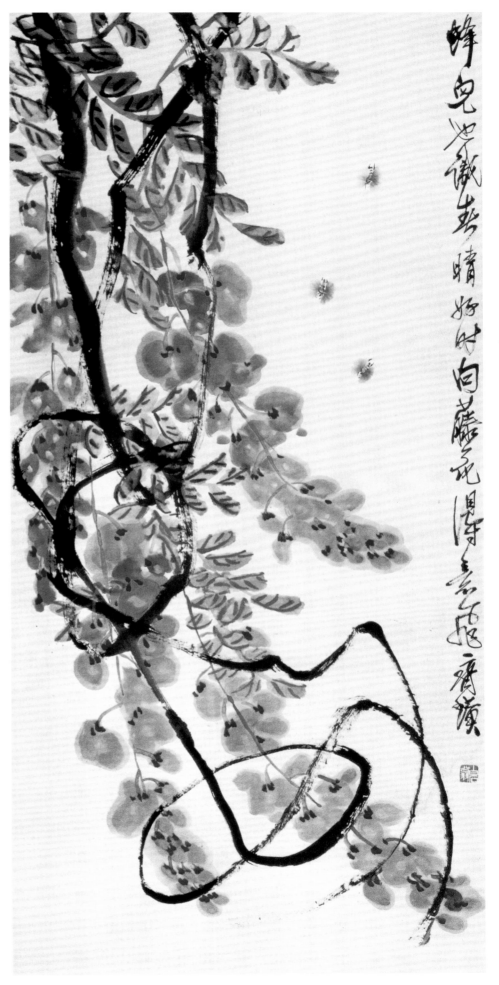

紫藤蜜蜂　97cm×47cm　约20世纪30年代初期

　　齐白石不仅将工细一路的画法推向了精细入微，把写意一路的画法发挥得淋漓尽致，还常将工、写画法有机地结合起来，工中带写，写中有工，成为其"绝活"之一。如在画工细的蝴蝶、蜜蜂时，他巧妙地加上几笔写意膜翅，使之近看细致，远观不模糊。

　　此《紫藤蜜蜂》纸质近熟，上半幅画盘曲如龙的老干，而把花叶细枝都集中在下半幅，形成上下疏密、粗细、老嫩之对比。这在齐白石后期画藤的作品中是极其典型的。从画风上可以看到吴昌硕对他的影响，藤干先以渴笔勾皴，藤叶密不透风，笔墨凝重浑厚，色彩浓郁鲜艳。浑厚的笔墨使画面浓密了起来，这其中又有徐文长一路锐利恣纵的笔法。画中三只蜜蜂，由齐白石独创的"晕蜂法"画出，先用重墨点画蜜蜂的头、背、腹纹及前足。腹部落笔时留出空白，以显示出圆体。前四足笔道较细且向前冲，后两足粗短而直直地向后。稍干，用色破墨法以藤黄或土黄色点染蜂胸腹部。墨稿干后再利用水墨在宣纸上自然漾开的特性，用淡墨画挥动的翅膀，且趁淡墨未干时在翅羽根部加稍浓墨皴擦，让墨色由浓到淡递减，立刻收到蜜蜂双翼急速振动的效果。此法画来，蜜蜂的头脚及躯干画得浓重清楚，而用浑然一片的淡墨表示翅膀的振动，让人感到蜜蜂在嗡嗡飞鸣，既形似又神似。此三只小蜜蜂既为画面增添了无限春意，又达到了动与静的和谐统一。画家寓情于景，无不体现白石老人之匠心独运，其画堪称文人画"逸品"。

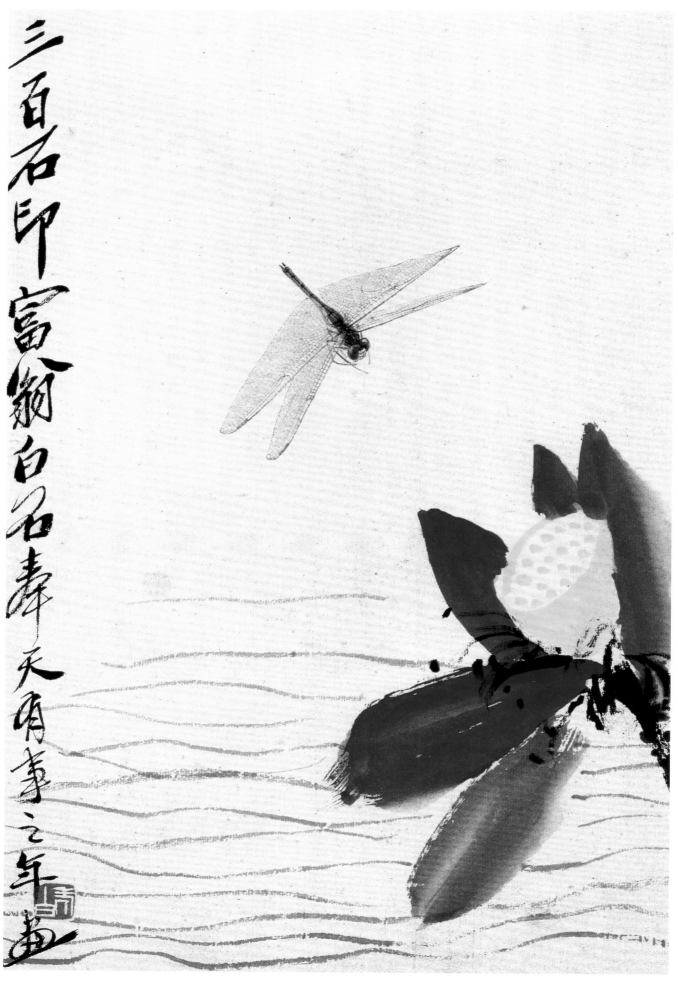

三百石印富翁白石寿天有事之年画

荷花蜻蜓　34.5cm×23.5cm　约20世纪30年代初期

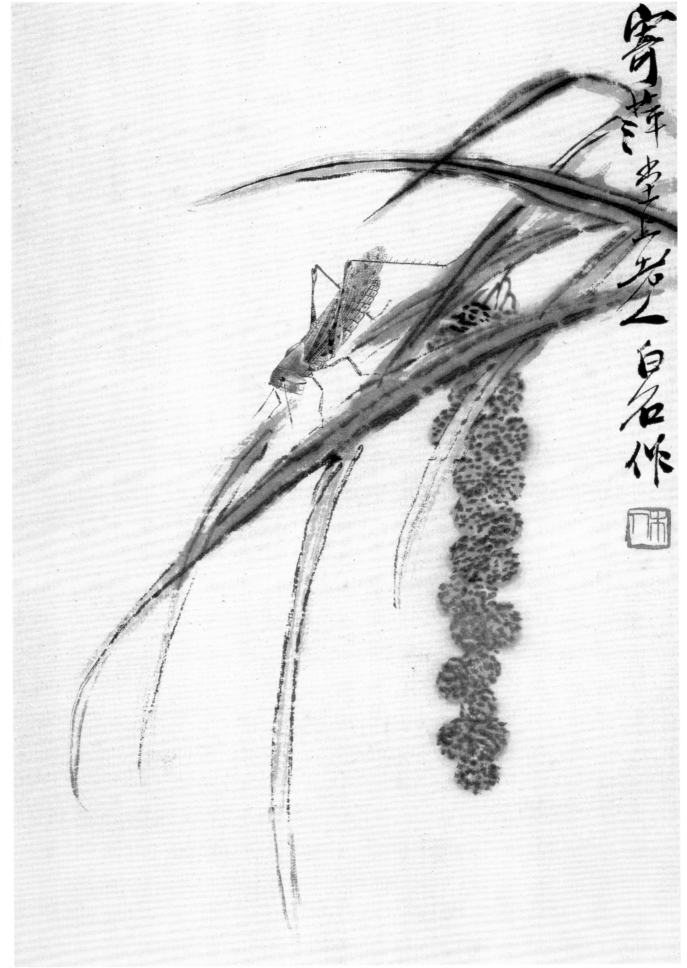

谷穗蚱蜢　34.5cm×23.5cm　约20世纪30年代初期

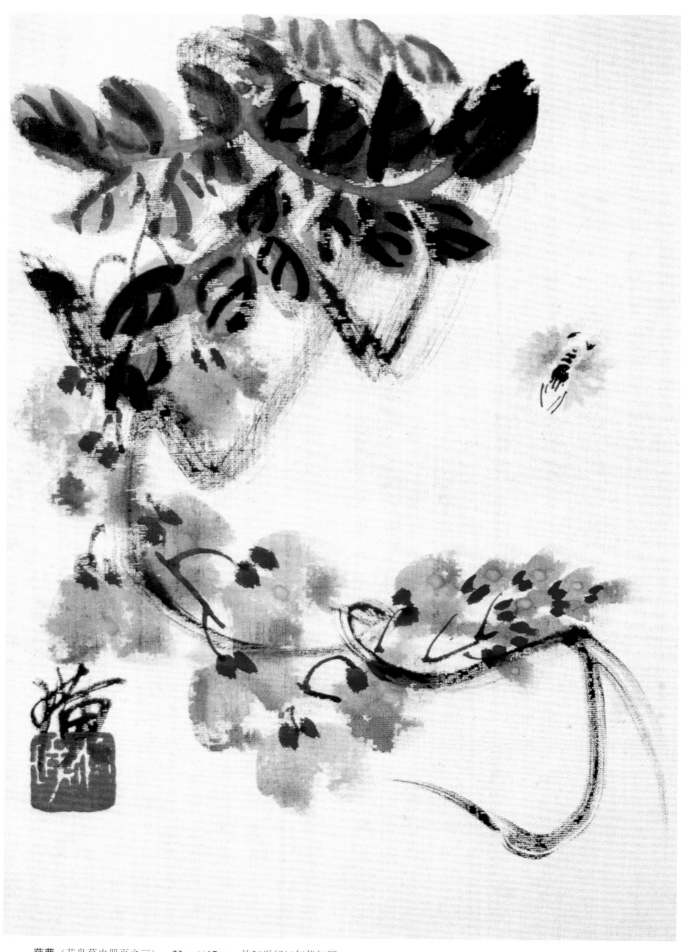

藤萝（花鸟草虫册页之三）　23cm×17cm　约20世纪30年代初期

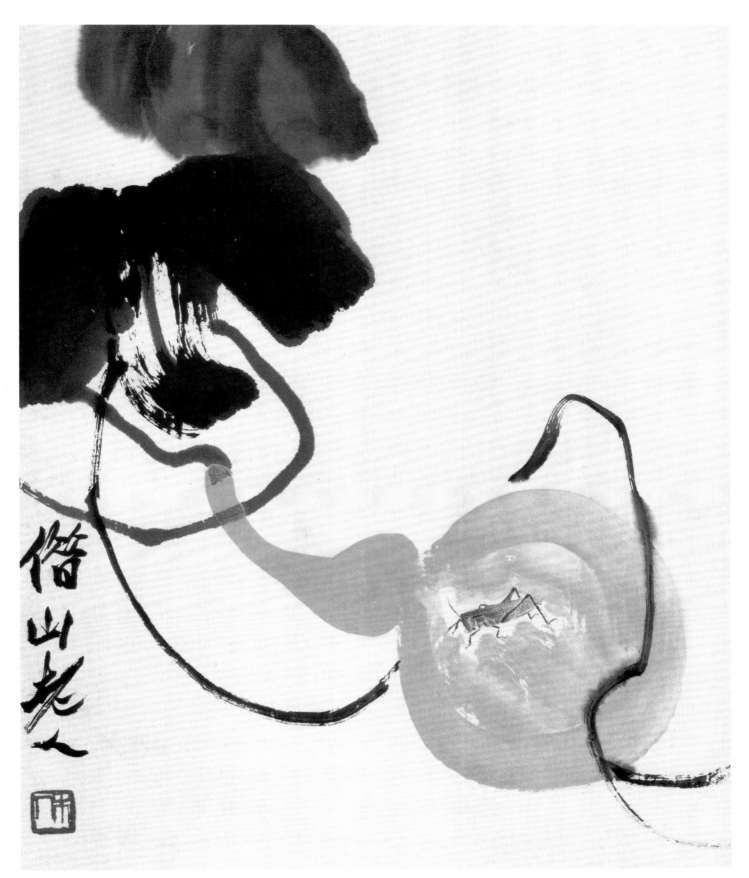

葫芦　36.5cm×26.5cm　约20世纪30年代初期

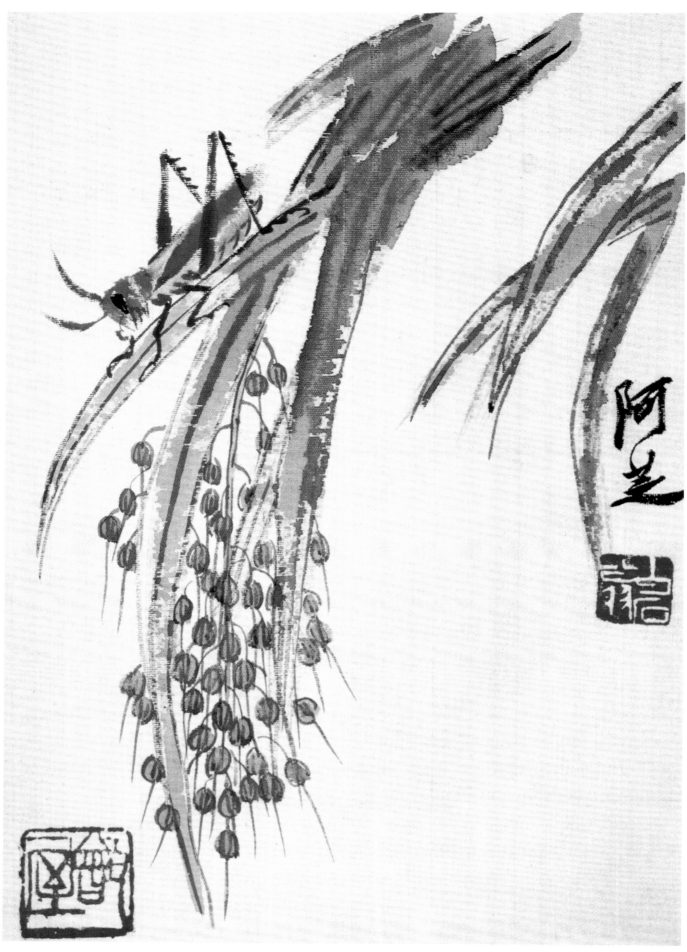

稻穗蝗虫（花鸟草虫册页之十）　23cm×17cm　约20世纪30年代初期

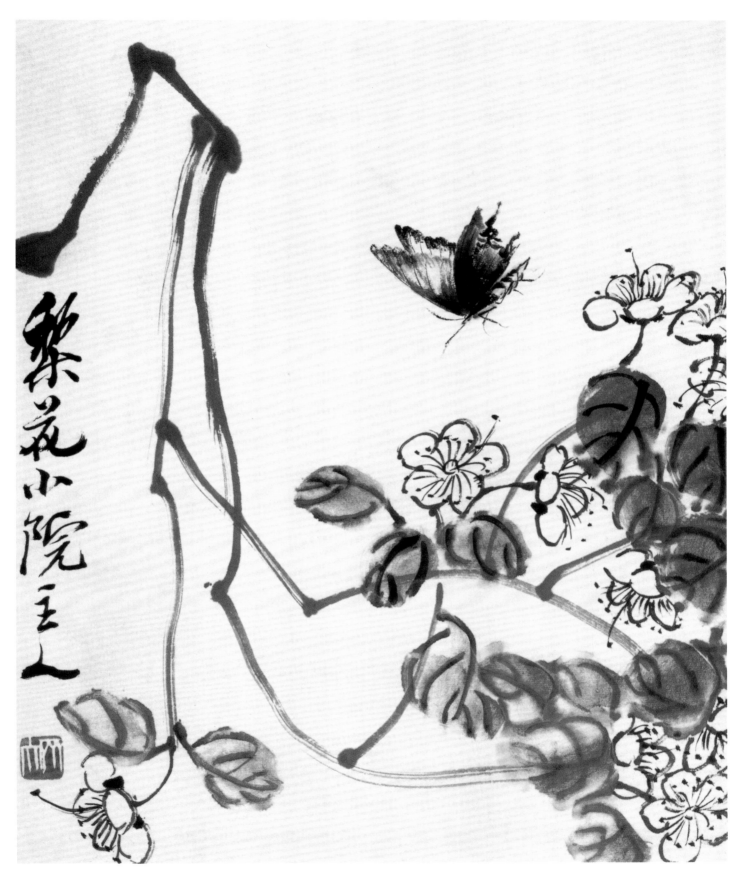

梨花蝴蝶　36.5cm×26.5cm　约20世纪30年代初期

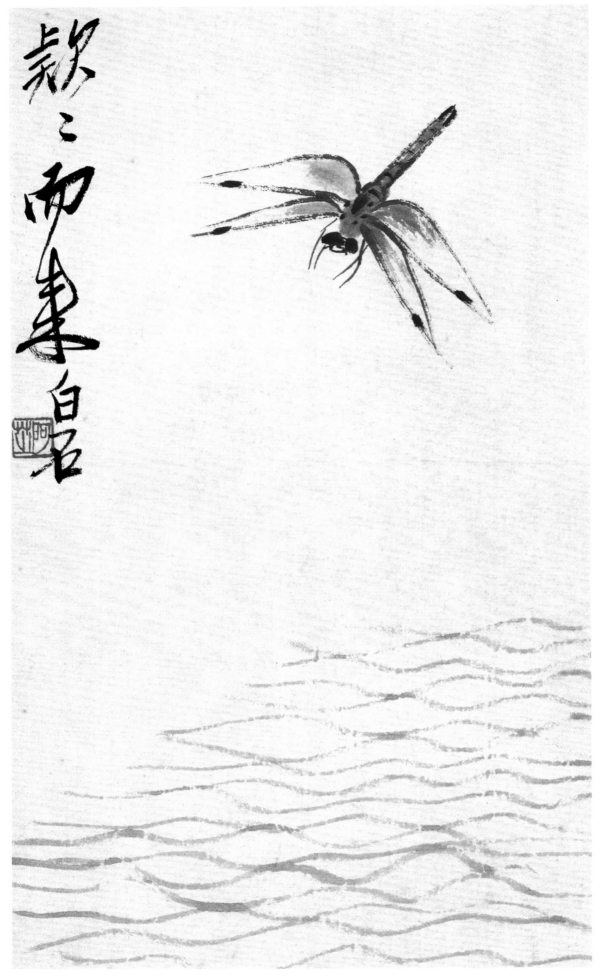

款款而来（虫鱼册之二） 27cm×16cm 1934年

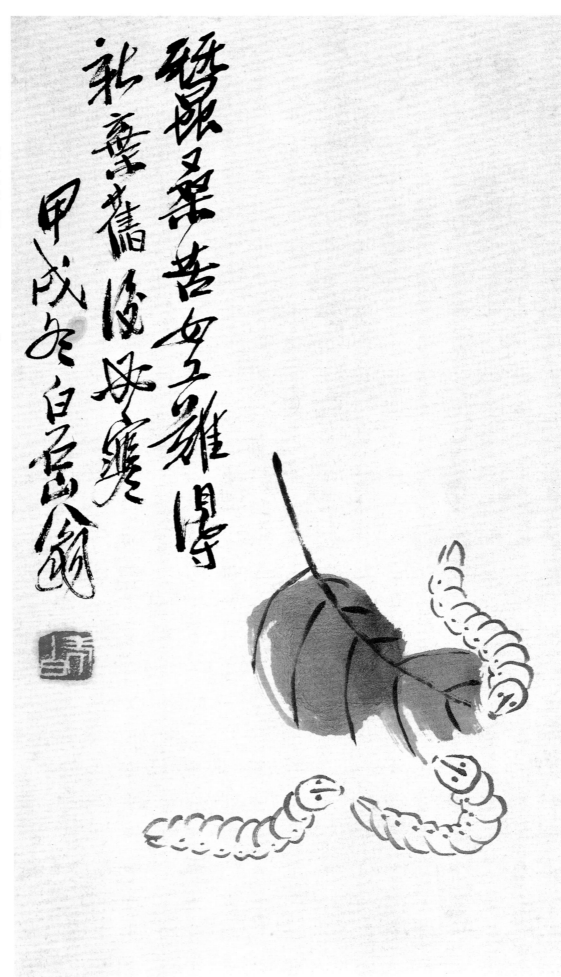

餵眼桑蚕苦女工雜得
豐年一舊傷收取露
甲戌冬白石山翁

桑蚕（虫鱼册之四）　27cm×16cm　1934年

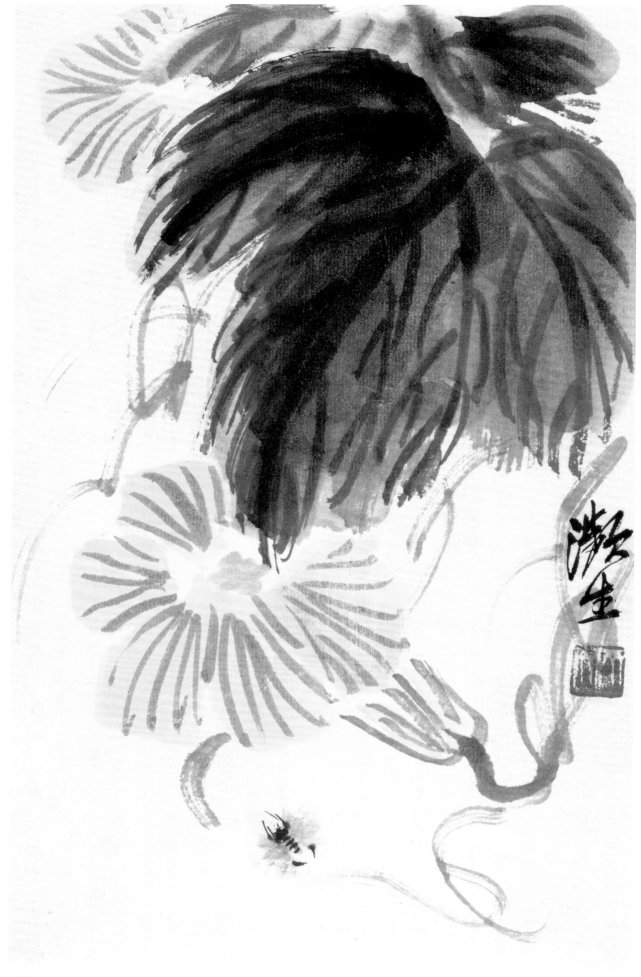

丝瓜 (花鸟草虫册之四)　26cm×19cm　约20世纪30年代中期

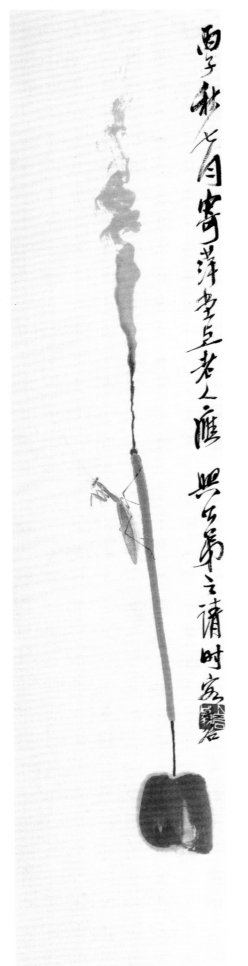

香火螳螂图　82cm×18.3cm　1936年

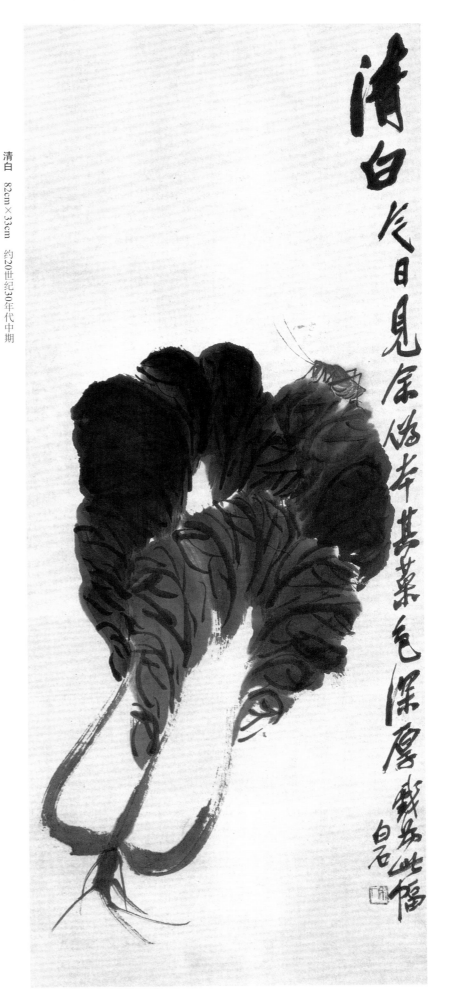

清白　82cm×33cm　约20世纪30年代中期

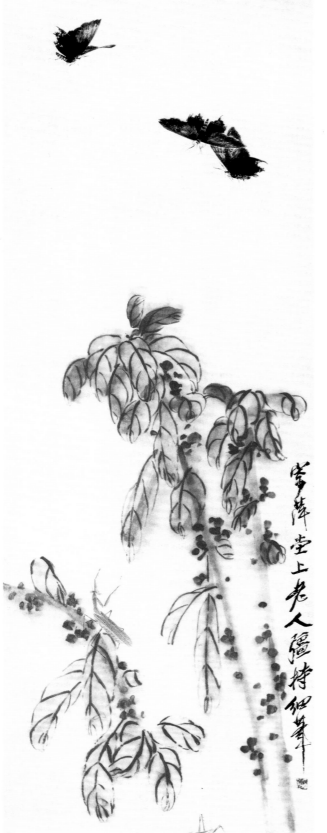

雁来红草虫　95cm×32.5cm　约20世纪30年代中期

蜻蜓戏水图　101cm×32.4cm　约20世纪30年代中期

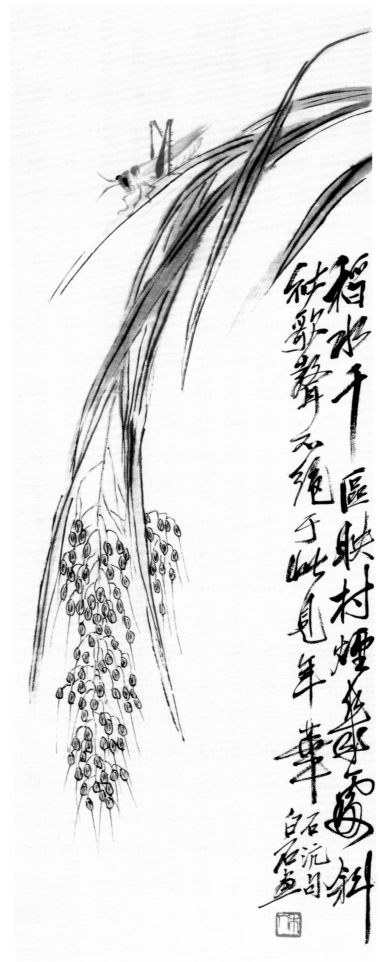

稻穗草虫　104cm×36cm　约20世纪30年代中期

稻穗蝗虫（花鸟草虫册之一） 26cm×19cm 约20世纪30年代中期

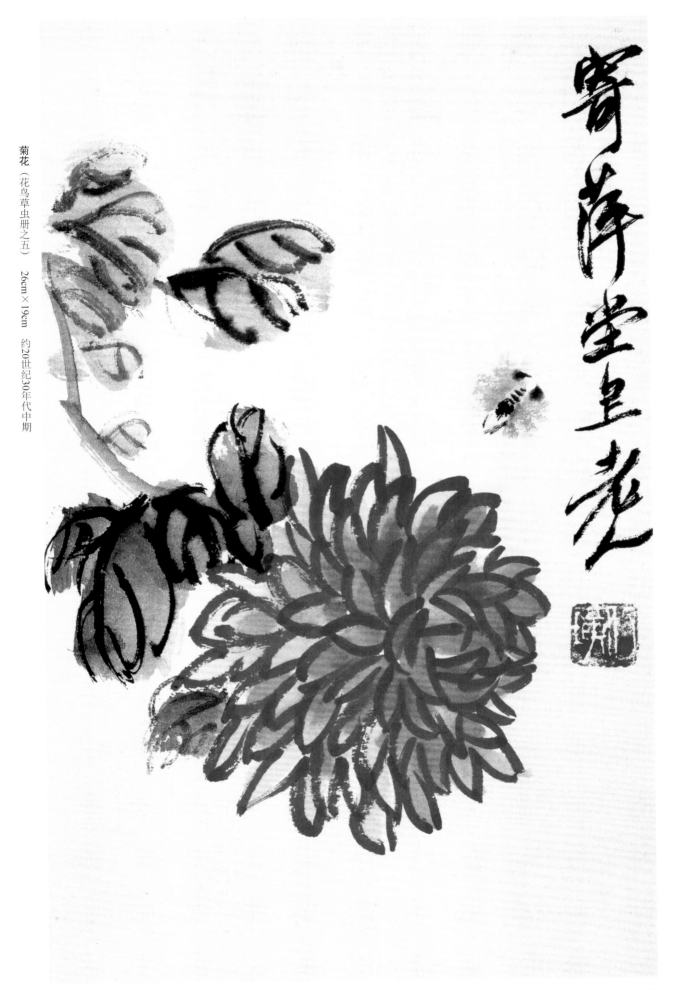

菊花（花鸟草虫册之五） 26cm×19cm 约20世纪30年代中期

寄萍堂上老

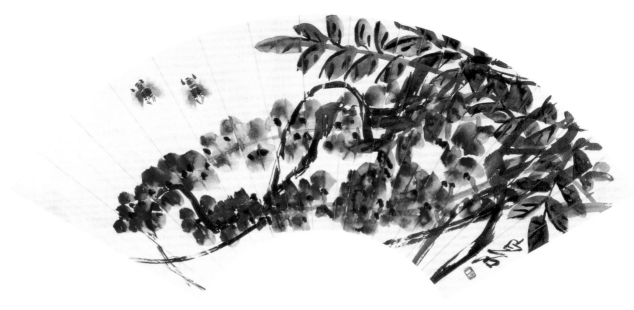

藤萝蜜蜂（扇面）　　18.8cm×50.6cm　　约20世纪30年代中期

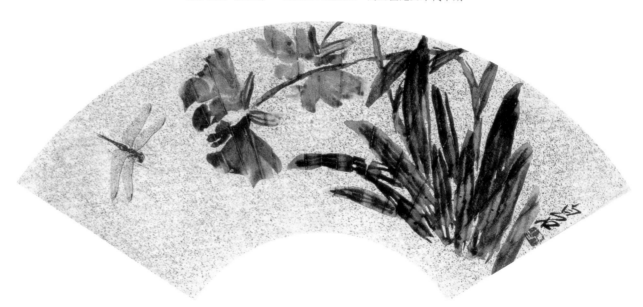

蝴蝶兰蜻蜓（扇面）　　18.8cm×50.6cm　　约20世纪30年代中期

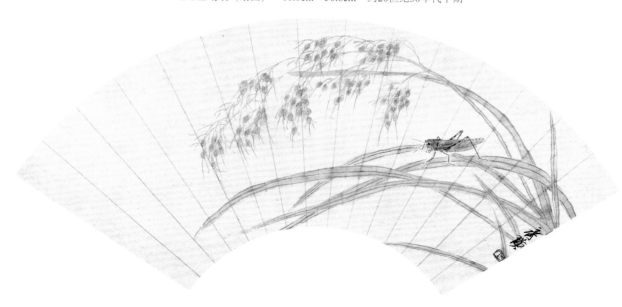

稻穗蚱蜢（扇面）　　18.8cm×50.6cm　　约20世纪30年代中期

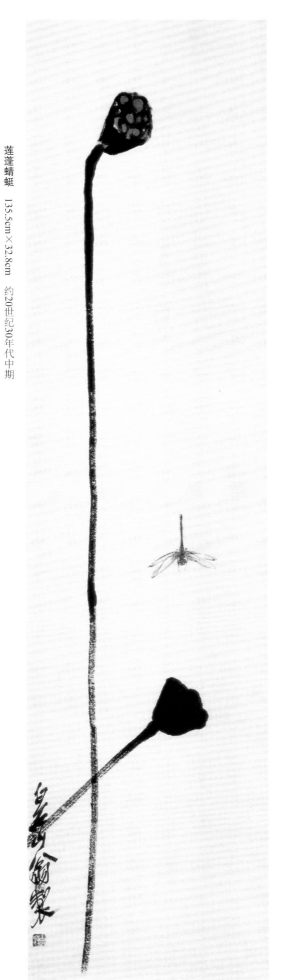

莲蓬蜻蜓　135.5cm×32.8cm　约20世纪30年代中期

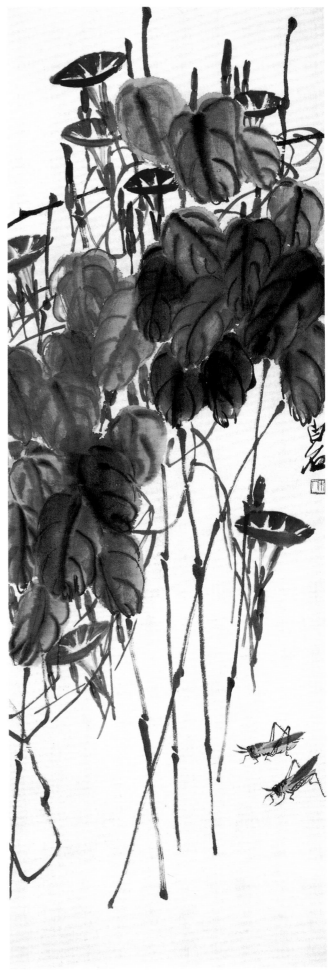

牵牛草虫　100.1cm×33.2cm　约20世纪30年代中期

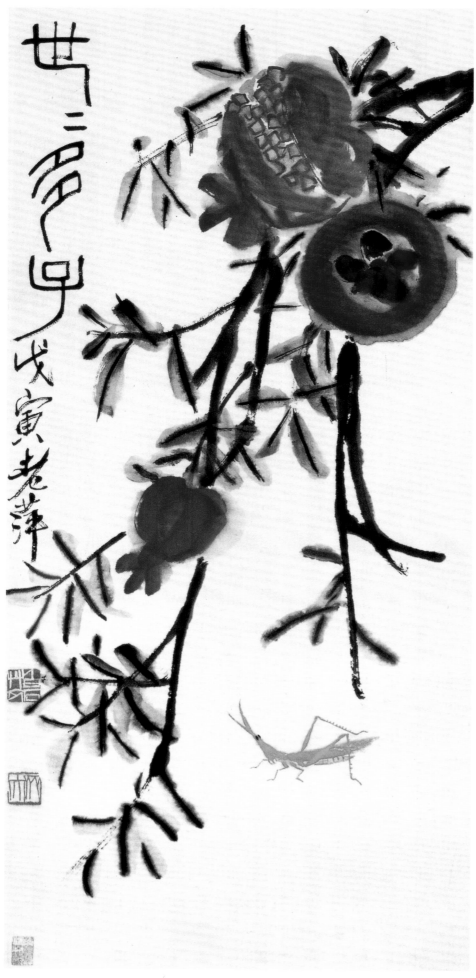

石榴草虫　69cm×33cm　1938年

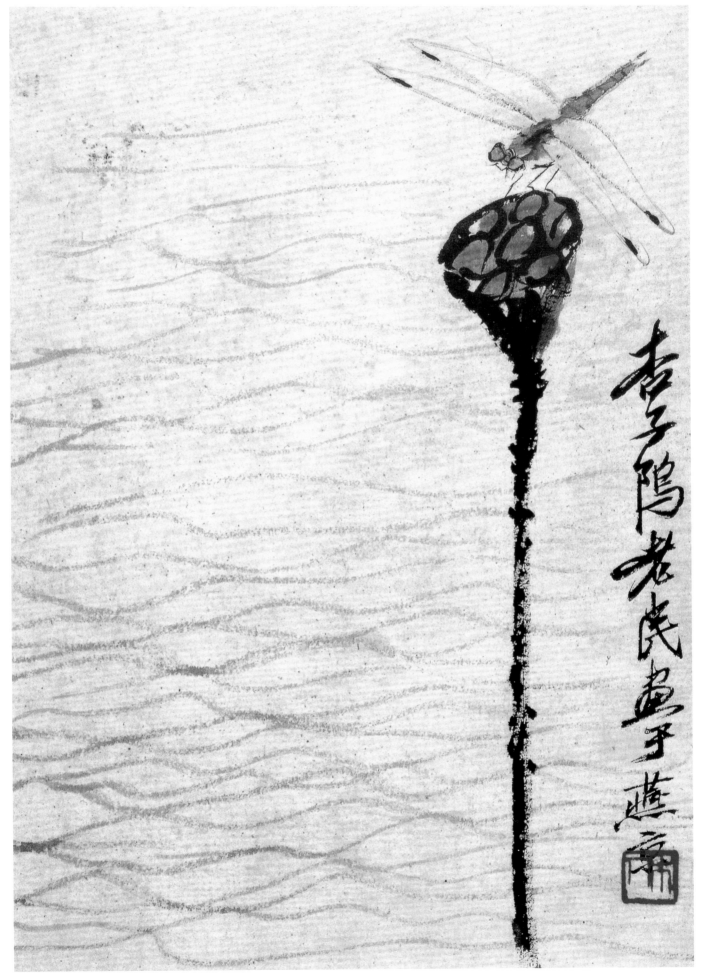

莲蓬蜻蜓　42cm×30cm　1938年

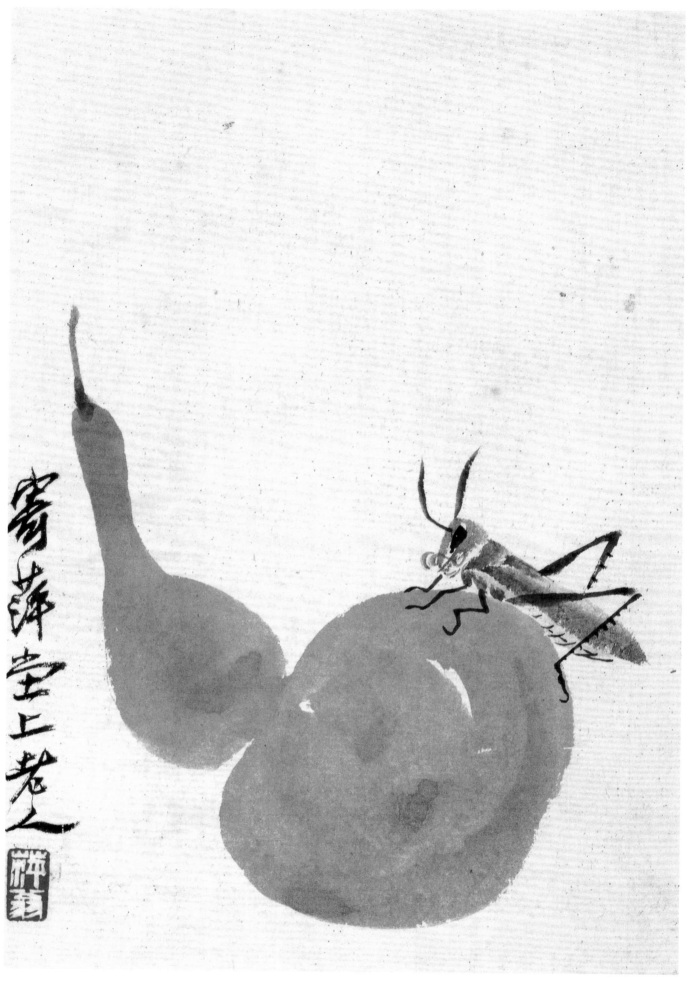

葫芦蚱蜢　44.5cm×30cm　1938年

118

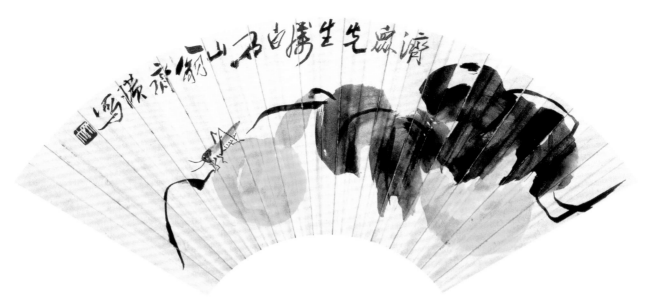

葫芦蚱蜢（扇面）　　18cm×50cm　　1939年

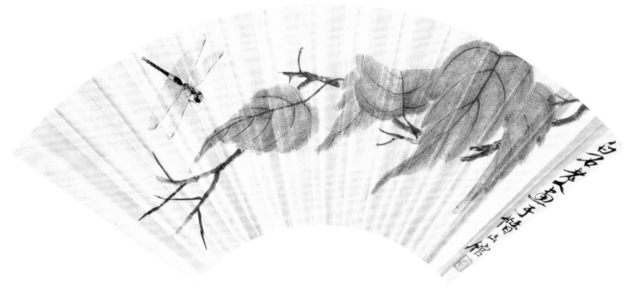

贝叶蜻蜓（扇面）　　19cm×36.5cm　　约20世纪30年代晚期

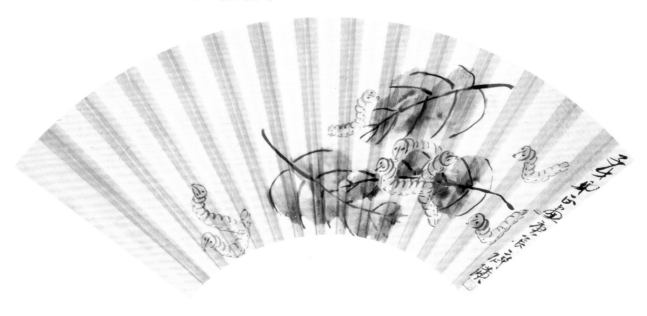

春蚕桑叶（扇面）　　20cm×30.6cm　　1940年

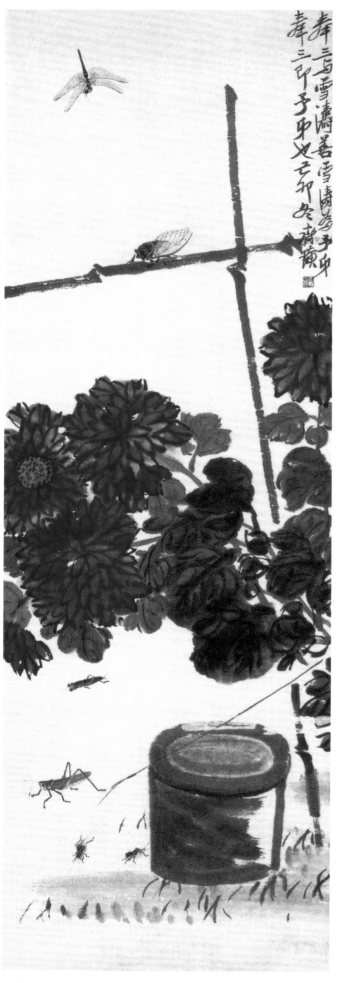

秋趣图　104cm×34.3cm　1939年

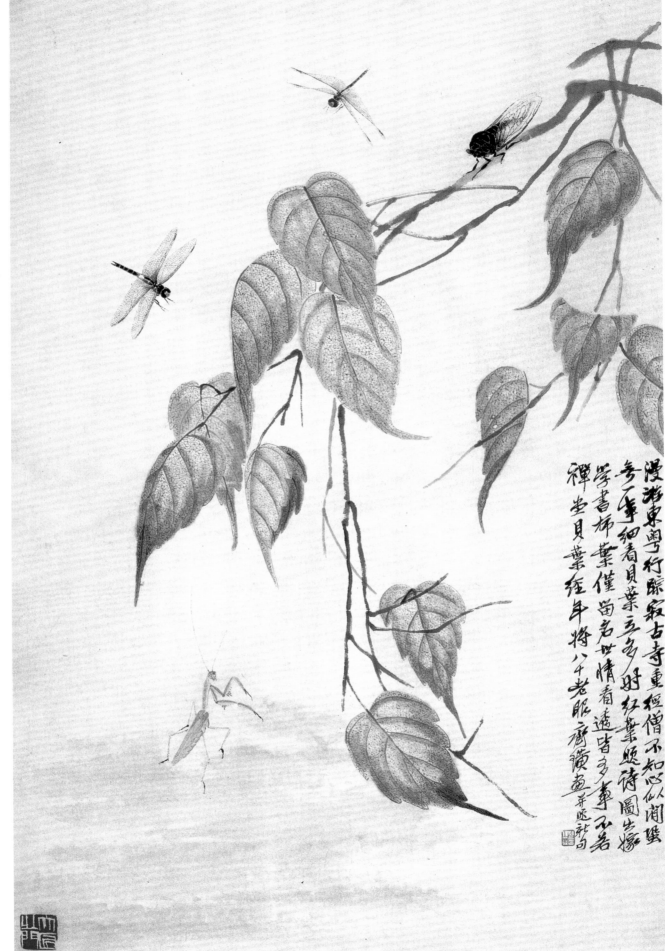

漫游东粤行踪寂古寺重经僧不知以似人闻蝉
参厂里细看贝叶叶三多时红叶题诗图出稼
等书柿叶仅萤名世情看透省多辈不若
禅堂贝叶叶经年将八千老眼虚簏画茅题祝词

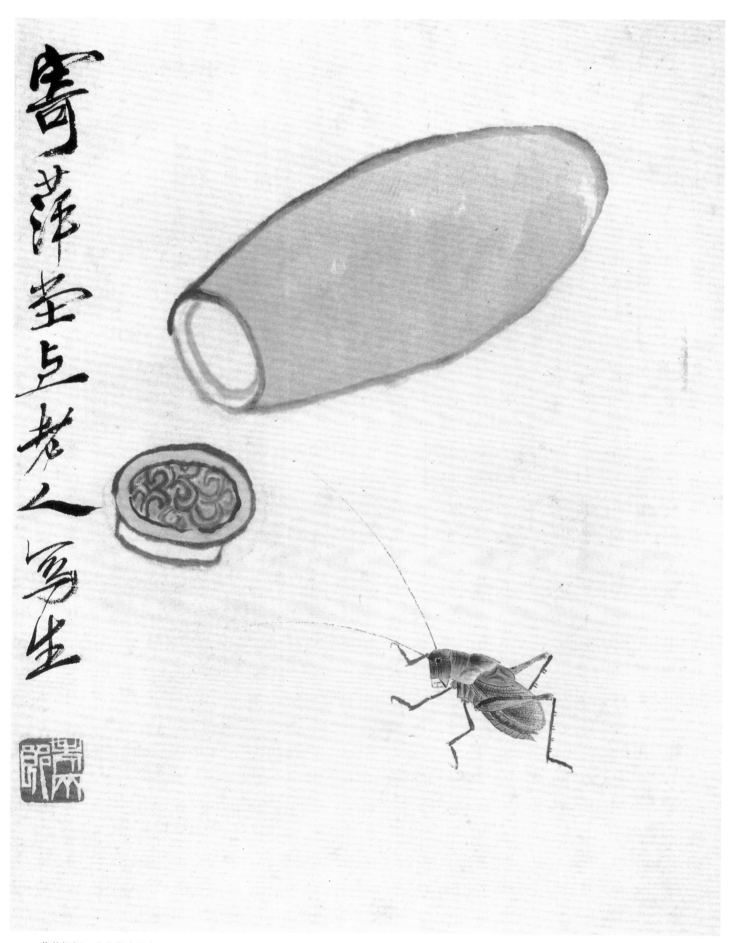

寄萍堂上老人写生

葫芦蝈蝈（花卉草虫册之一） 26.5cm×20.3cm 约20世纪30年代晚期

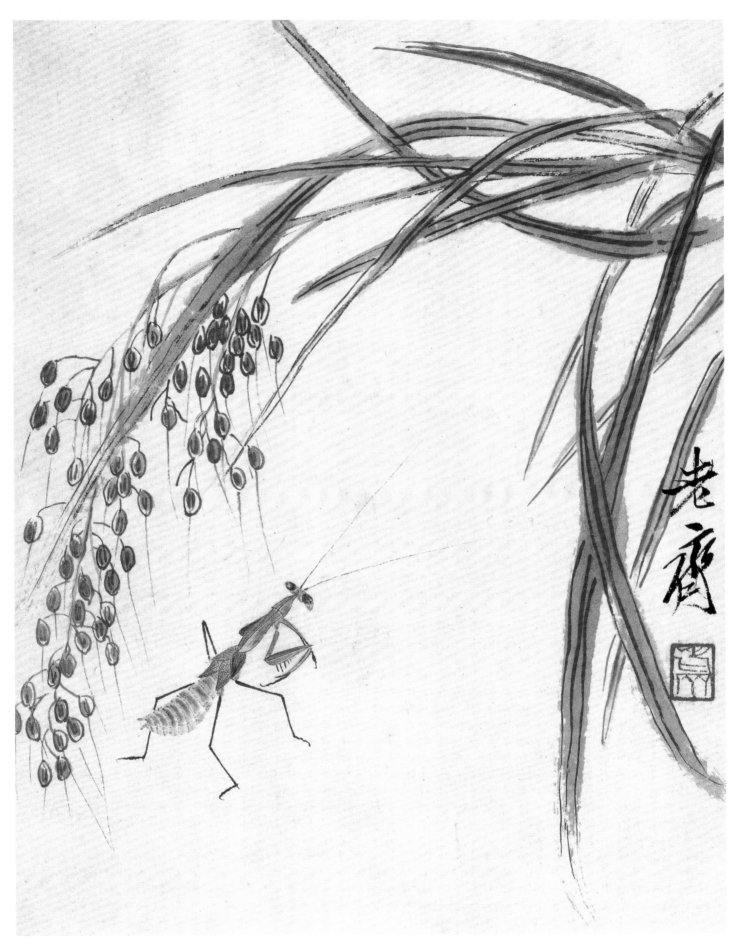

稻穗螳螂（花卉草虫册之二）　　26.5cm×20.3cm　　约20世纪30年代晚期

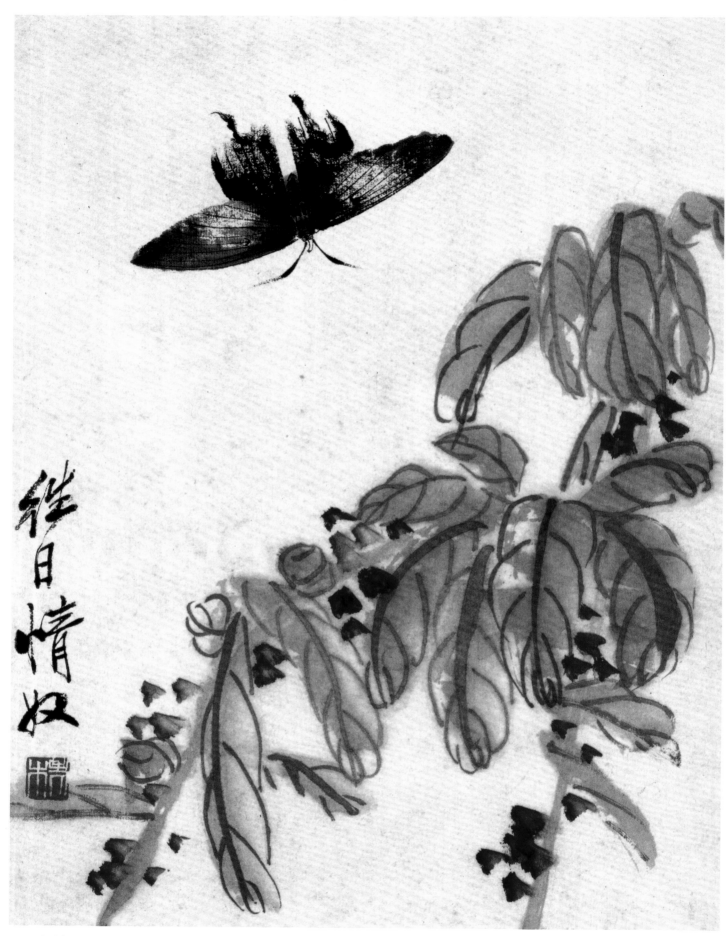

老少年蝴蝶（花卉草虫册之三）　　26.5cm×20.3cm　　约20世纪30年代晚期

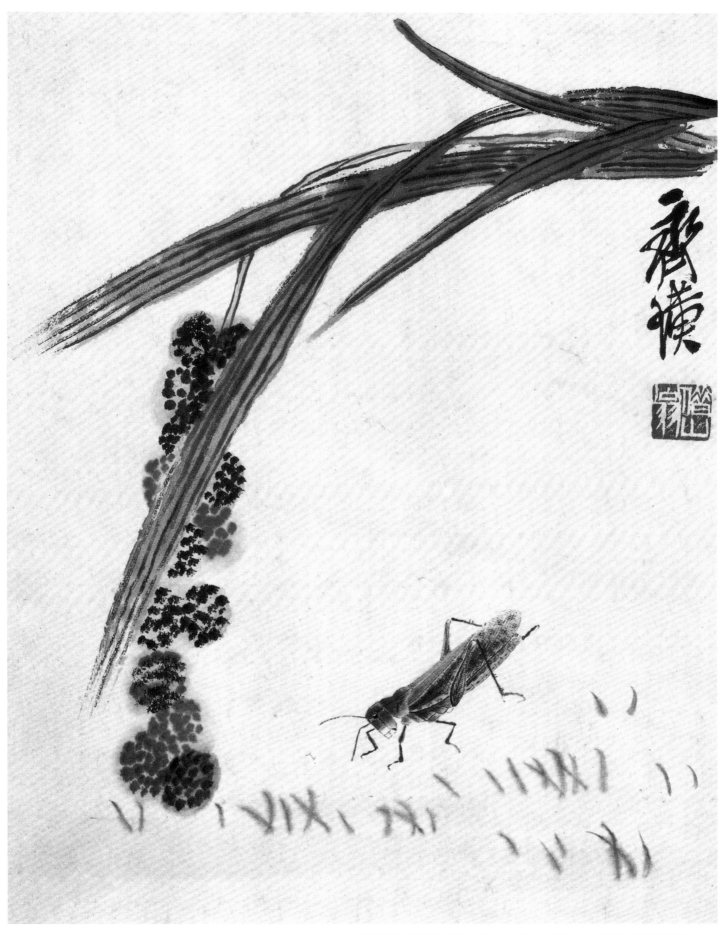

谷穗蚂蚱（花卉草虫册之五）　26.5cm×20.3cm　约20世纪30年代晚期

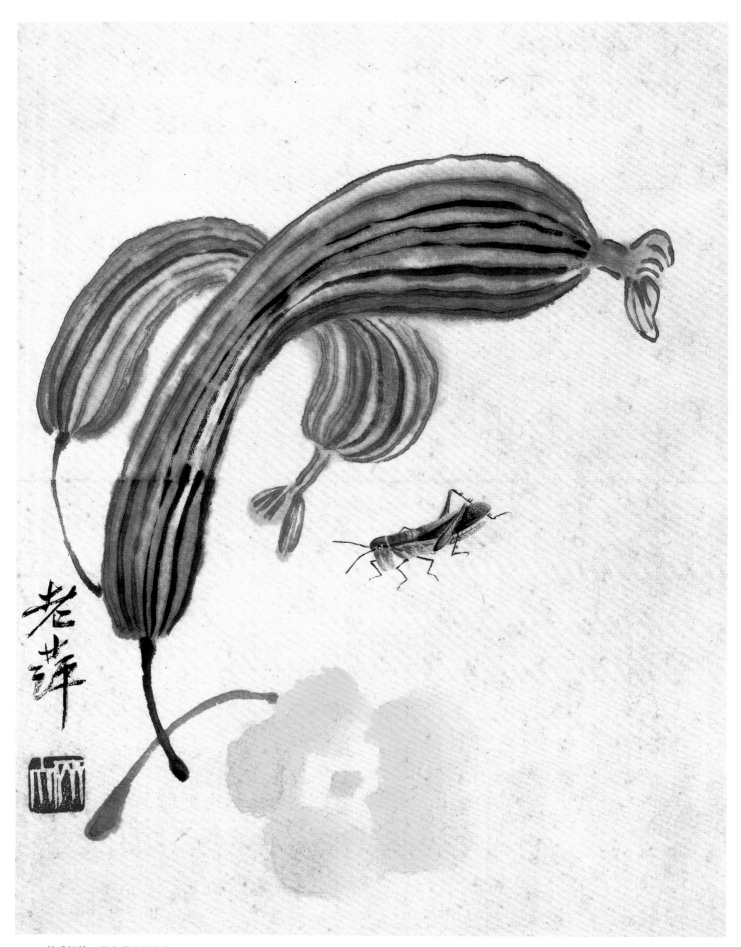

丝瓜蚂蚱（花卉草虫册之六）　　26.5cm×20.3cm　约20世纪30年代晚期

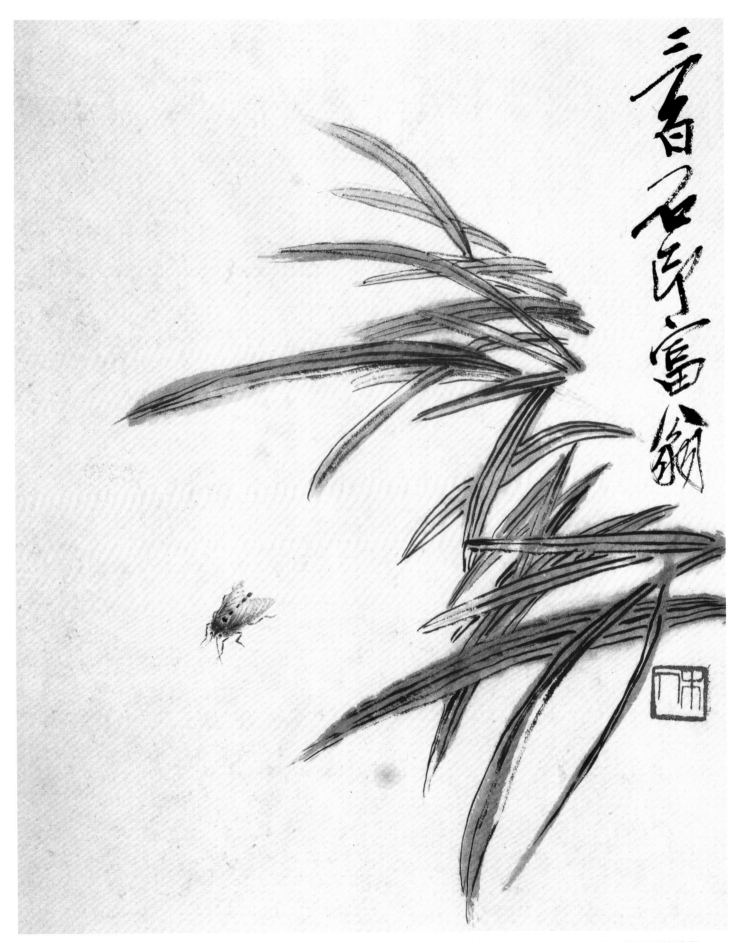

红草飞蛾（花卉草虫册之七）　26.5cm×20.3cm　约20世纪30年代晚期

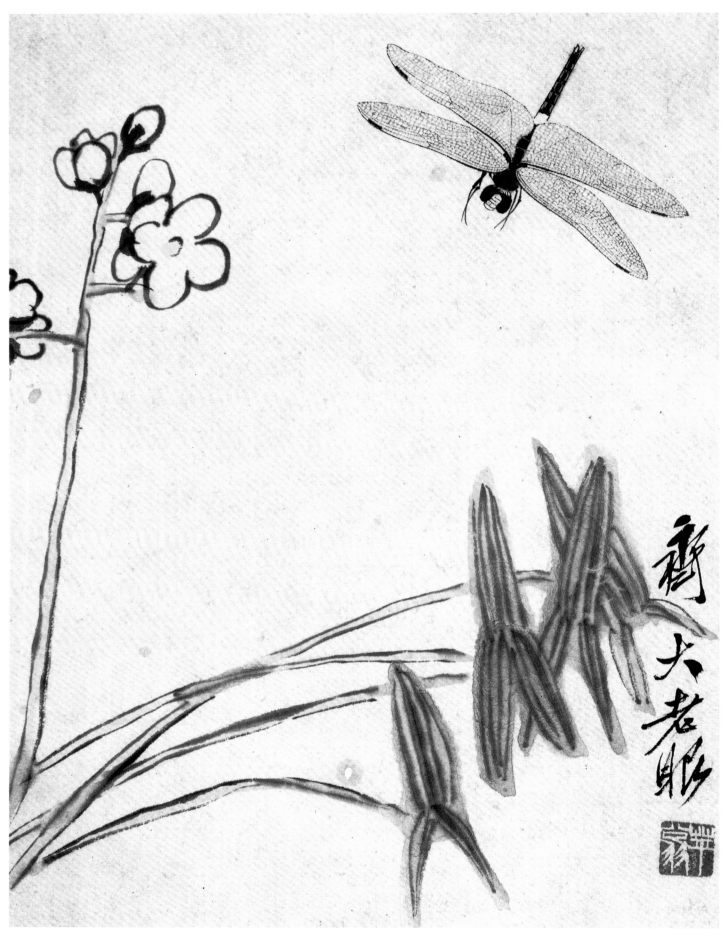

草花蜻蜓（花卉草虫册之八） 26.5cm×20.3cm 约20世纪30年代晚期

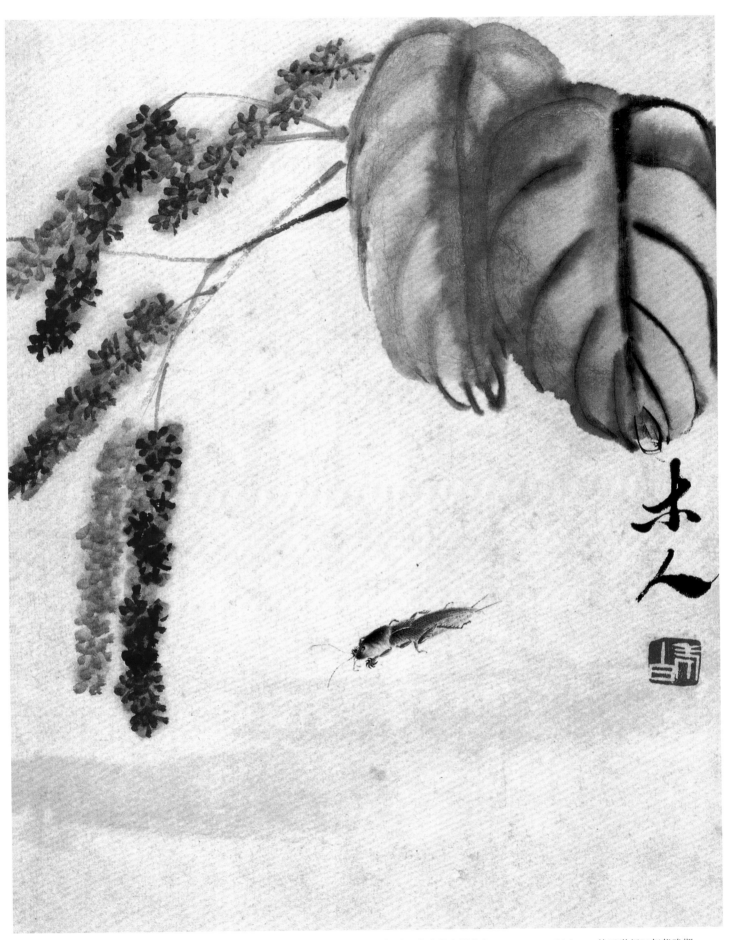

红蓼蝼蛄（花卉草虫册之九）　26.5cm×20.3cm　约20世纪30年代晚期

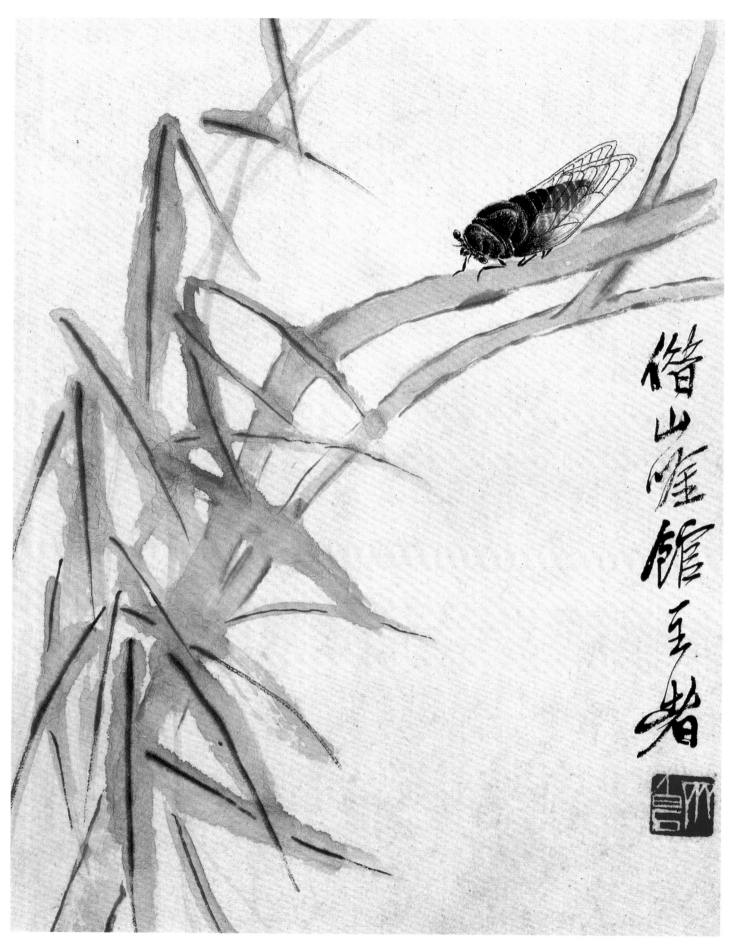

绿柳鸣蝉（花卉草虫册之十）　26.5cm×20.3cm　约20世纪30年代晚期

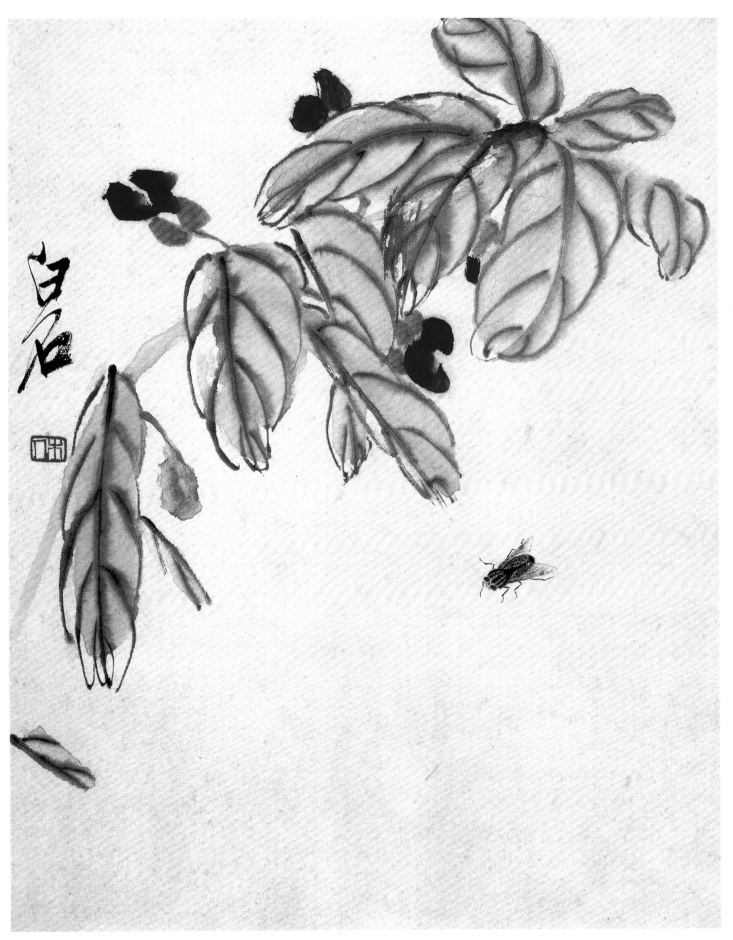

凤仙红蝇（花卉草虫册之十一）　26.5cm×20.3cm　约20世纪30年代晚期

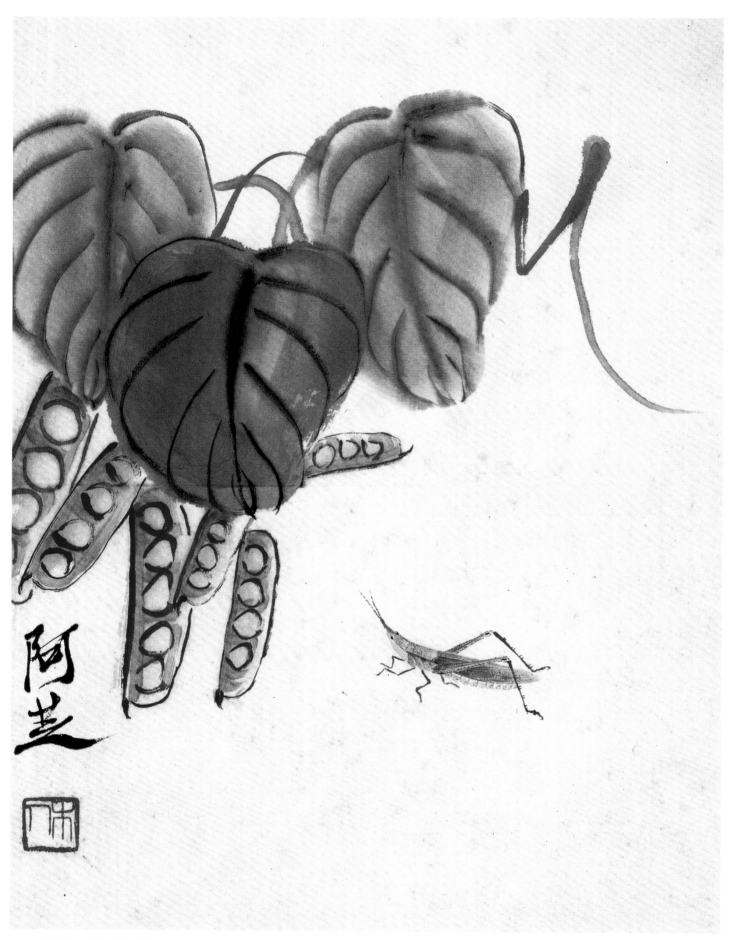

扁豆蚂蚱（花卉草虫册之十二）　26.5cm×20.3cm　约20世纪30年代晚期

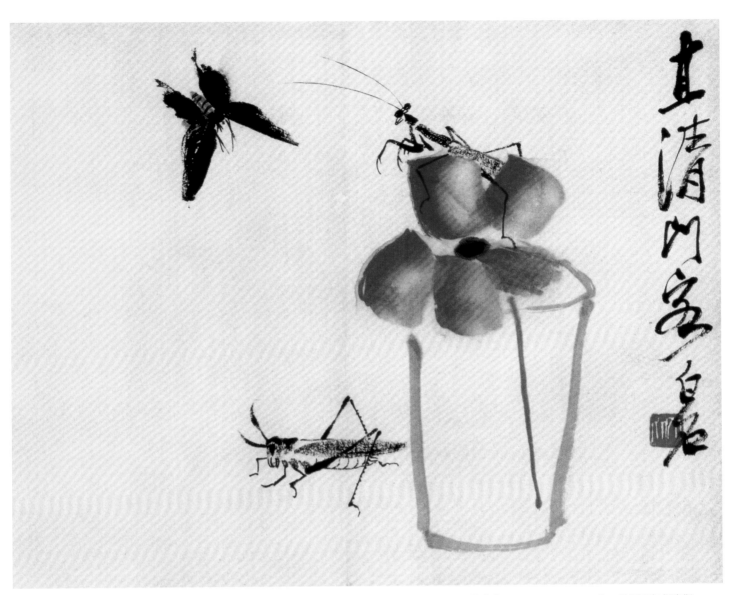

红花草虫　27.2cm×34.1cm　约20世纪30年代晚期

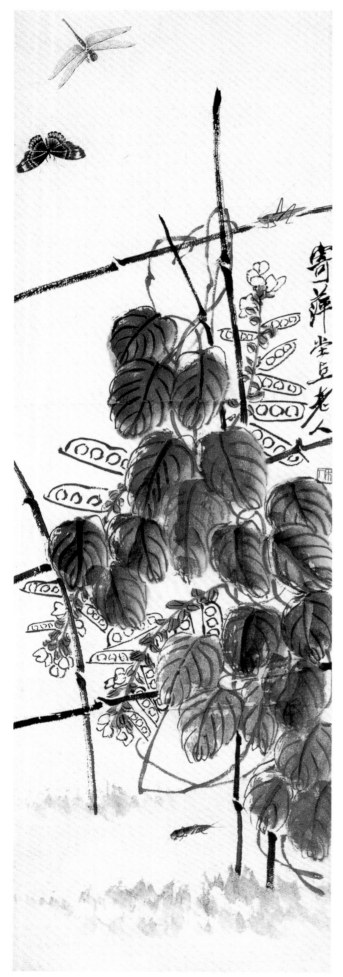

豆荚草虫图　97cm×32cm　约20世纪30年代晚期

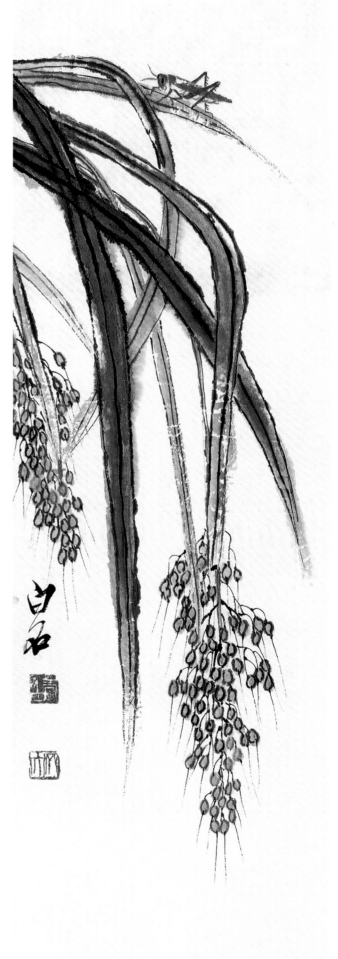

稻穗蚱蜢　80cm×25cm　约20世纪30年代晚期

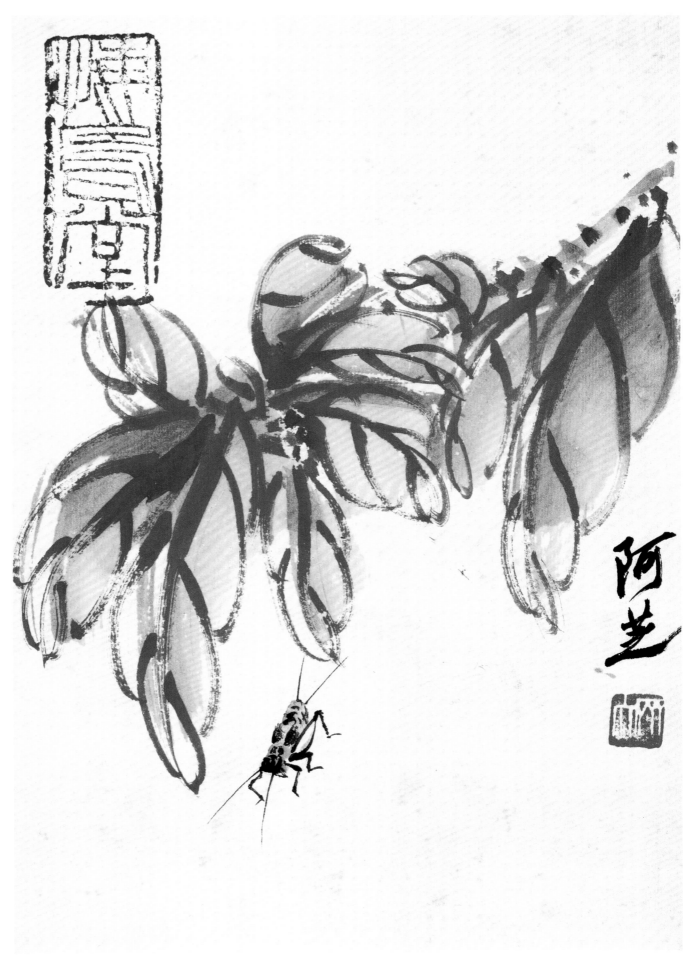

老少年（花果册之四）　26cm×19cm　约20世纪30年代晚期

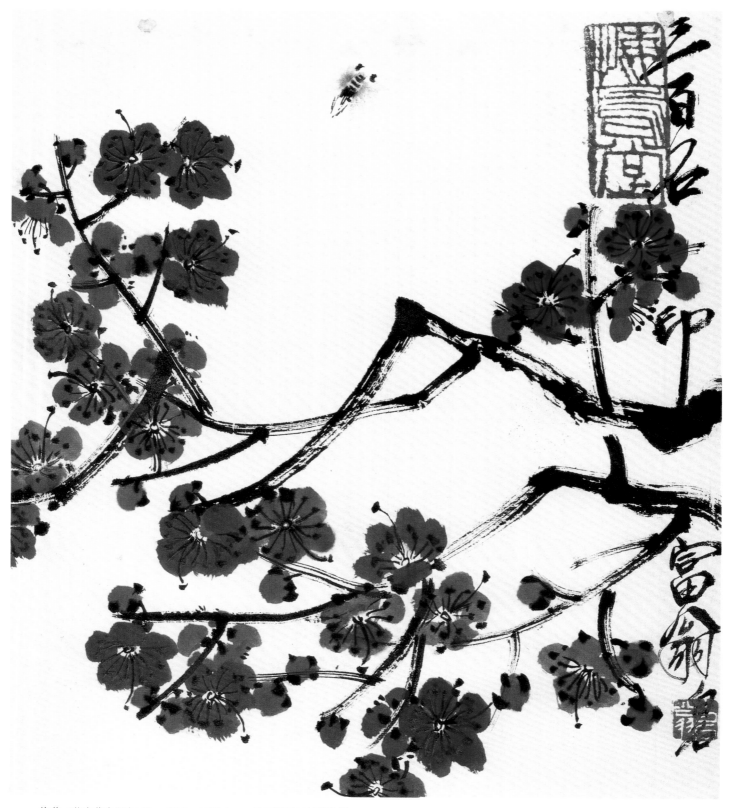

梅花（花卉草虫册之三）　　33.6cm×29.5cm　　约20世纪30年代晚期

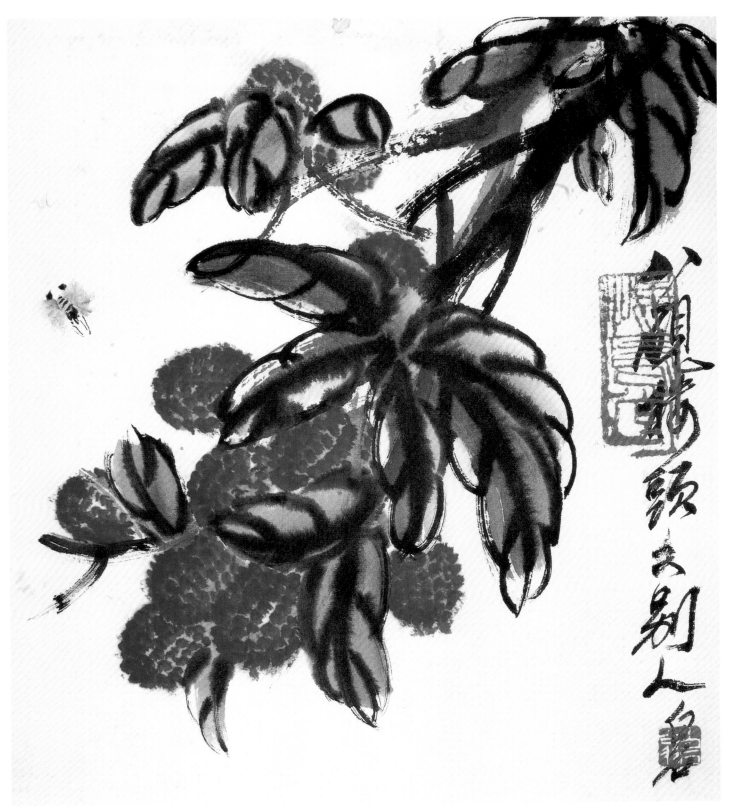

荔枝（花卉草虫册之四）　33.7cm×29.7cm　约20世纪30年代晚期

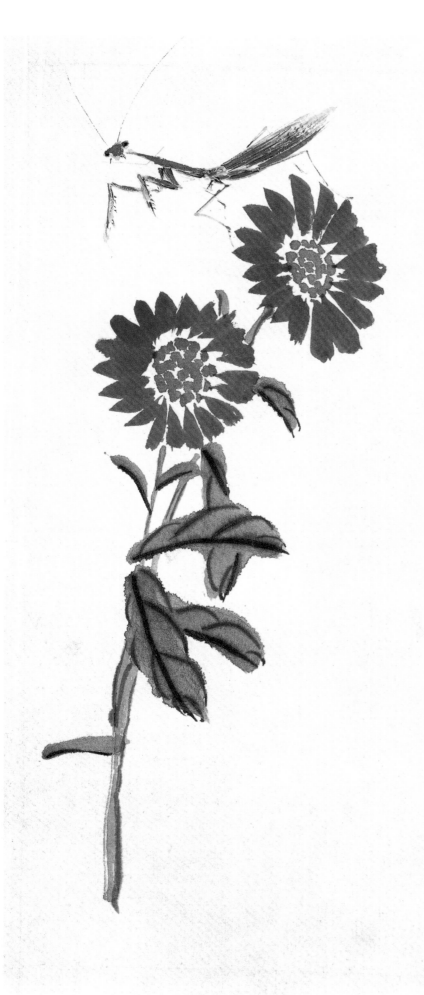

螳螂红花　40cm×25cm　约20世纪30年代晚期

皮毛傲霜类何独汝趋炎白石

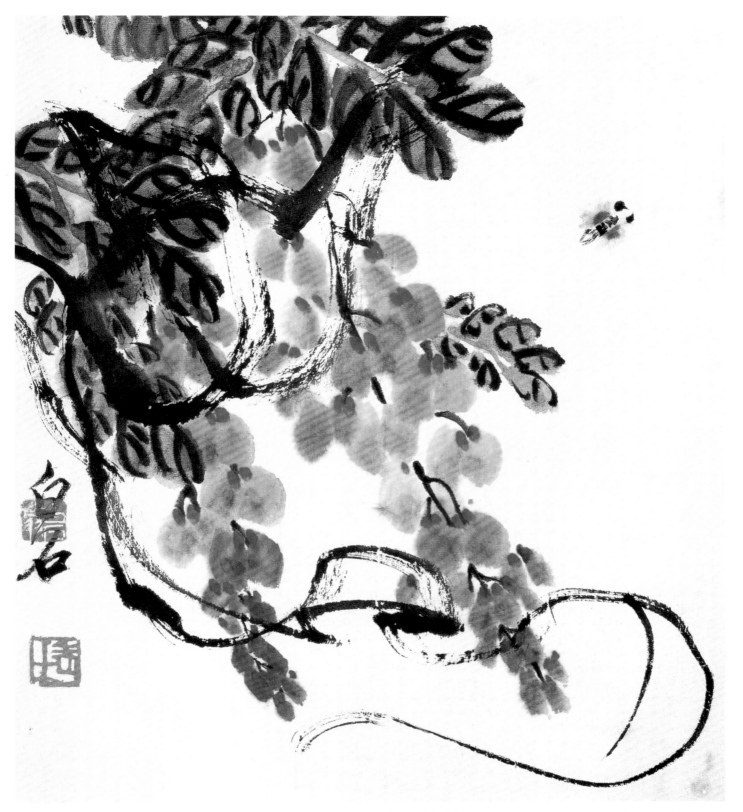

藤萝（花卉草虫册之五）　33.7cm×29.7cm　约20世纪30年代晚期

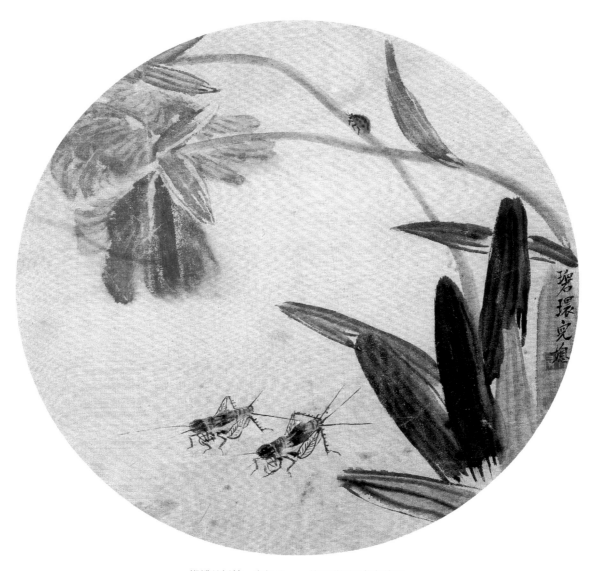

蝴蝶兰蟋蟀　直径20cm　约20世纪30年代晚期

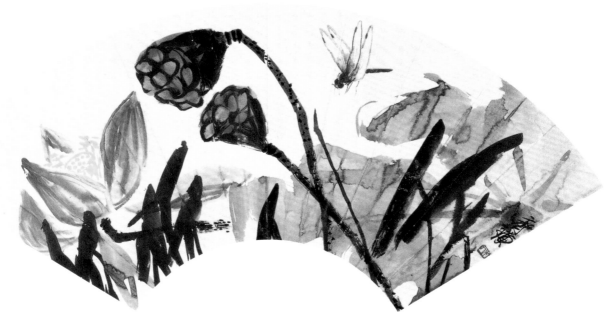

莲花蜻蜓（扇面）　18cm×50.2cm　约20世纪30年代晚期

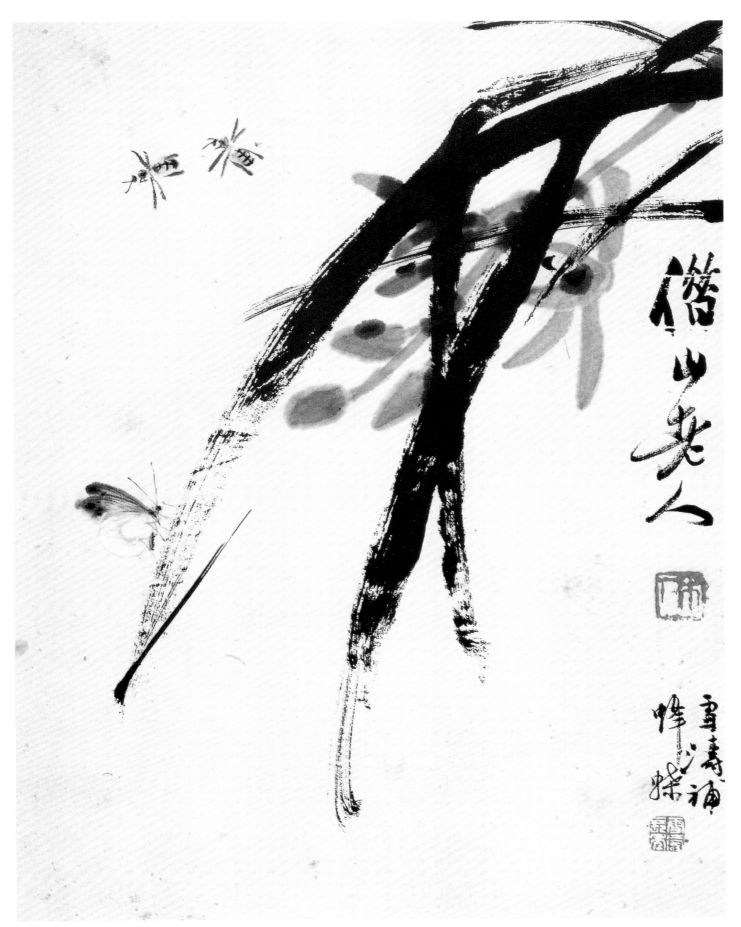

兰花蜂蝶　30cm×20cm　约20世纪30年代晚期

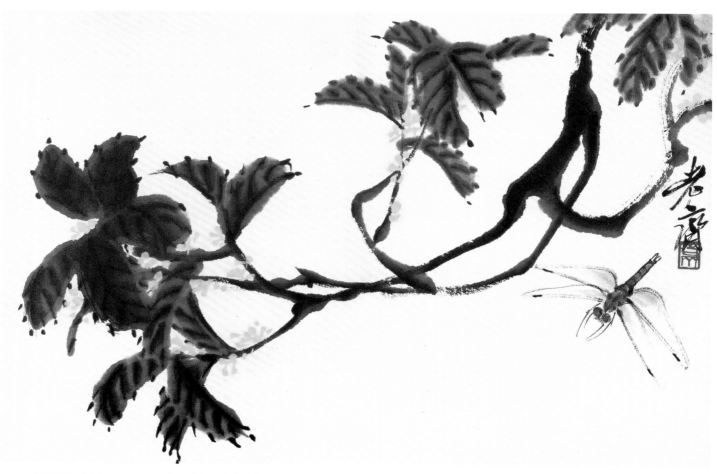

桂花蜻蜓　26.6cm×41.1cm　约20世纪30年代晚期

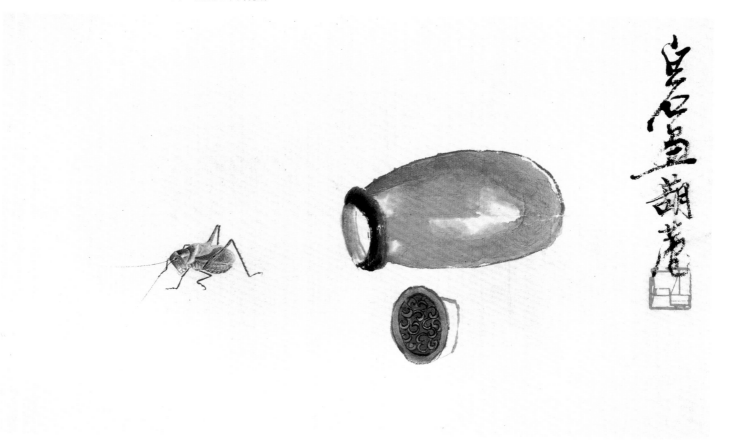

葫芦蝈蝈　24.6cm×40.1cm　约20世纪30年代晚期

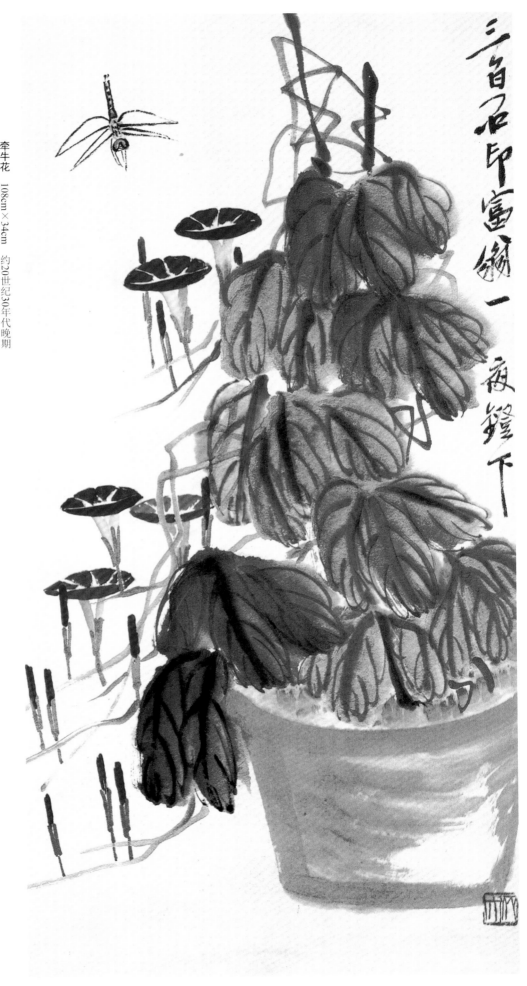

牵牛花　108cm×34cm　约20世纪30年代晚期

三百石印富翁一夜鐙下

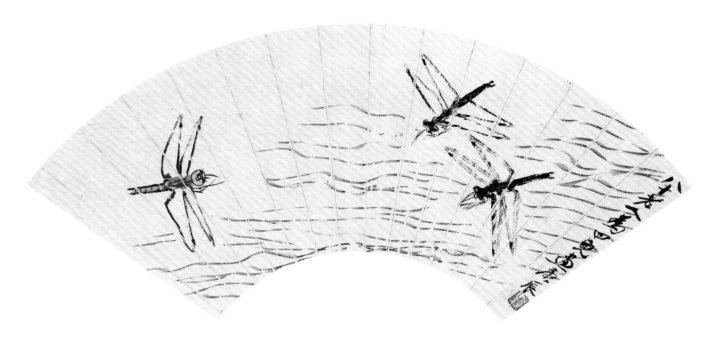

蜻蜓戏水（扇面）　18cm×50cm　1940年

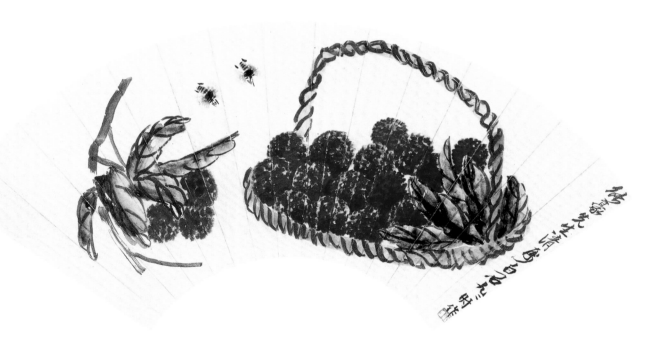

荔枝蜜蜂（扇面）　18cm×51cm　1941年

　　齐白石一生致力于对诗、书、画、印的全面追求，虽然努力向雅文化靠近，但他只能算作半个文人，因为他与传统文人的差别非常明显。所以，他的绘画不属于传统文人画的范畴，但作为传统绘画在现代社会的转型，正如海派的产生一样，是顺应时代发展的产物。扇面，也是深受广大读者喜欢的作品，它通俗易懂，无甚晦涩含义，和齐白石其他的同类绘画一样，承载着人们对生活的美好祝愿。以曙红描绘硕大的荔枝，以淡墨勾写绿叶，扇面色彩饱满明亮，令人对生活产生无限憧憬。

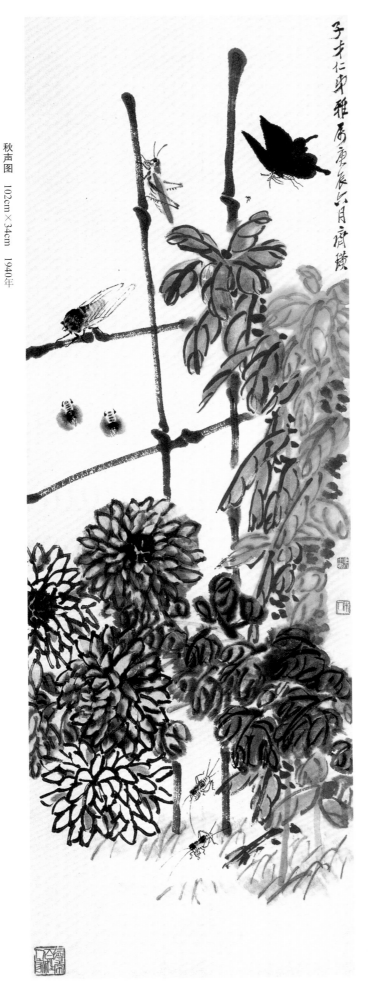

秋声图　102cm×34cm　1940年

荷塘清趣图　134cm×34cm　1940年

145

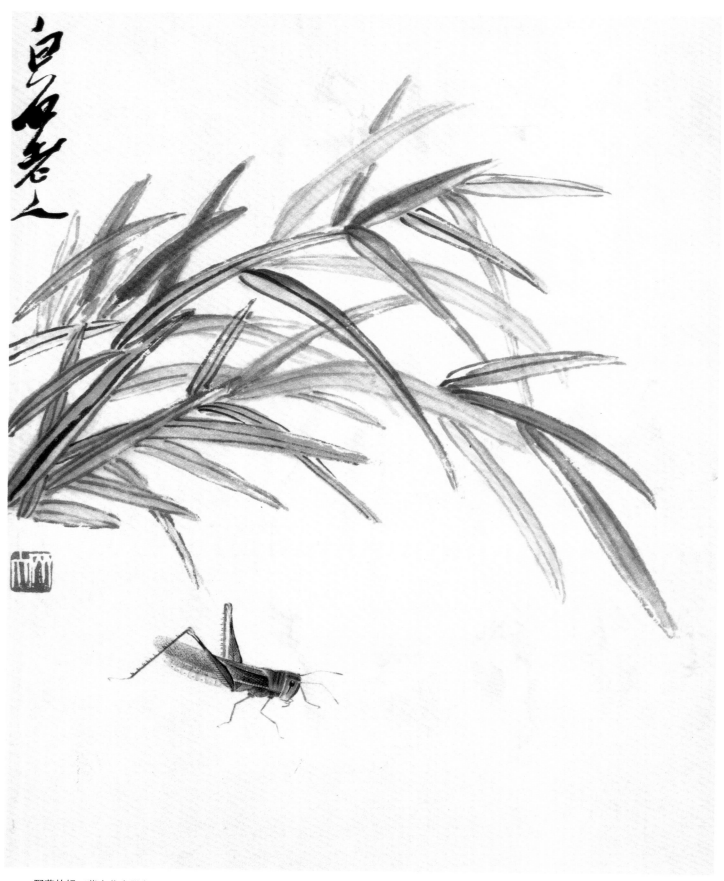

野草蚱蜢（草虫花卉册之一）　32.6cm×25cm　1941年

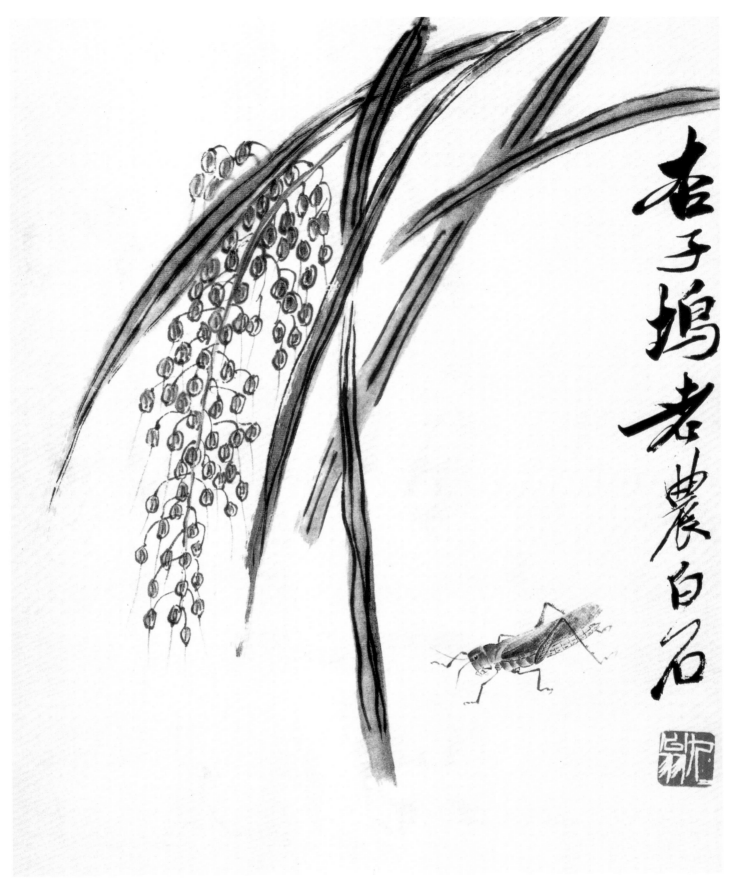

杏子坞老農白石

谷穗蚱蜢（草虫花卉册之二）　32.6cm×25cm　1941年

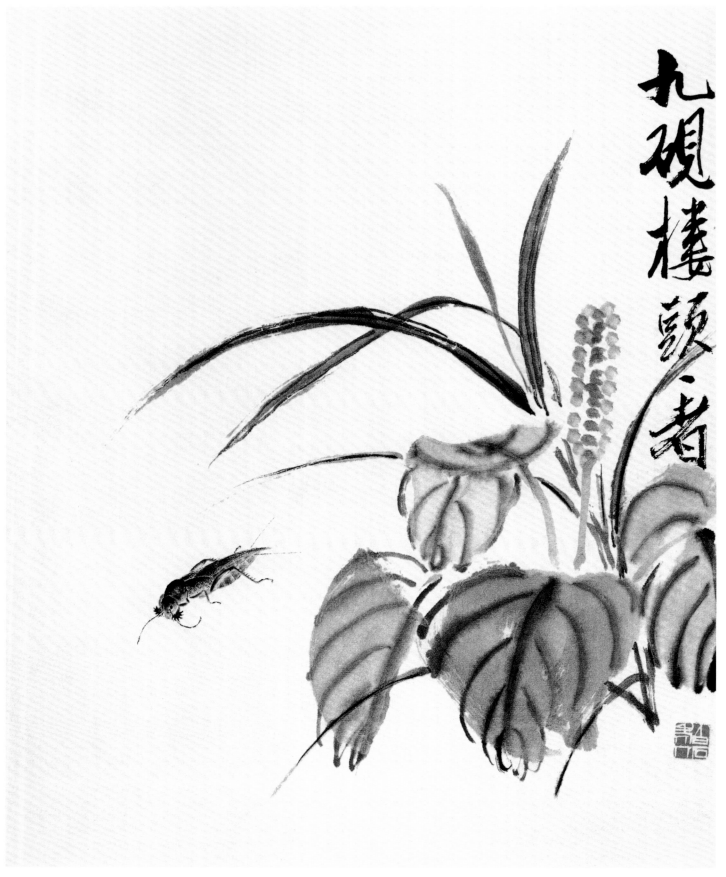

杂草土狗（草虫花卉册之三） 32.6cm×25cm 1941年

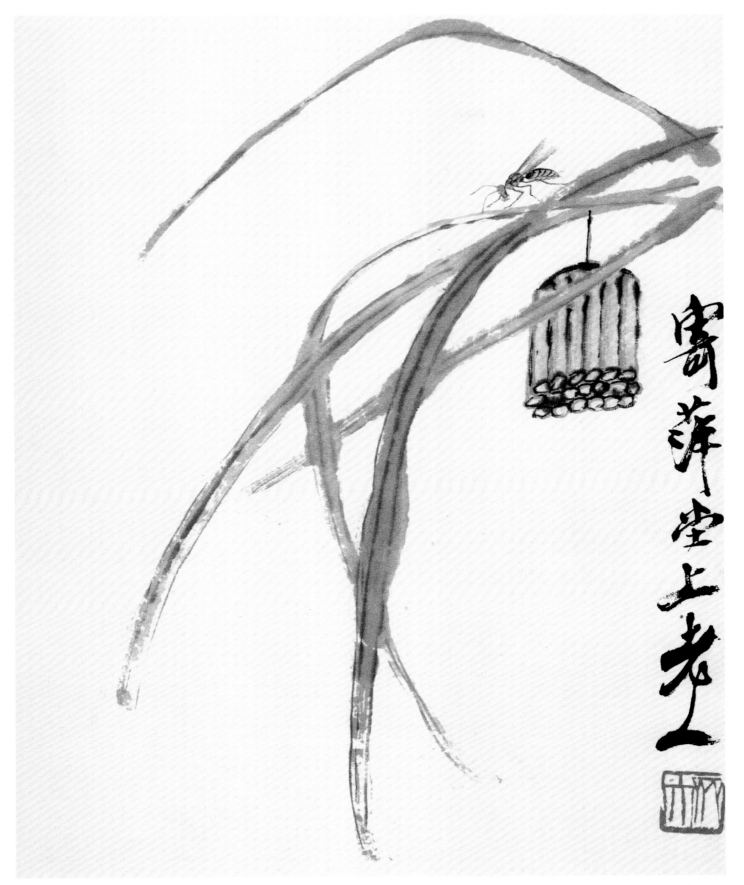

寄萍堂上老人

茅草蜂窝（草虫花卉册之四）　32.6cm×25cm　1941年

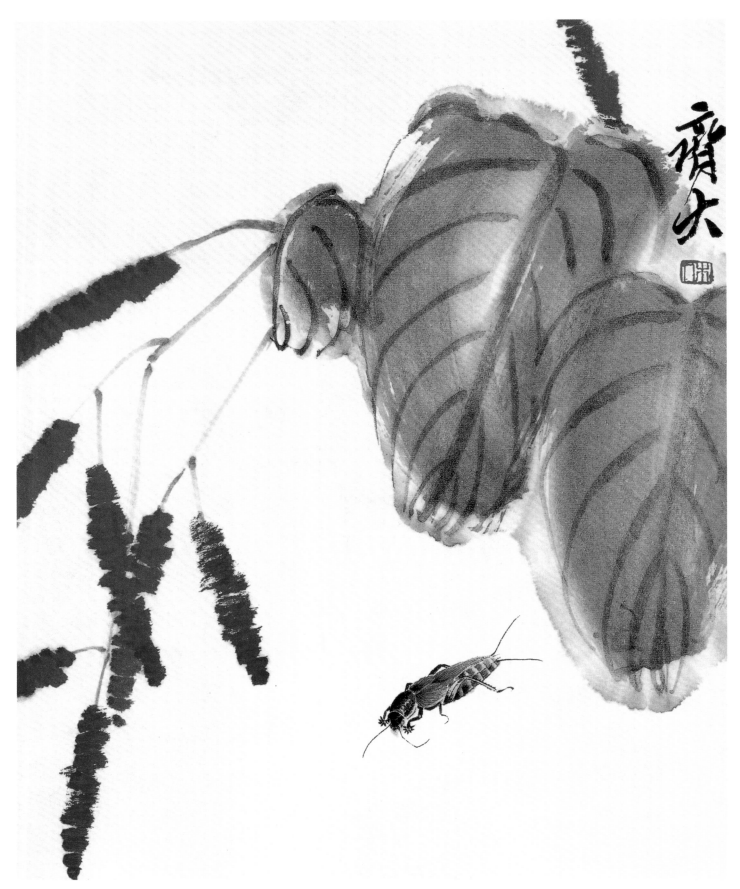

红蓼蝼蛄（草虫花卉册之一） 29cm×22.5cm 1941年

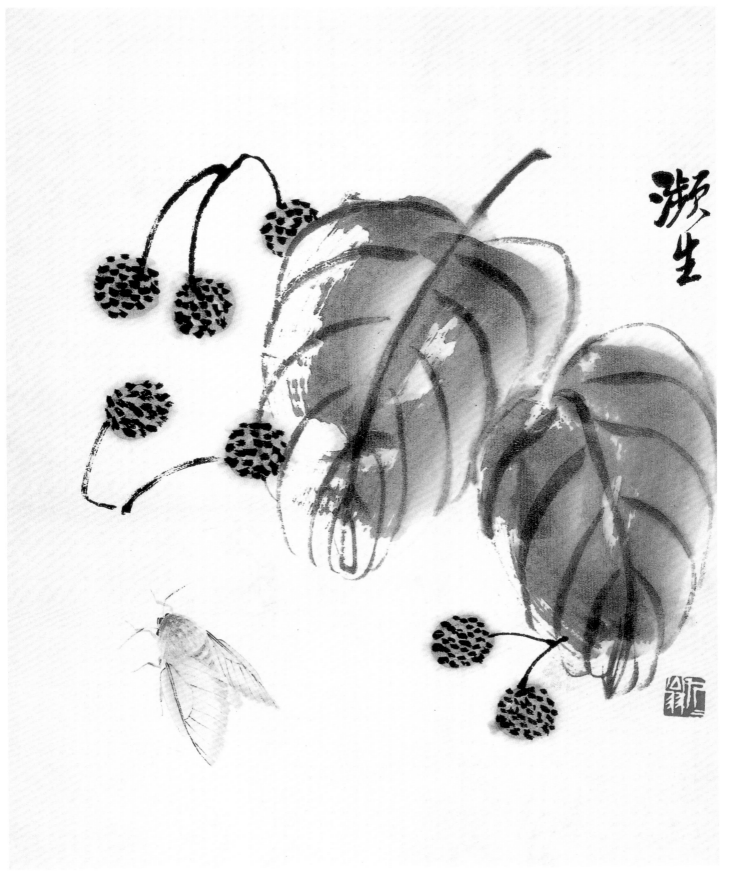

荔枝虫蛾（草虫花卉册之二）　29cm×22.5cm　1941年

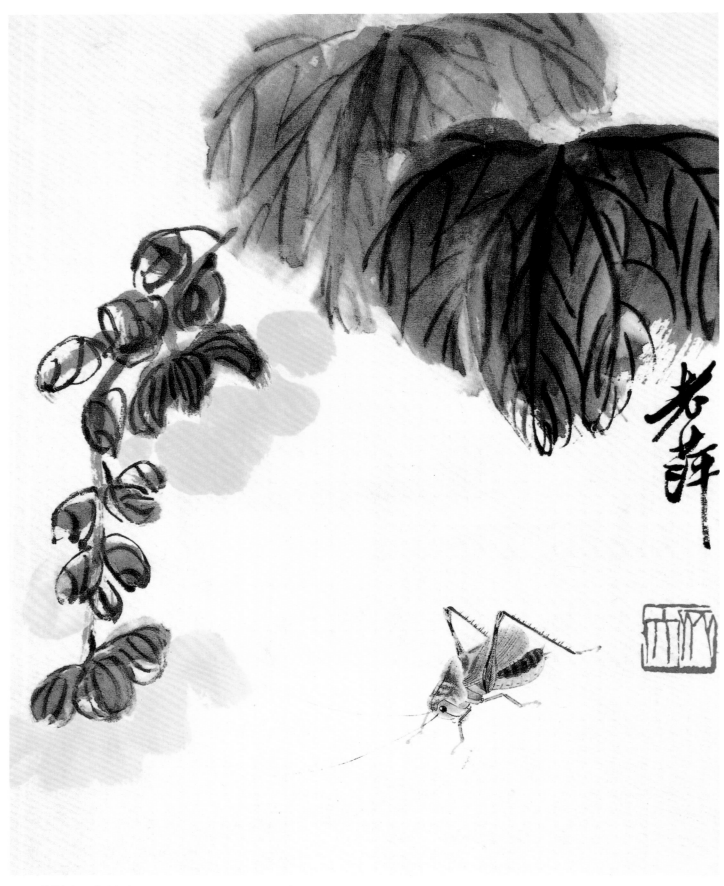

黄花蝈蝈（草虫花卉册之三）　29cm×22.5cm　1941年

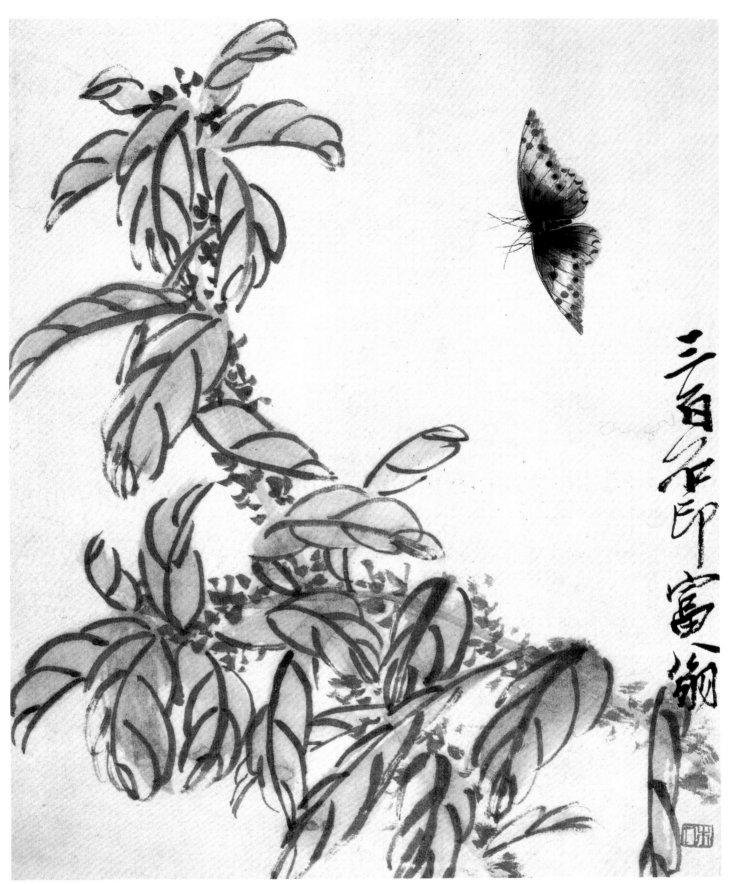

老少年蝴蝶（草虫花卉册之四）　29cm×22.5cm　1941年

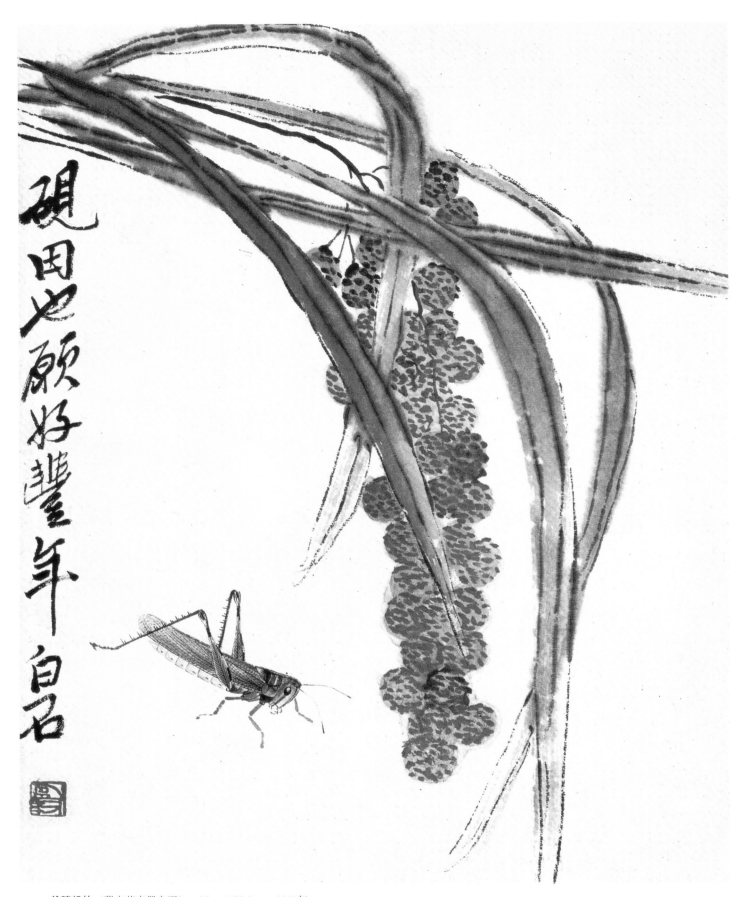

硯田也願好豐年 白石

谷穗蚂蚱（草虫花卉册之五） 29cm×22.5cm 1941年

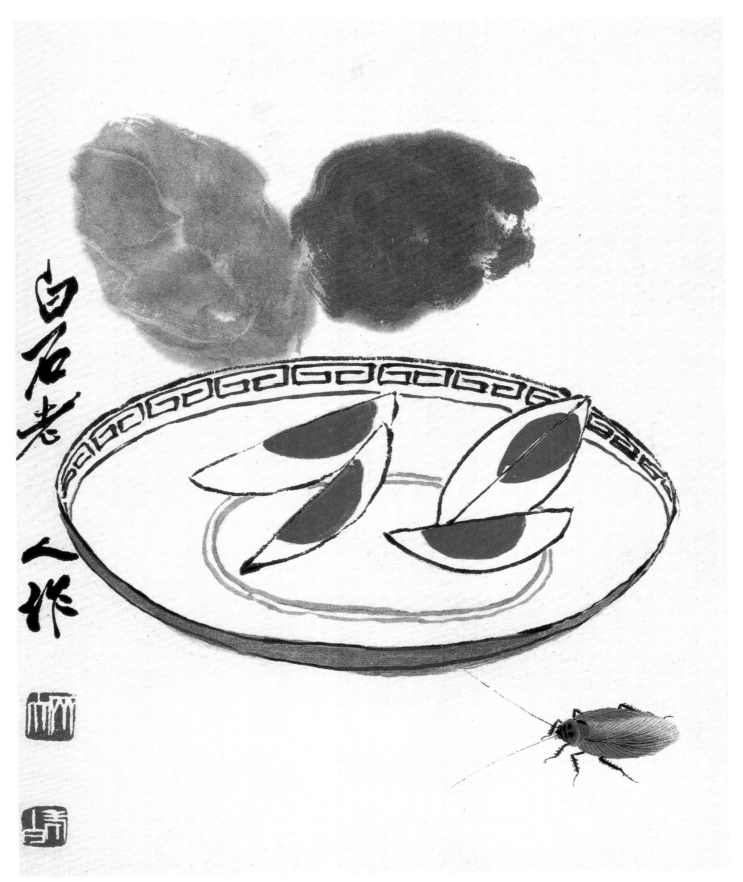

咸蛋蟑螂（草虫花卉册之六）　29cm×22.5cm　1941年

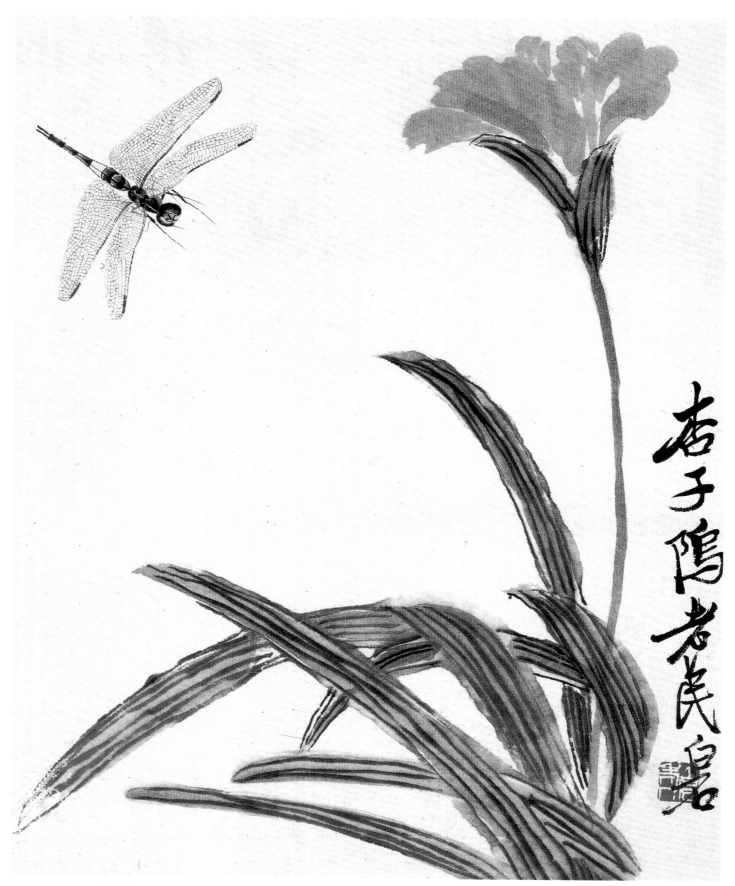

花卉蜻蜓（草虫花卉册之七）　29cm×22.5cm　1941年

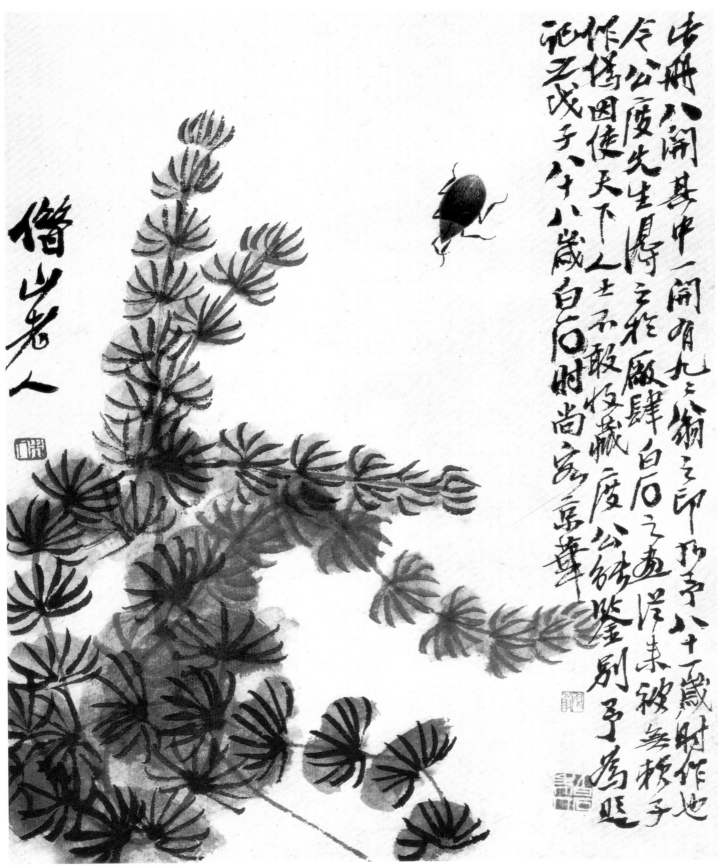

水草昆虫（草虫花卉册之八） 29cm×22.5cm 1941年

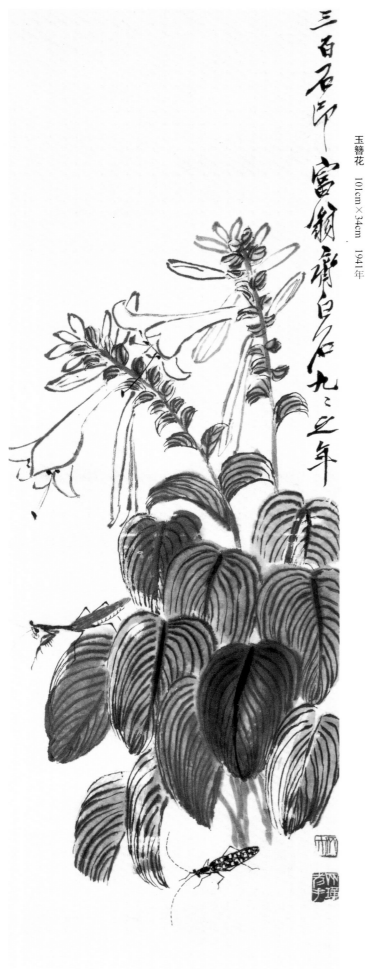

玉簪花　101cm×34cm　1941年

三百石印富翁齊白石九二之年

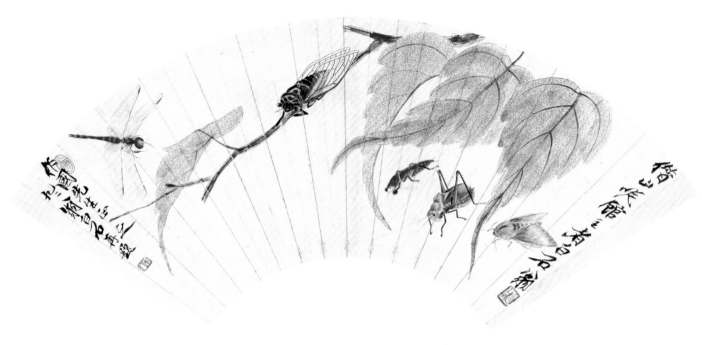

贝叶草虫（扇面）　　18cm×52cm　　1941年

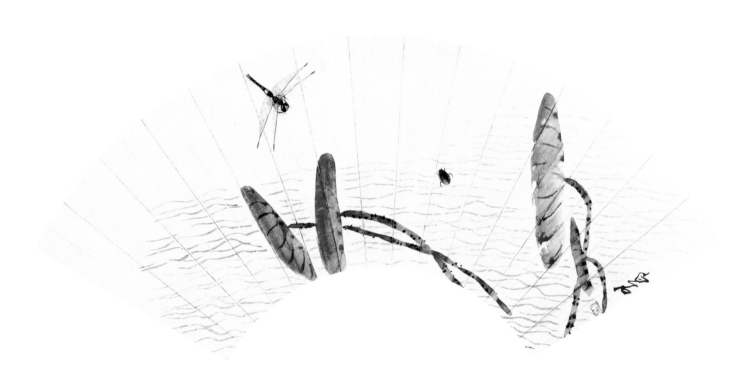

荷叶蜻蜓（扇面）　　18cm×55cm　　约20世纪40年代初期

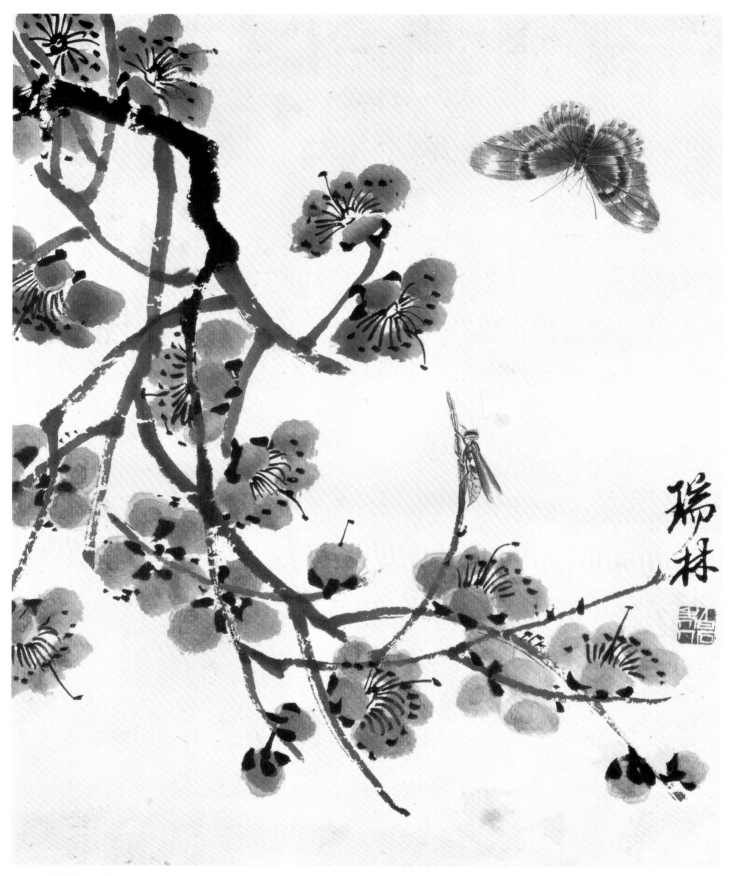

梅花蝴蝶（花草工虫册之一）　31.5cm×25.5cm　1942年

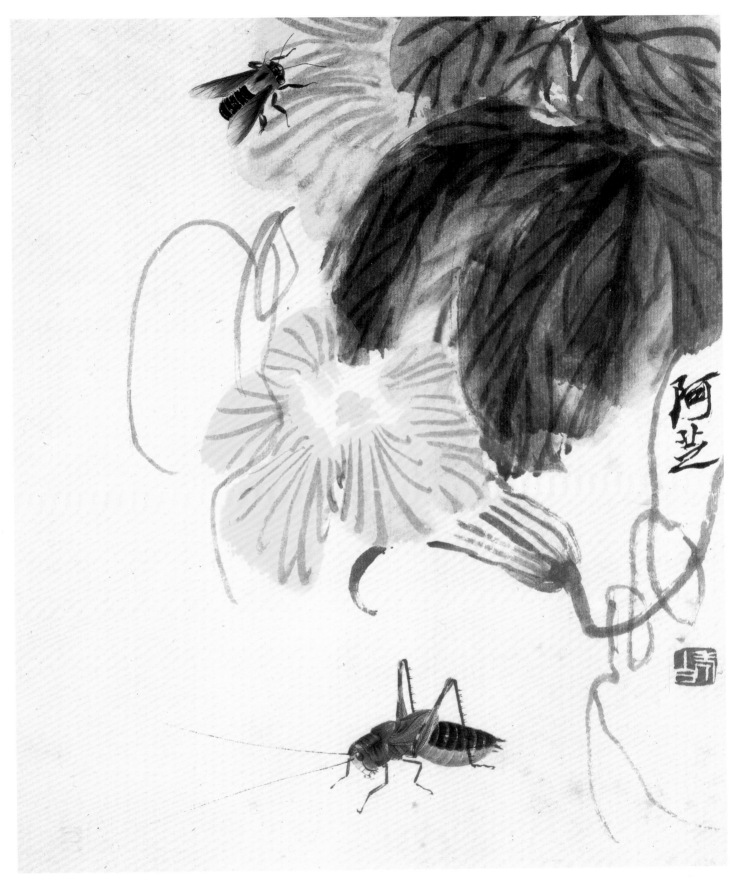

黄花蚱蜢（花草工虫册之二）　31.5cm×25.5cm　1942年

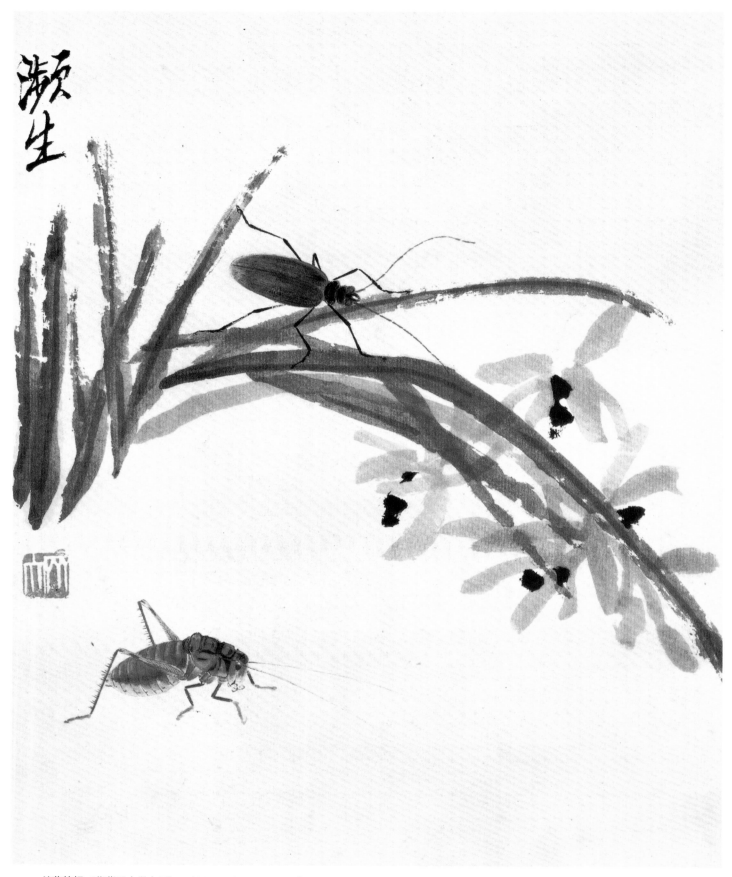

兰草蚱蜢（花草工虫册之三） 31.5cm×25.5cm 1942年

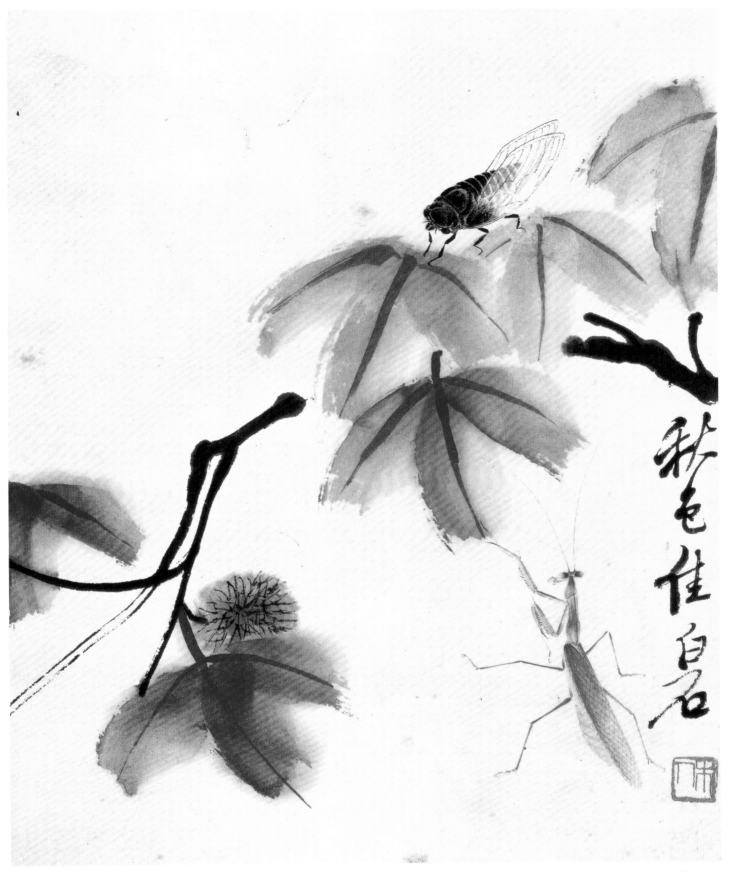

枫叶螳螂（花草工虫册之四） 31.5cm×25.5cm 1942年

163

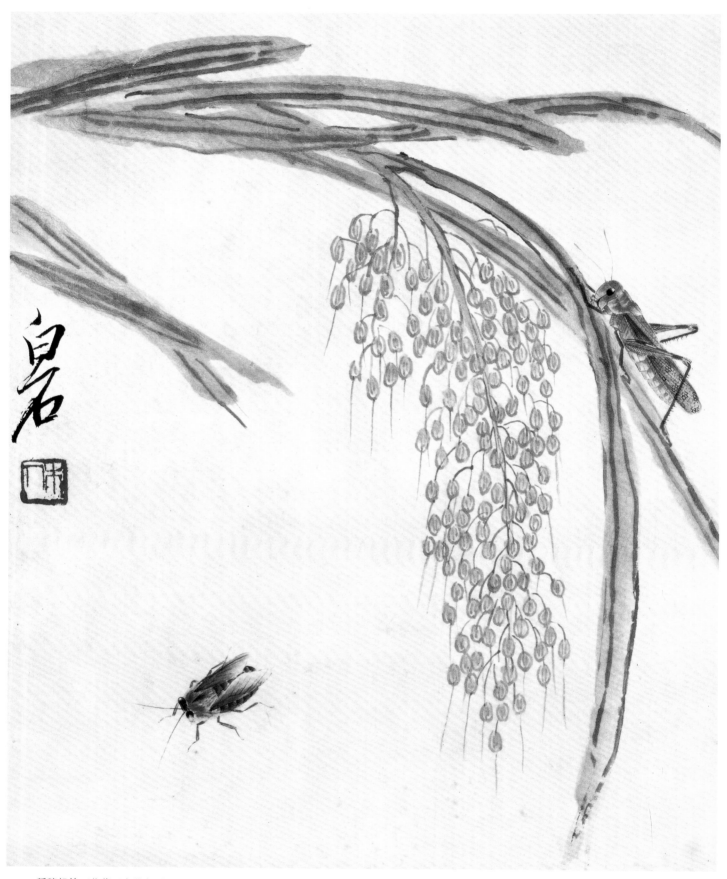

稻穗蚂蚱（花草工虫册之五）　31.5cm×25.5cm　1942年

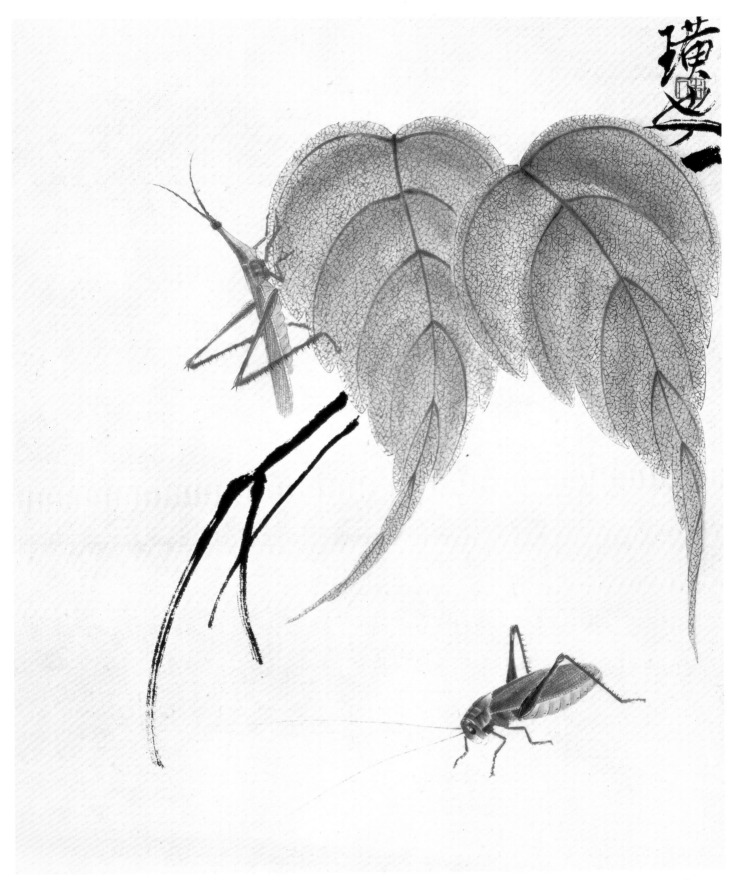

贝叶蝗虫（花草工虫册之六）　31.5cm×25.5cm　1942年

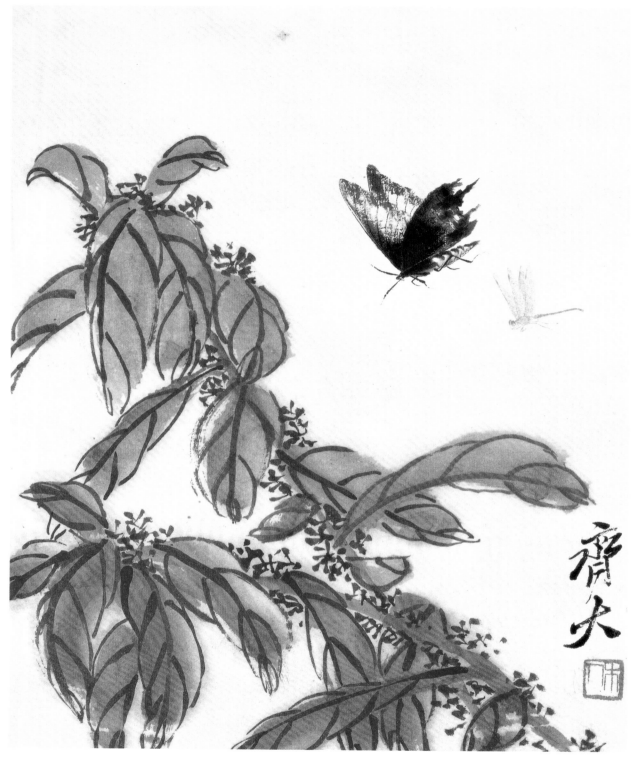

雁来红蝴蝶（花草工虫册之七）　31.5cm×25.5cm　1942年

雁来红又名老少年，是传统绘画花卉题材。古人画此花，设色较淡雅，线条柔畅，给人以清雅之感。齐白石画老少年，立枝挺拔，叶筋线条清刚爽利，虽设色浓艳绚丽，但因为富于深浅层次变化，给人以傲然出世之感。白石老人曾有七绝云："年过五十字萍翁，老转童颜计已穷。今日醉归扶对镜，朱颜不让老来红。"诗中表达了他对青春年少的回味和羡慕，即"不羡黄金羡少年"的心情，又以年老于画艺的进取而自信，预示着一个红霞满天的晚景将会来临。《雁来红蝴蝶》一作，可以使人领会齐白石绘画的艺术精神和审美追求。一枝枝嫣红的雁来红，正在盛开，显其华贵。缤纷的设色与灵动的结构使得画中一切皆为动态，给人以唯美的想象空间，使人如沐春风，仿佛顷刻间能闻到雁来红的芬芳。画中蝴蝶与叶，参差错落，有场景感，而场景感正是体现绘画艺术性甚至戏剧性的关键，很高明，需要才情与功夫双方面的修养始得。齐白石并不常画蝴蝶，本幅中的墨蝶蹁跹起舞，颇具神韵，成了点睛之笔，使画面生机盎然，此画是齐白石躬身绘制众多细致工笔昆虫中的难得绝妙之作。

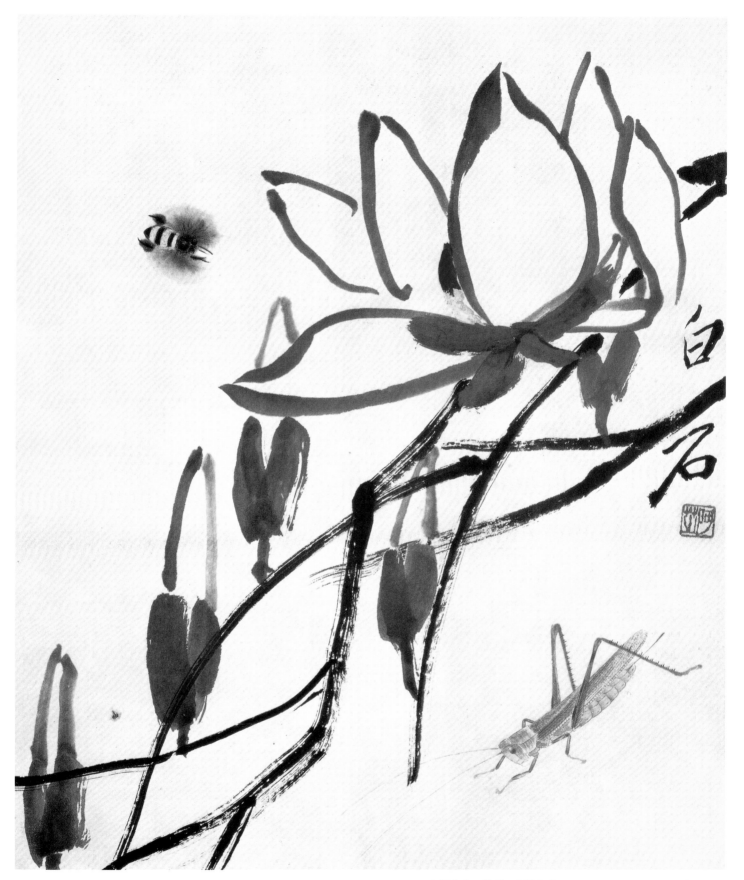

玉兰蜜蜂（花草工虫册之八） 31.5cm×25.5cm 1942年

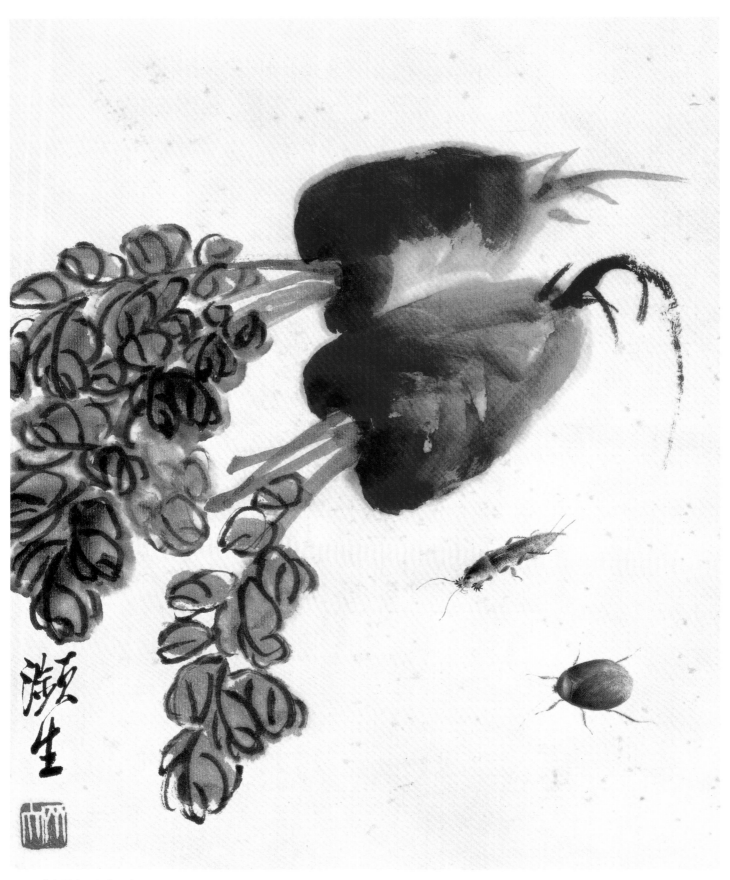

萝卜昆虫（花草工虫册之九） 31.5cm×25.5cm 1942年

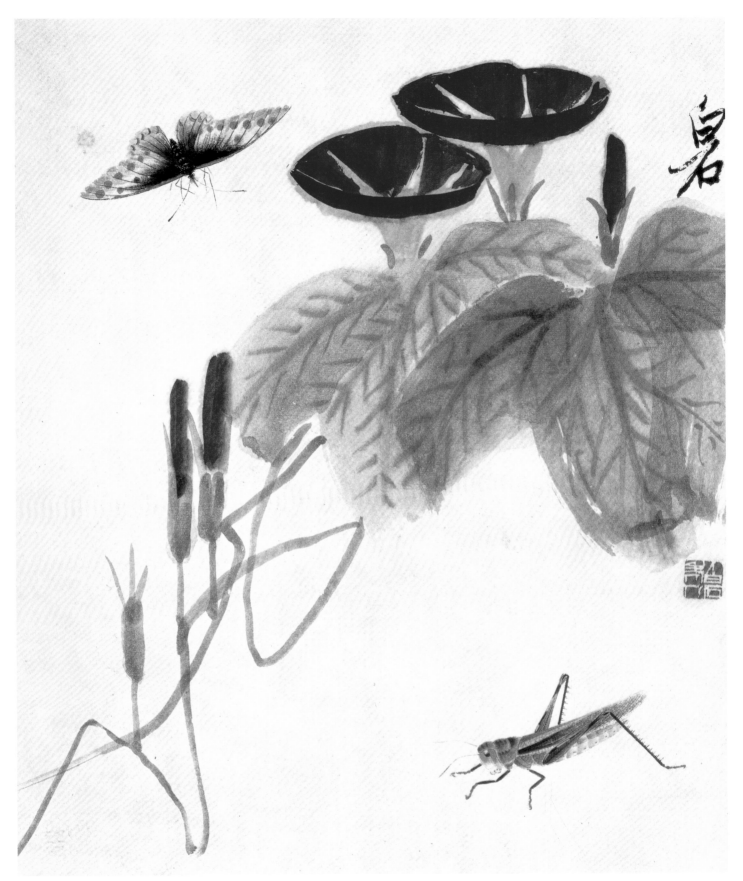

牵牛花蝴蝶（花草工虫册之十）　31.5cm×25.5cm　1942年

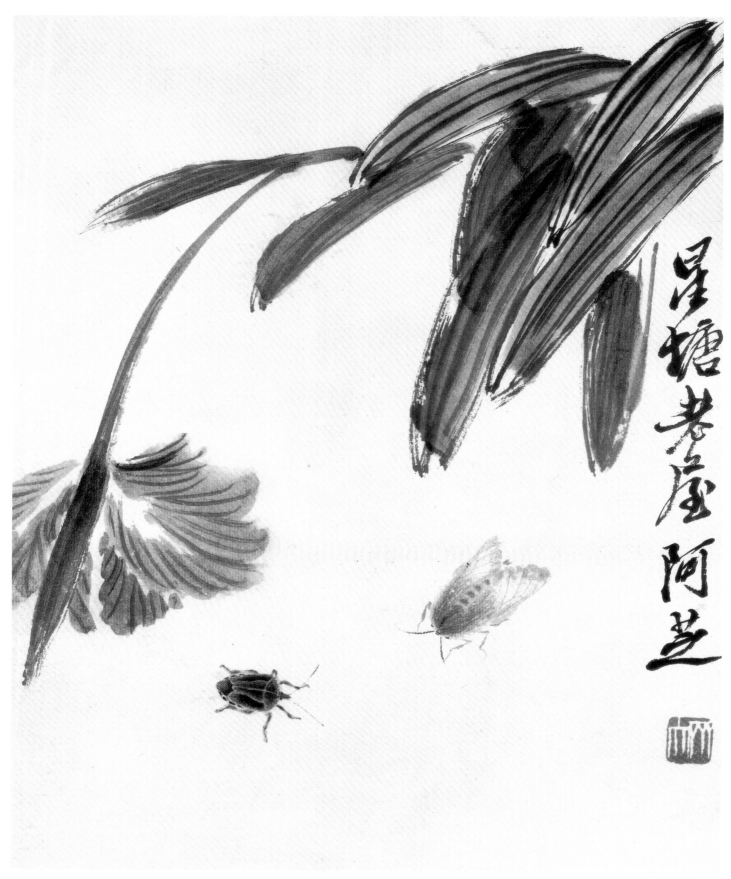

蝴蝶兰飞蛾（花草工虫册之十一）　31.5cm×25.5cm　1942年

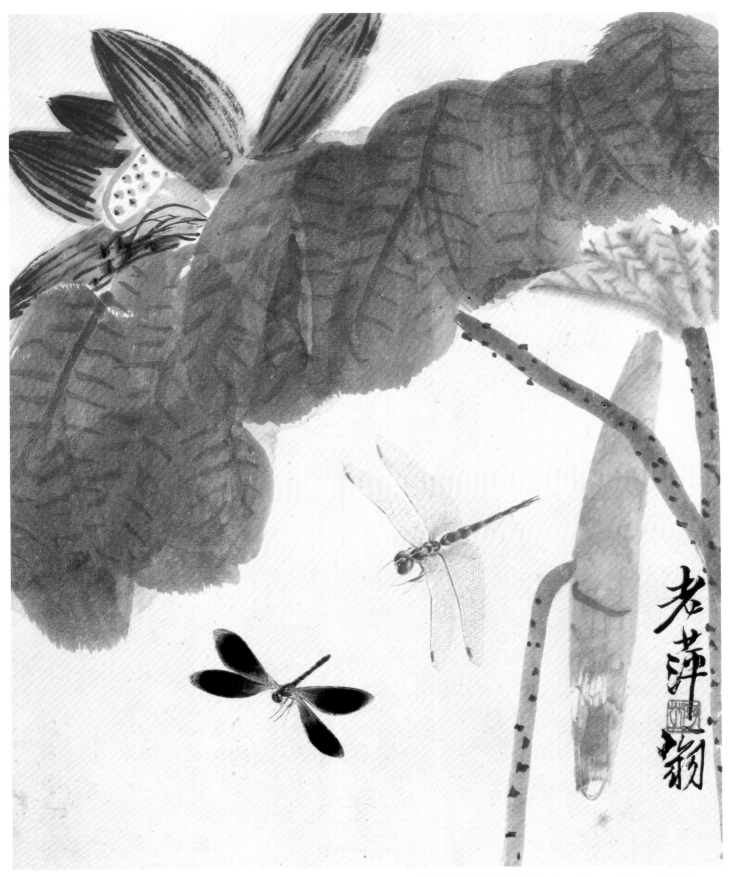

荷花蜻蜓（花草工虫册之十二）　31.5cm×25.5cm　1942年

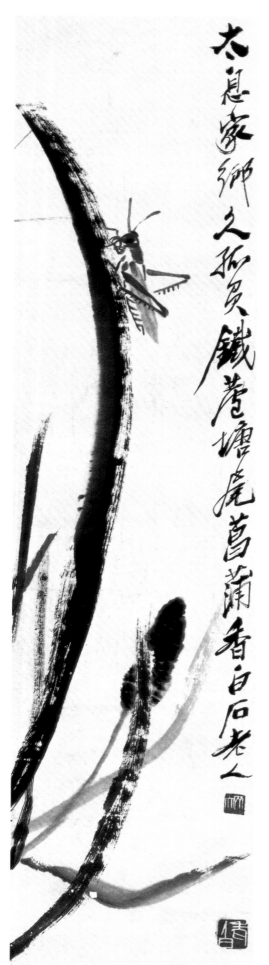

太息家郷之孤贰，铁�塘□□菖蒲香。白石老人

菖蒲草虫　77cm×19.3cm　约20世纪40年代初期

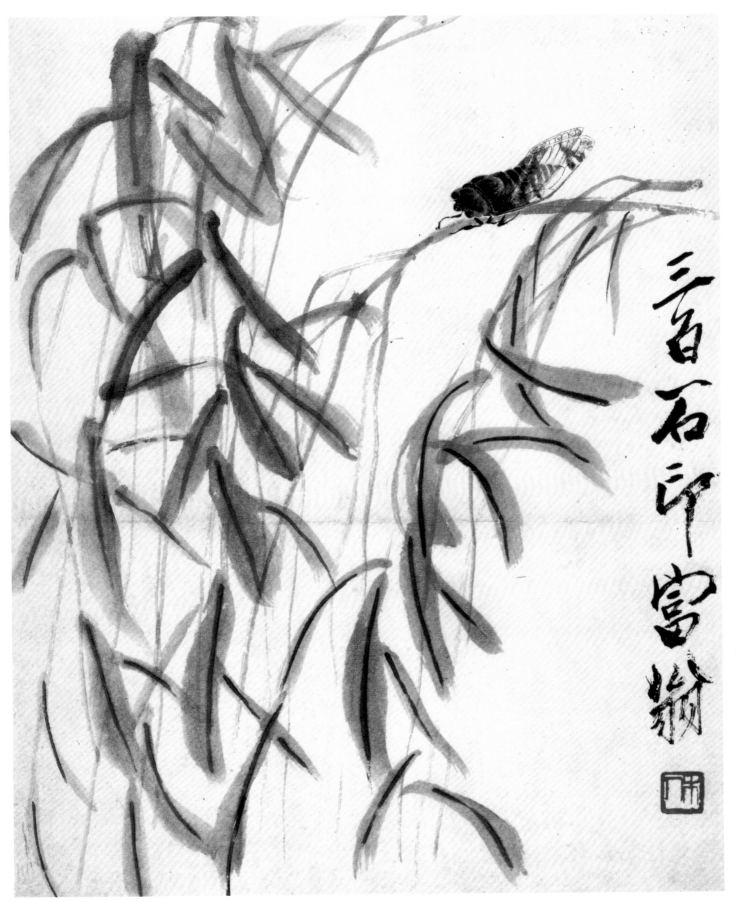

三百石印富翁

翠柳鸣蝉　36.5cm×26.5cm　约20世纪40年代初期

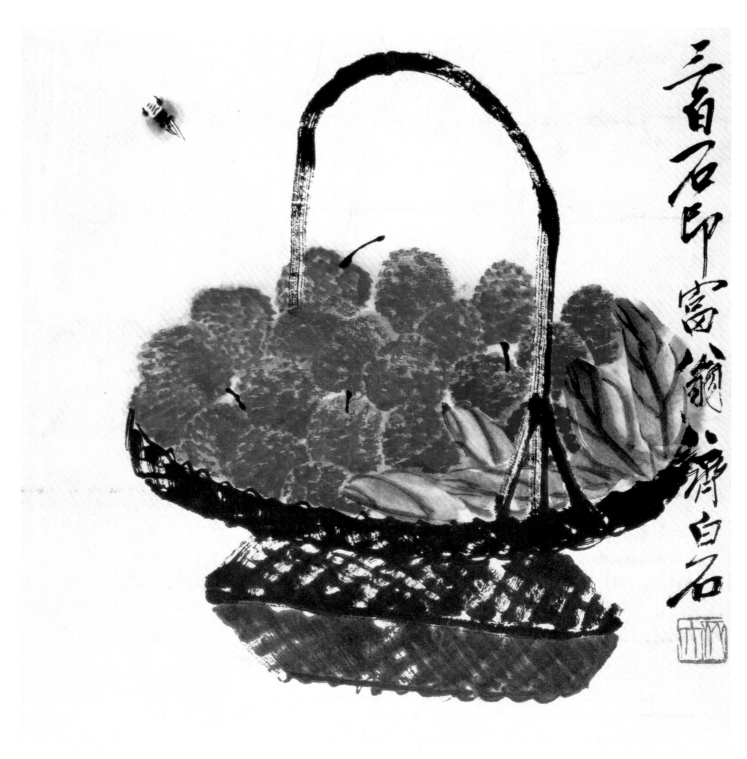

荔枝蜜蜂（花果草虫册之一）　35cm×34cm　约20世纪40年代初期

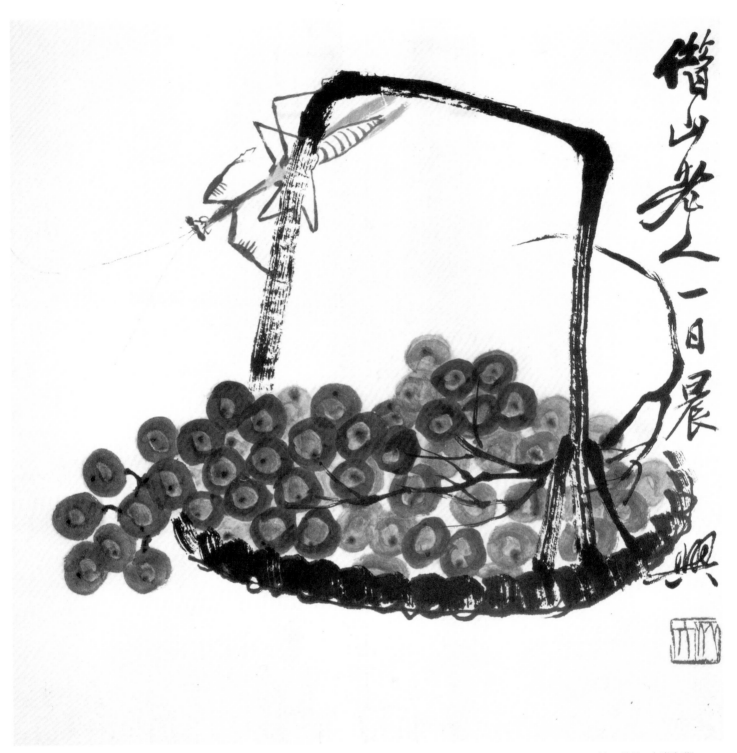

葡萄螳螂（花果草虫册之二）　35cm×34cm　约20世纪40年代初期

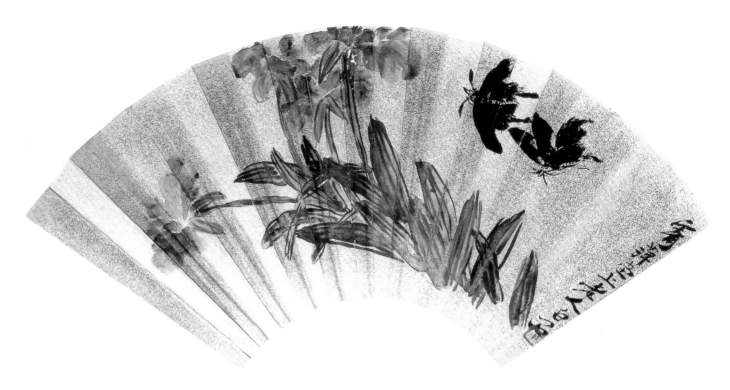

蝴蝶兰双蝶（扇面）　　20cm×53.6cm　约20世纪40年代初期

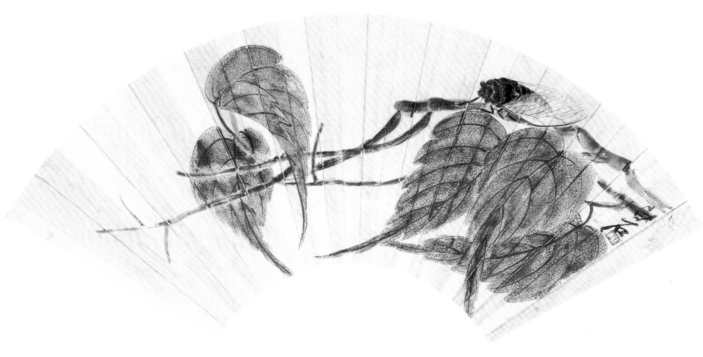

贝叶鸣蝉（扇面）　　26cm×55.5cm　约20世纪40年代初期

　　齐白石可以算是中国绘画史上为草虫"写照"最多的画家，草虫种类多达百余种，除了蝴蝶、蜻蜓、蝈蝈、蚱蜢、螳螂、蟋蟀、蝗虫、蝉、蜜蜂、纺织娘、飞蛾、蚕等以外，连蟑螂、臭虫、苍蝇等为人厌恶的品种，在其笔下也有呈现。齐白石的不"欺世"，表现为真正雅俗共赏的自觉意识，故而其作品至今仍能赢得人们的普遍喜爱。齐白石的草虫画丰富和发展了花鸟画的表现领域和表现手法，极大地提高了草虫画在中国画中的地位，为这一画种样式树立了新的成功范例。看了齐白石的草虫画，你就会明白什么叫作"跃然纸上"。白石老人说，画虫"既要工，又要写，最难把握"，"粗大笔墨之画难得形似，纤细笔墨之画难得神似"。又说："凡画虫，工而不似乃荒谬匠家之作，不工而似，名手作也。"面对老人笔下这些千姿百态的草虫，我们不得不佩服他极为细致的观察和表现能力。

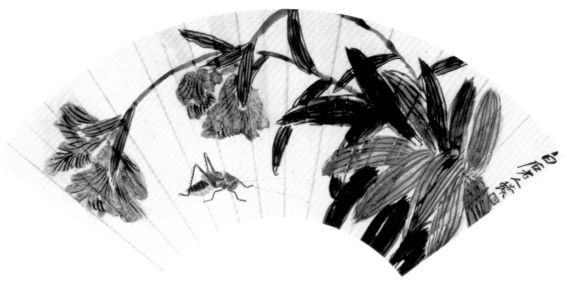

蝴蝶兰蚱蜢（扇面）　　19cm×54.5cm　约20世纪40年代初期

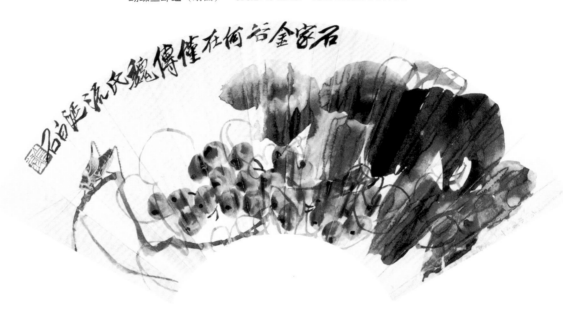

葡萄草虫（扇面）　　19.5cm×55cm　约20世纪40年代初期

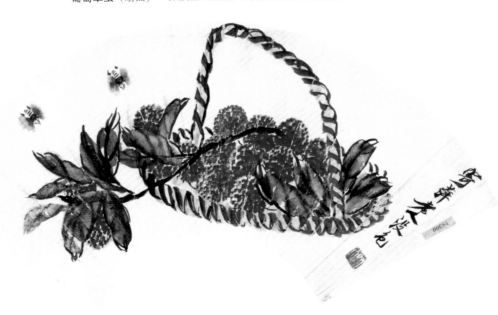

荔枝蜜蜂（扇面）　　18cm×51.5cm　约20世纪40年代初期

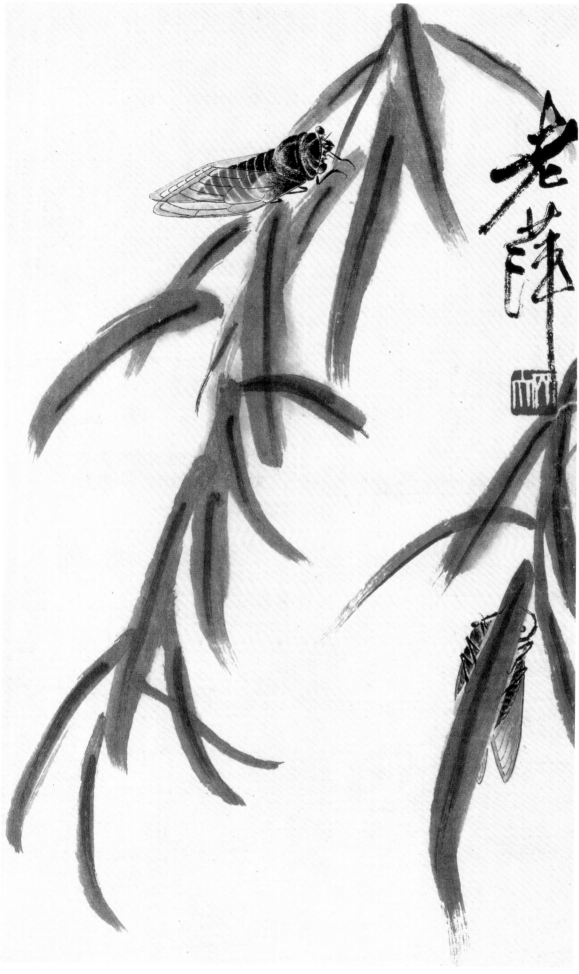

柳叶双蝉　33.2cm×26.2cm　约20世纪40年代初期

红叶鸣蝉　34.5cm×23.5cm　约20世纪40年代初期

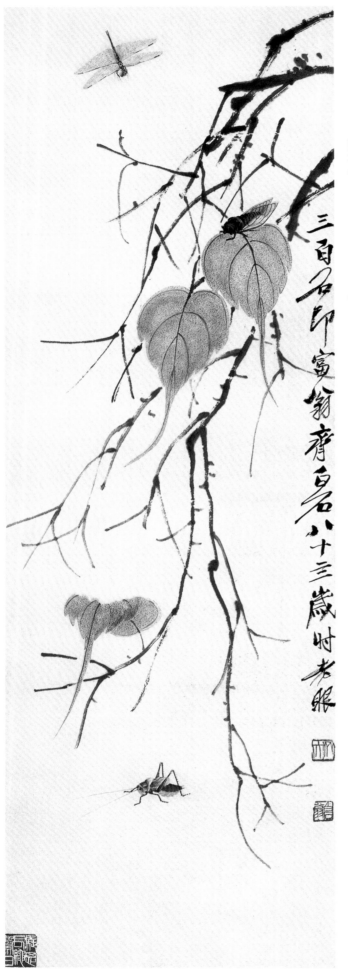

贝叶草虫 101.3cm×34.2cm 1944年

三百石印富翁齐白石八十三岁时老眼

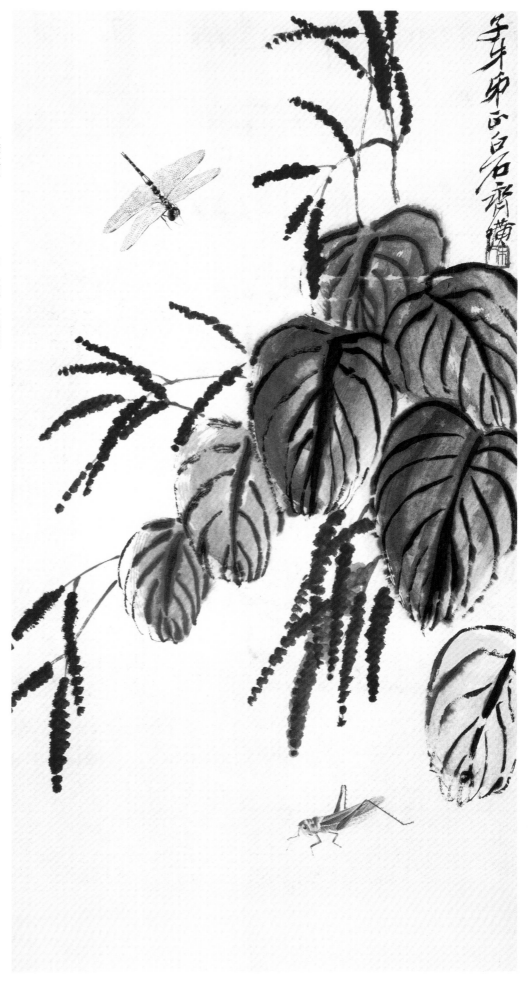

红蓼草虫　68cm×34cm　约20世纪40年代初期

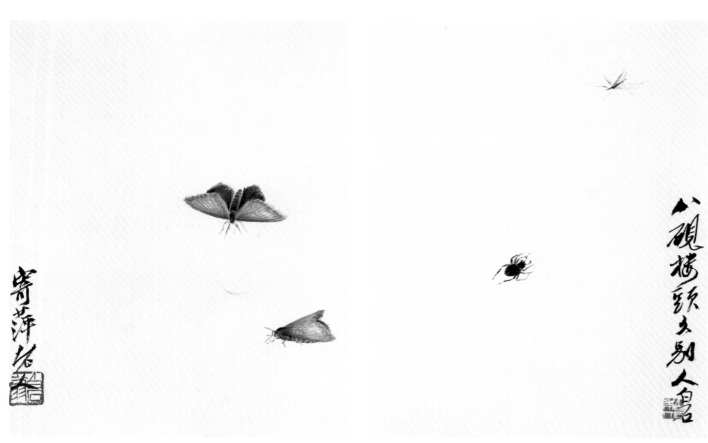

飞蛾（昆虫册之一）　28.1cm×20.8cm　1944年

蜘蛛蚊子（昆虫册之二）　28.1cm×20.8cm　1944年

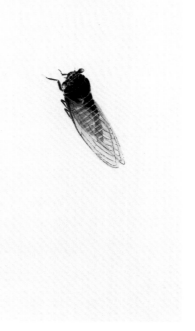

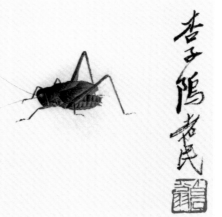

蝉（昆虫册之三）　28.1cm×20.8cm　1944年

蝈蝈（昆虫册之四）　28.1cm×20.8cm　1944年

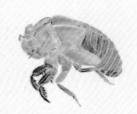

蝉蜕（昆虫册之五）　28.1cm×20.8cm　1944年

　　齐白石还有一些工笔草虫并没有配画写意花卉，而是单独以草虫的形式作为独立作品存在，如中国美术馆藏《昆虫册二十开》。齐白石在其中一开册页上写了很长的一段题跋对此做出解释："此册计有二十开，皆白石所画，未曾加花草，往后千万不必添加，即此一开一虫最宜。西厢词作者谓不必续作，竟有好事者偏续之，果丑怪齐来。甲申秋八十四岁白石记。"这类独立的草虫画，尽管空空的画面只有一个草虫，但因有了款书和印章，自然已是完整的作品。北京画院还藏有一些齐白石画的草虫，连款、印都没有，这是在齐白石去世后家属捐献给北京画院的，这些画作当然也被认定为齐白石的真迹。

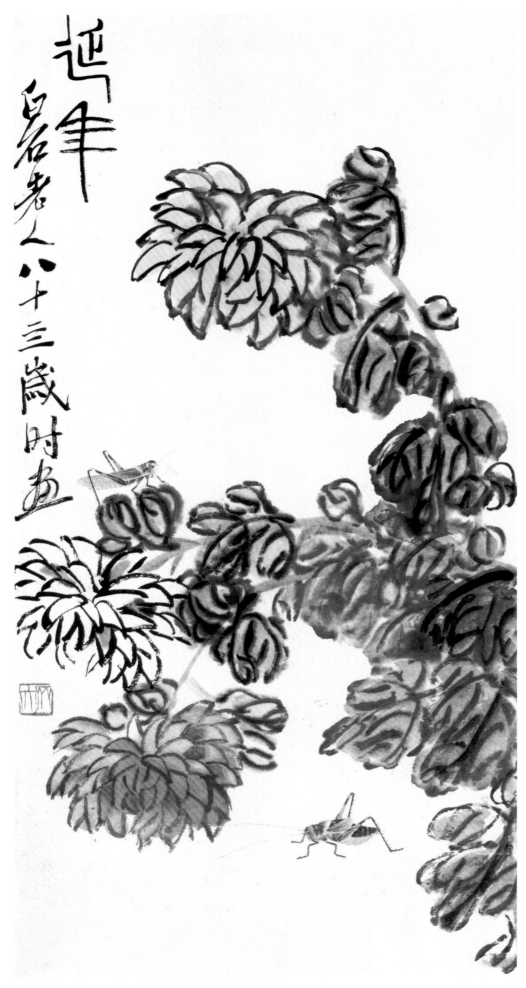

延年

白石老人八十三歲時畫

菊花草虫　69.8cm×35.5cm　1944年

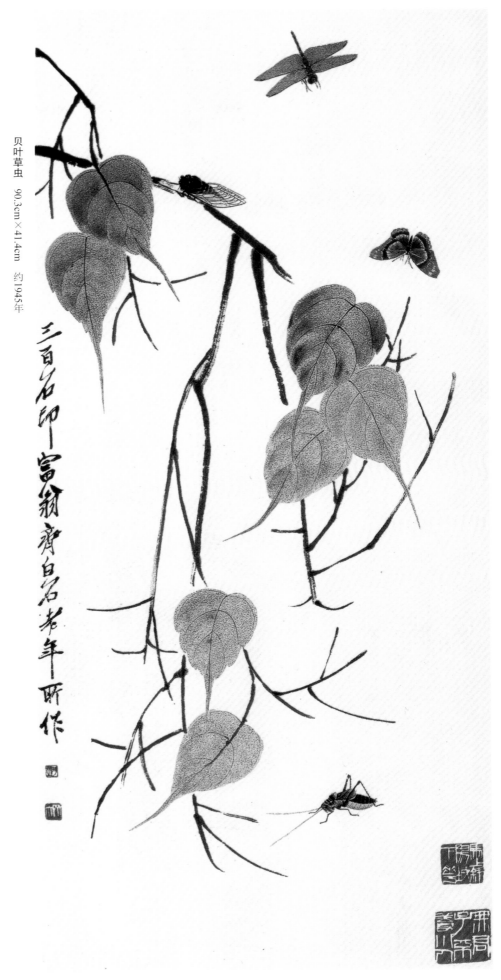

贝叶草虫　90.3cm×41.4cm　约1945年

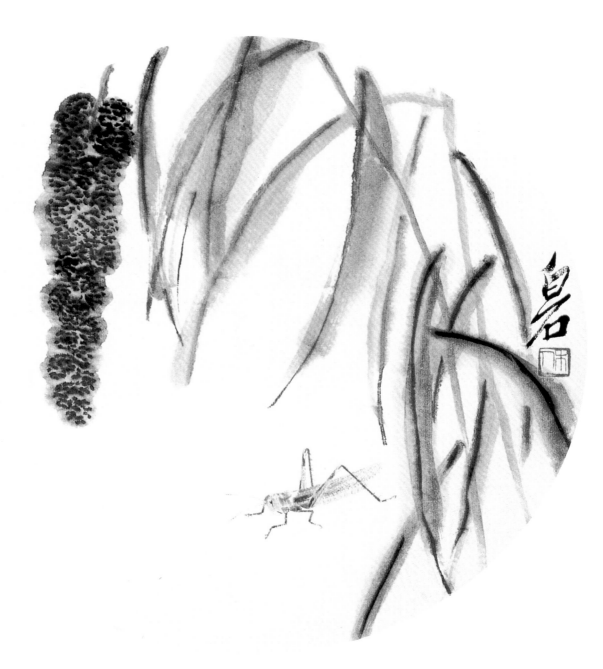

谷穗草蜢（花卉草虫册之四）　　直径33cm　1944年

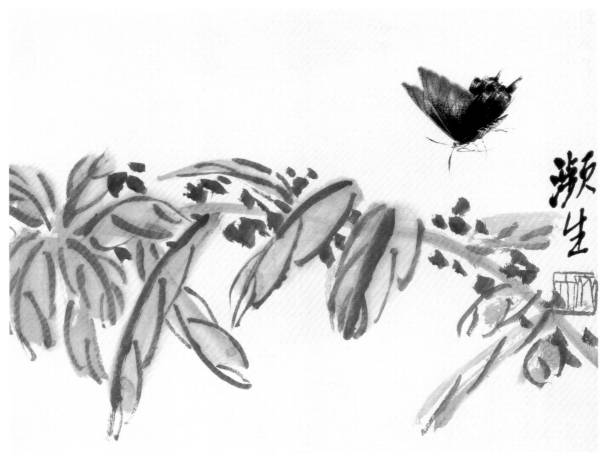

雁来红蝴蝶（花果草虫册页之一）　　23cm×30cm　　1945年

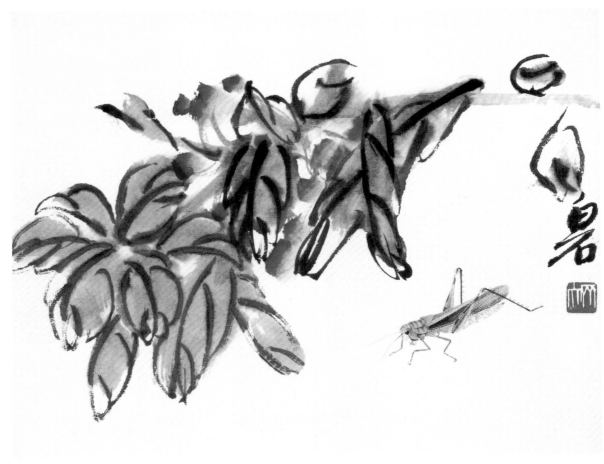

凤仙花蚂蚱（花果草虫册页之二）　　23cm×30cm　　1945年

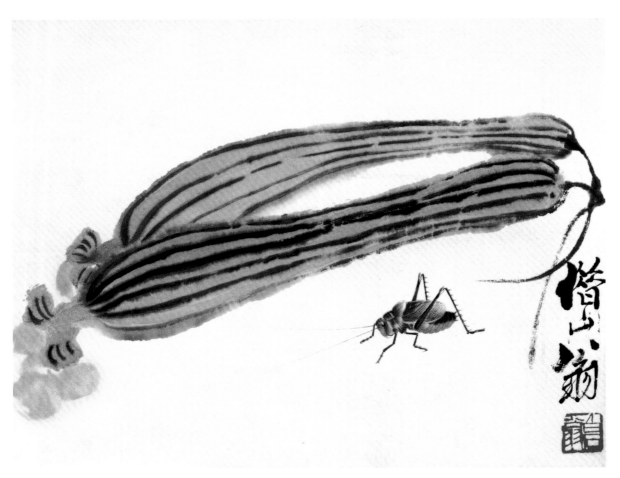

丝瓜蝈蝈（花果草虫册页之三） 23cm×30cm 1945年

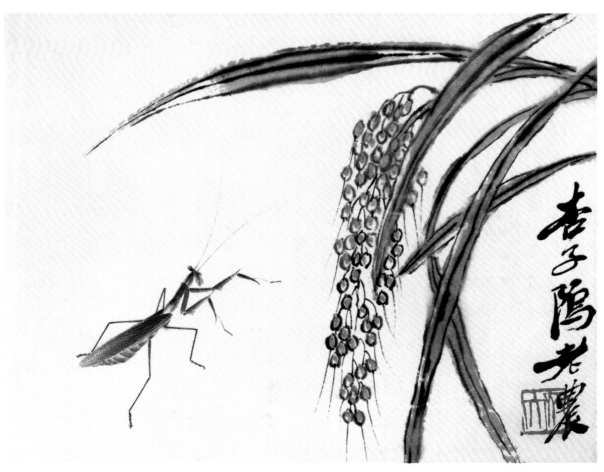

稻穗螳螂（花果草虫册页之四） 23cm×30cm 1945年

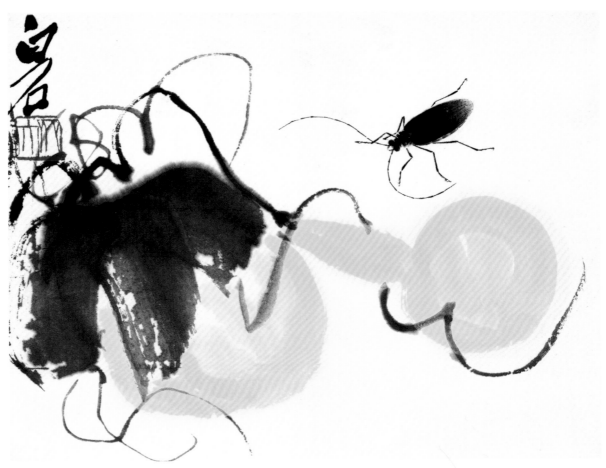

葫芦天牛（花果草虫册页之五）　23cm×30cm　1945年

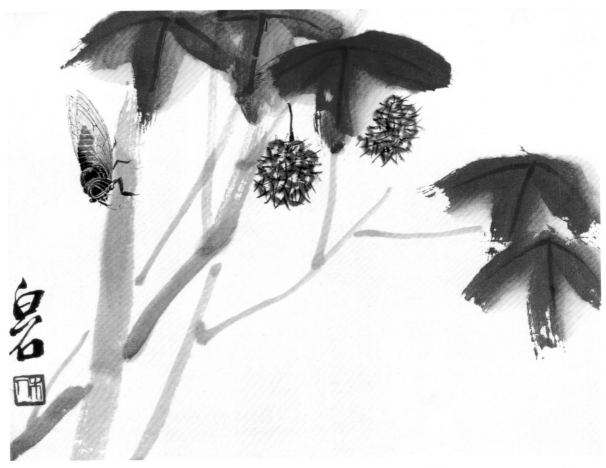

枫叶秋蝉（花果草虫册页之六）　23cm×30cm　1945年

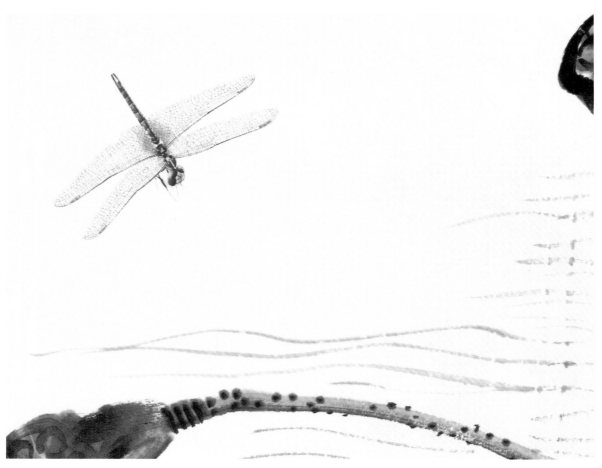

莲蓬蜻蜓（花果草虫册页之七）　　23cm×30cm　　1945年

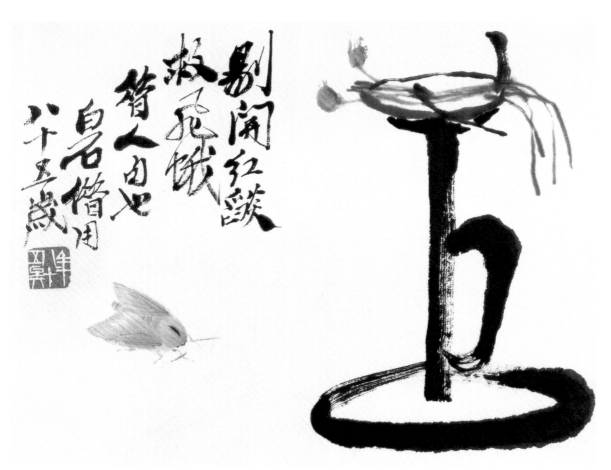

油灯飞蛾（花果草虫册页之八）　　23cm×30cm　　1945年

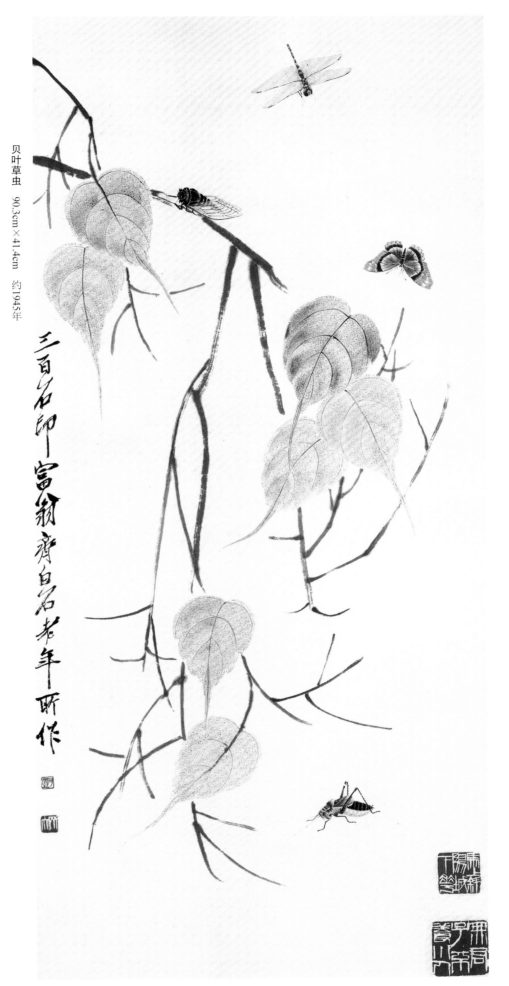

贝叶草虫　90.3cm×41.4cm　约1945年

贝叶草虫是白石老人独创的绘画题材。白石老人早年游历广东、广西，发现贝叶之美，并将之引入画中，完美演绎。他将大量以极细工笔描绘的内容与简约的大写意笔触和表现熔于一炉，且相得益彰、相映生辉；在对贝叶与草虫的描绘中，细致入微地将贝叶极细密的段段叶筋与草虫之丝丝纹脉，在近乎保留原始大小的体态下完全写真地刻画，在形神并茂的展现中达到极高的艺术再现。胡佩衡曾感佩白石老人的工笔草虫"纤毫毕现""细里有写""有筋有骨、有皮有肉"，非得数十年粗细写生功夫才能画出来。这是对白石老人画中本就难得一见的工笔草虫的赞誉。当我们面对《贝叶草虫》这样的作品时，那由众多笔触勾写而出的，极鲜活、极具灵气、舞动的众多的工笔贝叶，显现着其良苦用心和匠心独运的精彩描绘。这样的表现，使画面的纵深与层次，画中的错落与虚实，情趣的真实、丰富与生动，都得到了更强的突出和展现。如此着力和精彩勾画，在同类其他作品中是不曾有的。

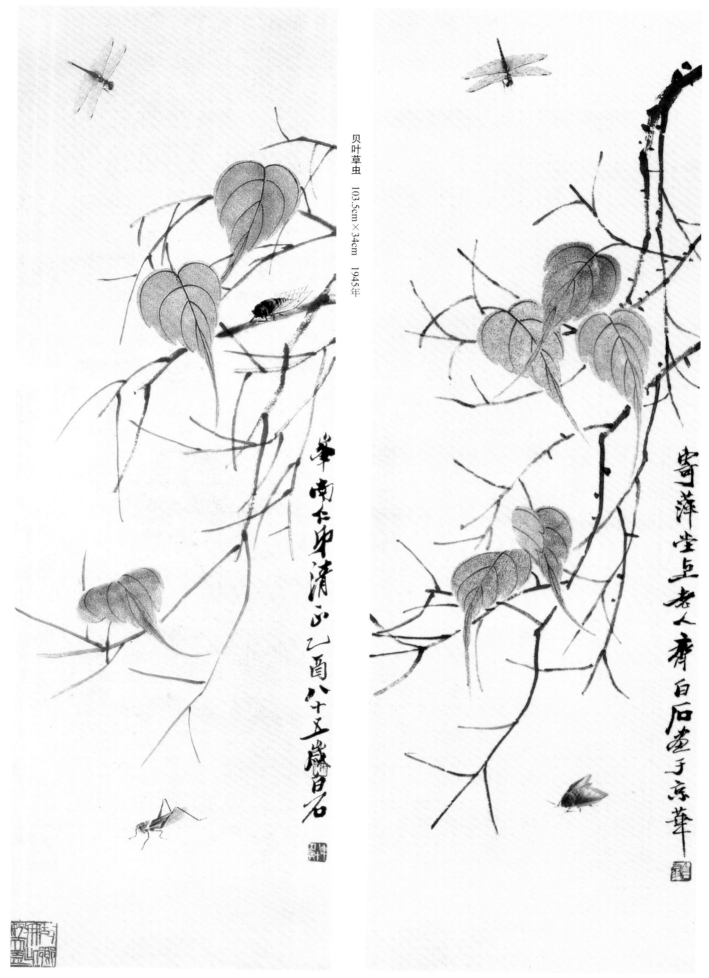

贝叶草虫　103.5cm×34cm　1945年

贝叶草虫　102cm×34cm　约20世纪40年代中期

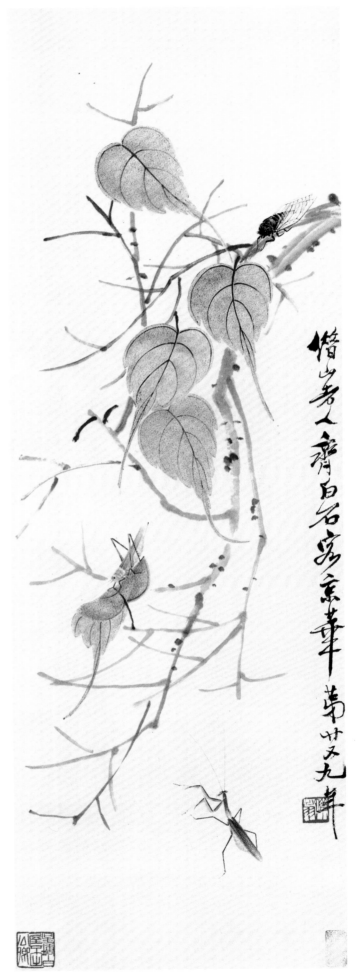

贝叶草虫　101cm×34cm　1945年

　　齐白石曾说："我不画没见过的东西。"一句话道出了绘画的精髓。虽然绘画是画家本人通过主观思想改变之后呈现的一种艺术形式，但是艺术来源于生活，且高于生活。如果照搬现实，那么就失去了艺术的意义；如果没有事实根据，那么就没有动人之处。

　　这点在齐白石的草虫画上表现得尤为明显，齐白石的草虫画既有生活又有气韵。我们从他的草虫画中可以看出这些小生命被他赋予了生命力，在整幅画上呈现出生机盎然之气，同时又有身临其境的感觉。

　　齐白石的草虫画并不是凭空想象出来的，这是他几十年观察和写生积累的结果，虽然有的草虫画画面简洁，但是他把草虫放在画面的主要位置，使整幅画有着灵动之气，真正体现出他说的那句话："我不画没见过的东西。"

　　曾有人说齐白石的草虫画是想象出来的，并说他没有真正了解草虫。其实并不是，如果了解齐白石的一生就会发现，草虫才是伴随他一生的题材。齐白石从小生活在乡间，当时的他经常捉草虫，养草虫，并且把草虫制作成标本。他曾说草虫给了他快乐的童年，所以他的草虫画才能打动人心。

　　我们常见的草虫题材绘画，从宋代到清代的草虫画中，草虫并不是画面的主角，而是作为花草树木的配角出现，而齐白石真正做到了让草虫作为画面的视觉中心，把草虫画推向了一个顶峰。

　　尤其是齐白石的工笔草虫，形象真实，可以和照片媲美。如果看过这些草虫或者看过这些草虫的照片，就会发现齐白石精湛的写实功底。所以说他的草虫画并不是凭空想象出来的，而是有着事实根据，是把客观事物经过主观思想的融合之后所呈现出的画面，既真实又有艺术气息。

　　我们在欣赏白石老人草虫画的时候，会被画面的气氛所感动，这就是真实的生活场景。齐白石把草虫精细化，然后把花草树木用大写意勾勒出来，一工一写创造了草虫画的新境界。他一生画了很多草虫画，这些草虫画都是他深入观察生活的结果。有的草虫看似静态，但是仔细观察翅膀和四肢，草虫会有一种准备振翅高飞的感觉。如果没有进行深入的观察，不会有这么精细的表现。

　　齐白石虽然对草虫画有着精细的刻画，但是他也不是照搬客观事实，而是通过草虫和花草树木的结合，有所取舍，让常见的场景得到升华。

　　所以说，齐白石的作品被称为艺术这并不是偶然，而是实力所至。他成名较晚，但是几十年的艺术积累，让他在晚年厚积薄发，为画坛树立了典范。看了他的草虫画之后，很多人改变了对他的认识，他不仅是大写意画家，还是名副其实的工笔画家。他对画坛的贡献不仅仅表现在画面的表现形式上，还有他对艺术的真诚，也正是这个原因，他的画才富有感染力。

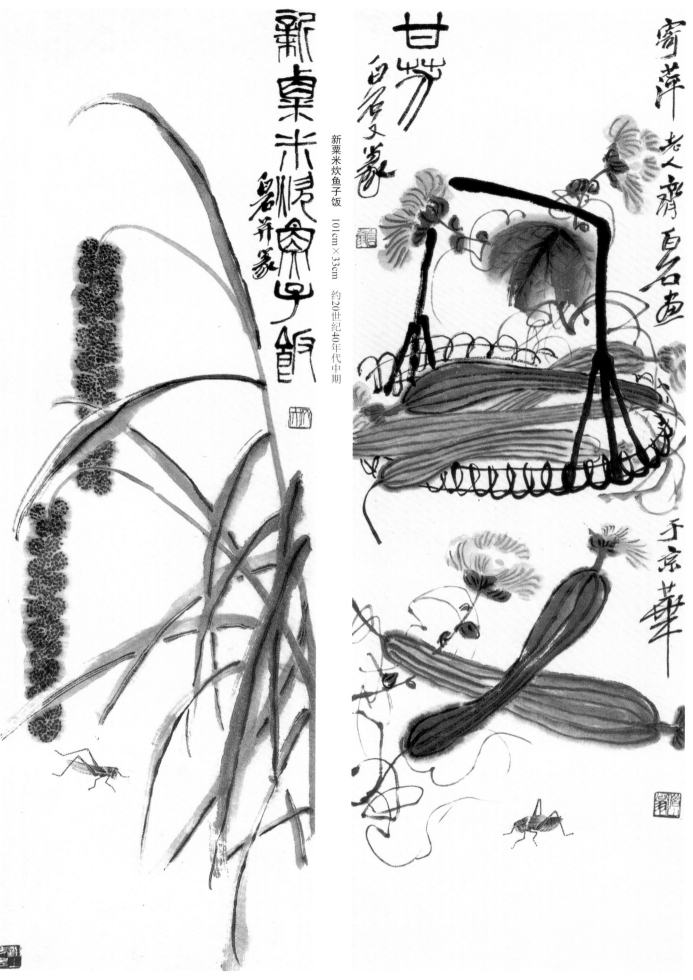

新粟米炊鱼子饭　101cm×33cm　约20世纪40年代中期

甘芳图　101cm×33cm　约20世纪40年代中期

194

栩栩欲飞　100cm×33cm　约20世纪40年代中期

画草虫也要写生，齐白石的工笔草虫是形神兼备的典型。画工笔草虫的要点是不要像画标本那样"描"，而是要"写"。什么是"写"？"写"就是写草虫的意，而不是描草虫的形。现在有许多人仿齐白石老人的工笔草虫，但都是"描"功。一描就死板，何来生气？首先要对草虫进行细致观察，画时要删繁就简，略去不需要的细节，主要强调草虫的眼、足、翅膀和触须。触须要画出一触即跳的感觉。翅膀的描写也极为重要，先着力画出翅膀的主筋，用笔要瘦硬挺拔，像钢筋铁骨一样。翅膀上其他细小的纹理，则要随着结构一丝不苟地描画出来。线条要均匀，用笔不能死板。勾线运笔时要有顿挫，不但要画出草虫的结构，还要表现出笔墨效果。画工笔草虫，一定要在线条勾勒上面下功夫。齐白石画工笔草虫主要是用"小红毛"和"蟹爪"这两种笔。将草虫勾线完成后，着色渲染也很重要。用色要润畅，根据草虫的结构与部位，染出体积感和透明感。这样的草虫才能有筋有骨、有血有肉，气韵十足，生气勃勃。

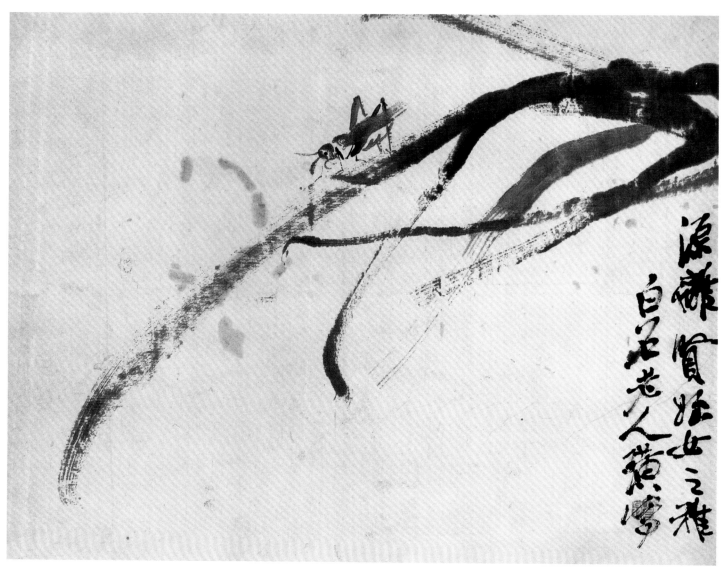

草虫　　32cm×40.5cm　约20世纪40年代中期

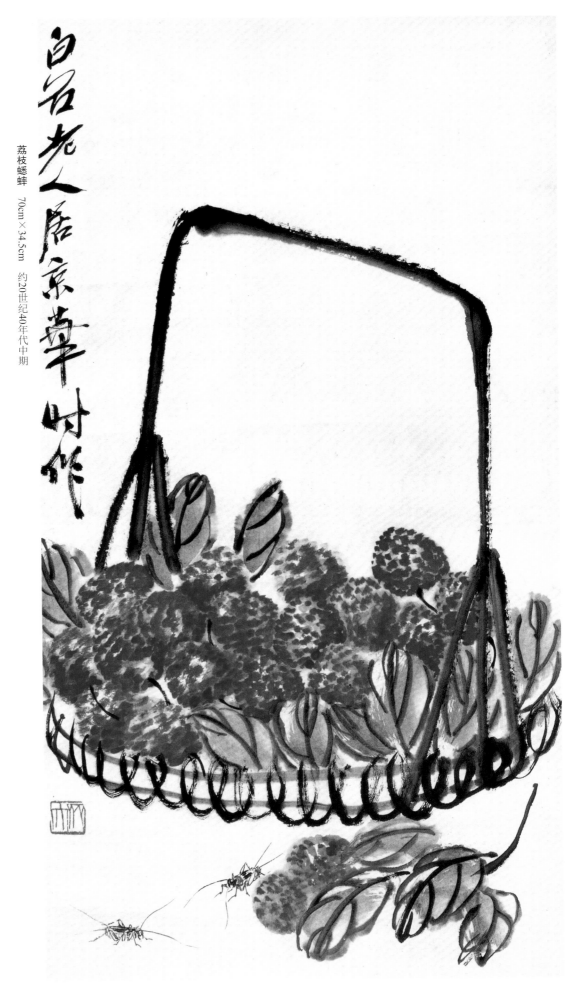

白石老人居京华时作

荔枝蟋蟀　70cm×34.5cm　约20世纪40年代中期

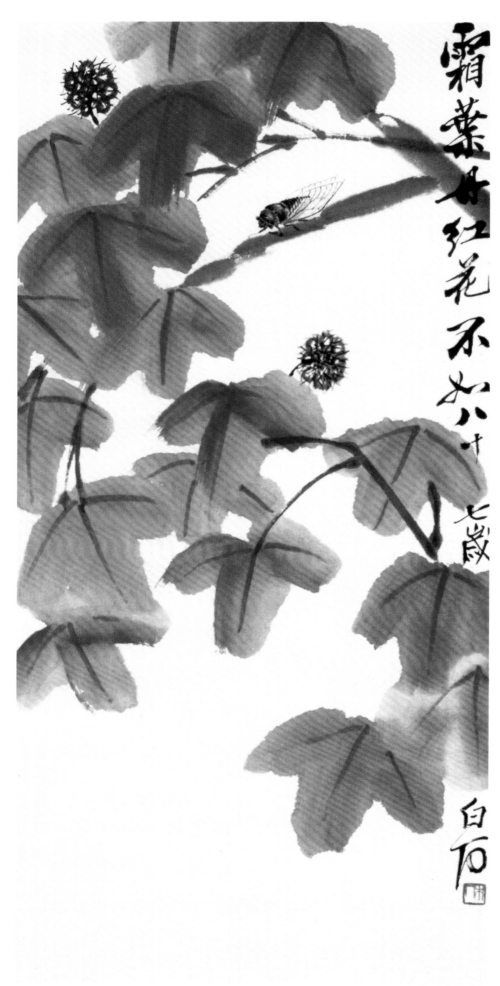

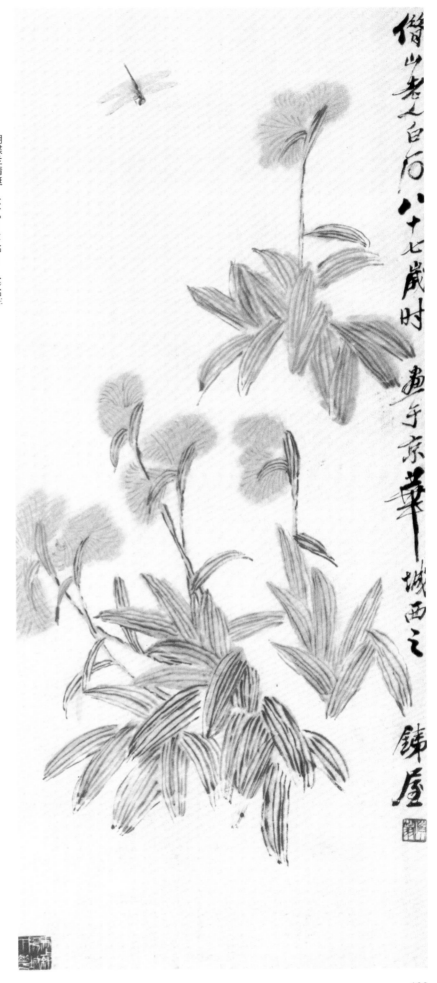

蝴蝶兰蜻蜓　111.5cm×47cm　1947年

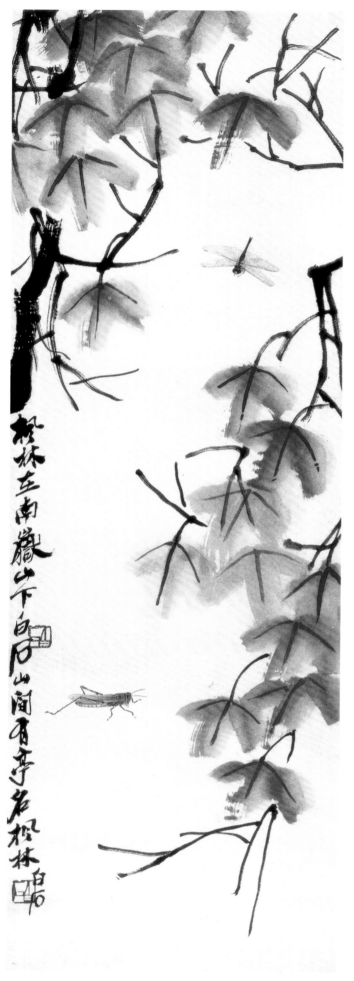

枫林草虫　98cm×32cm　1947年

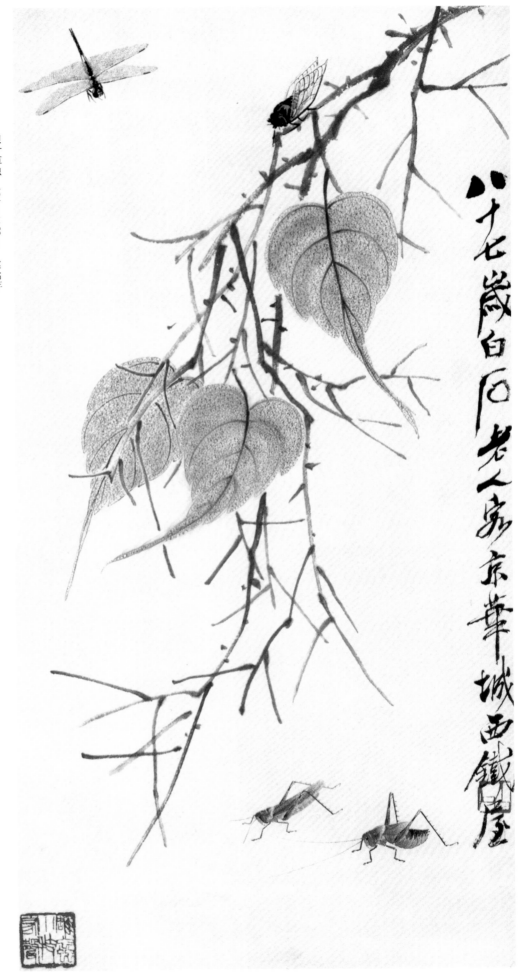

贝叶草虫　104cm×52cm　1947年

八十七歲白石老人家京華城西鐵屋

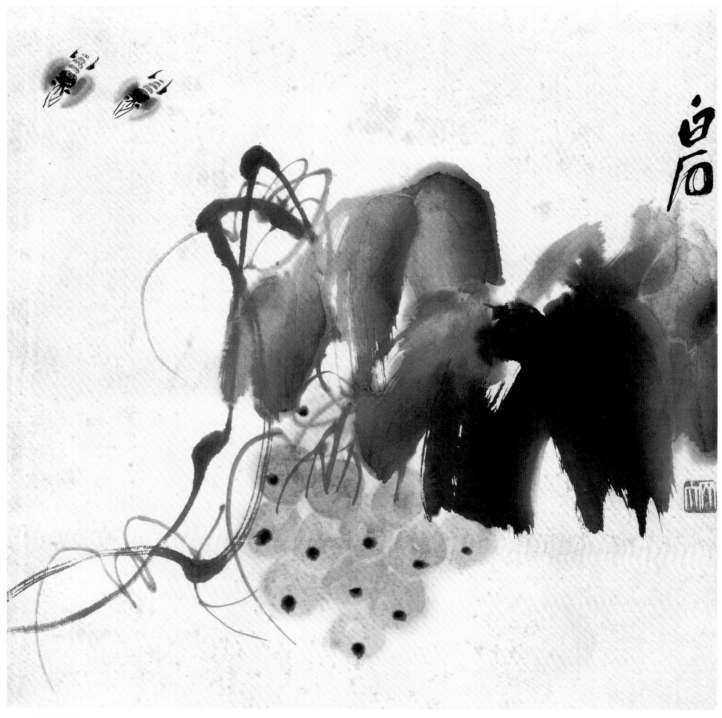

葡萄蜜蜂　32.8cm×32.5cm　1948年

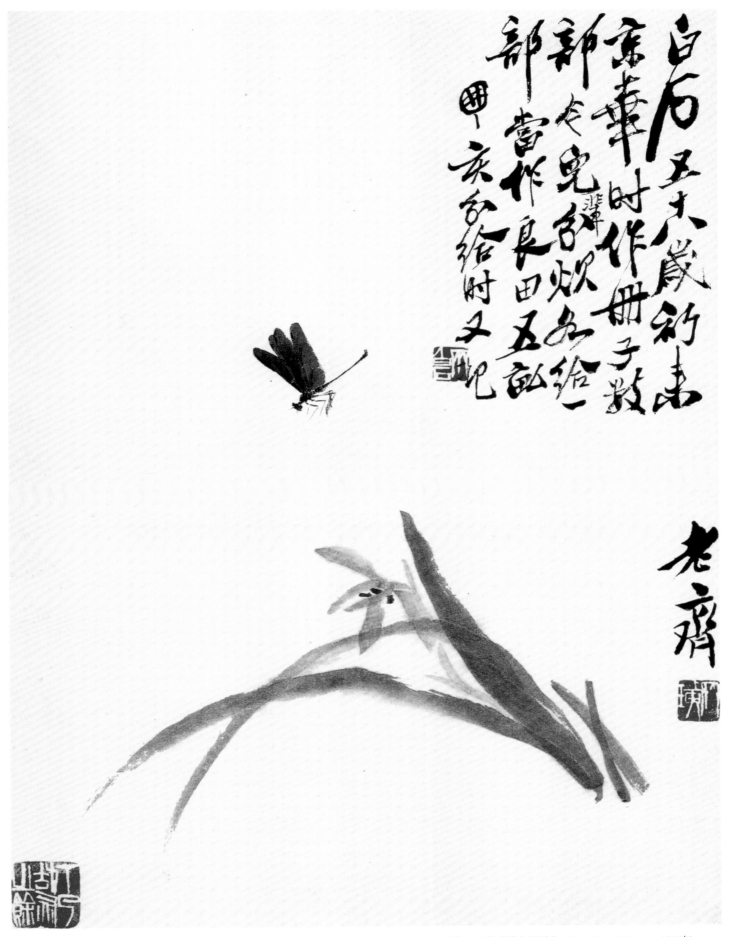

白石五十六岁初来京华时作册子散都，卷之兄啟东归与给郭当作良田五亩也。甲亥冬给时又見。老齐

兰花　（花卉草虫册页之一）　45cm×34cm　1947年

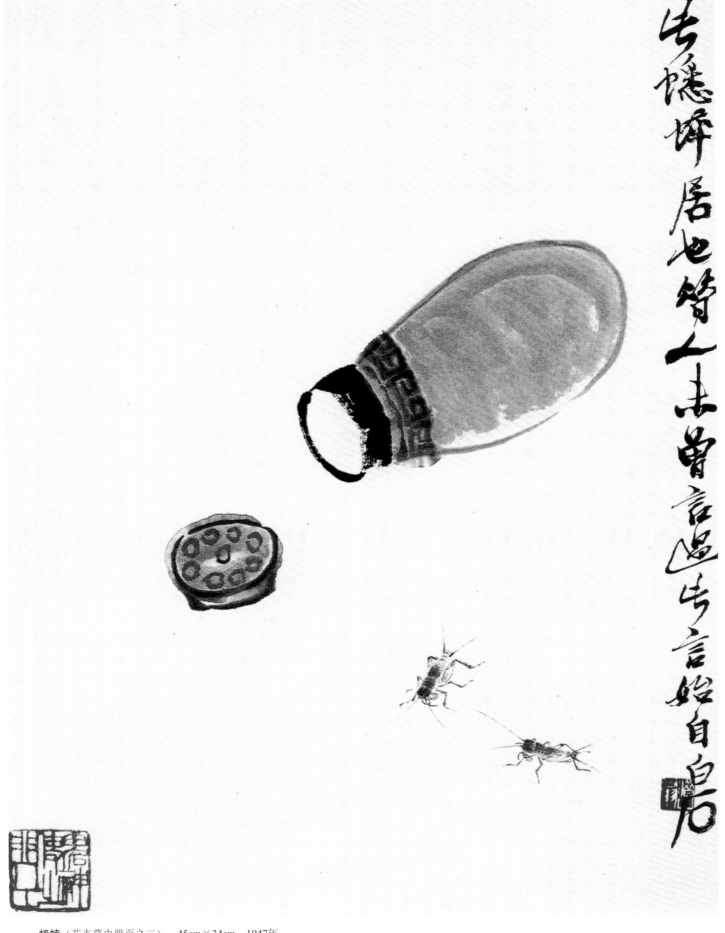

蟋蟀（花卉草虫册页之二）　45cm×34cm　1947年

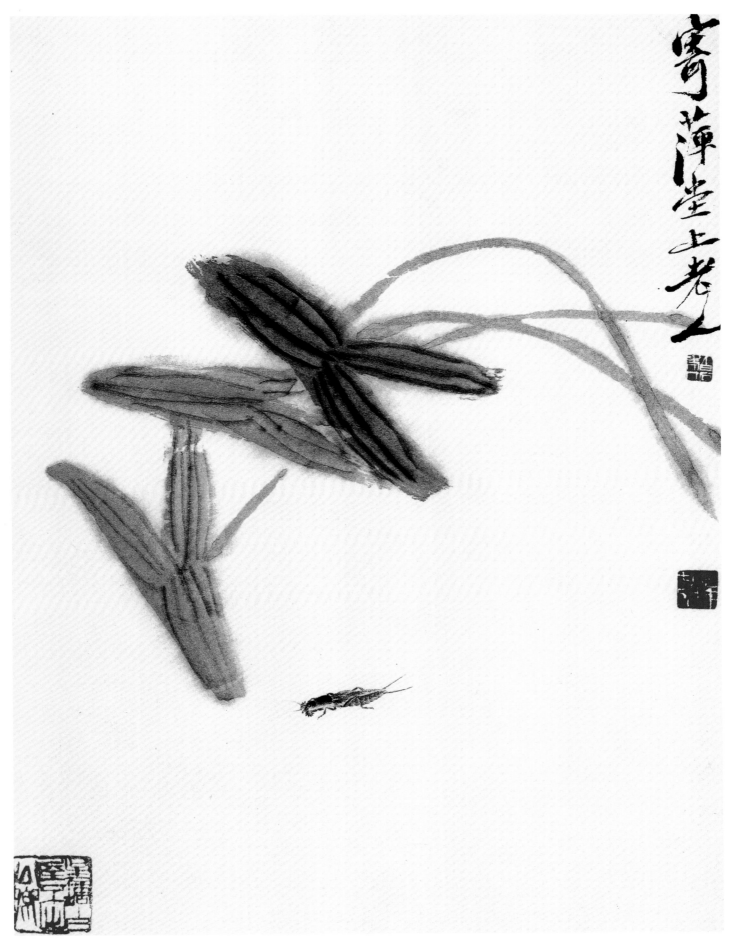

慈姑·蝼蛄（花卉草虫册页之三）　45cm×34cm　1947年

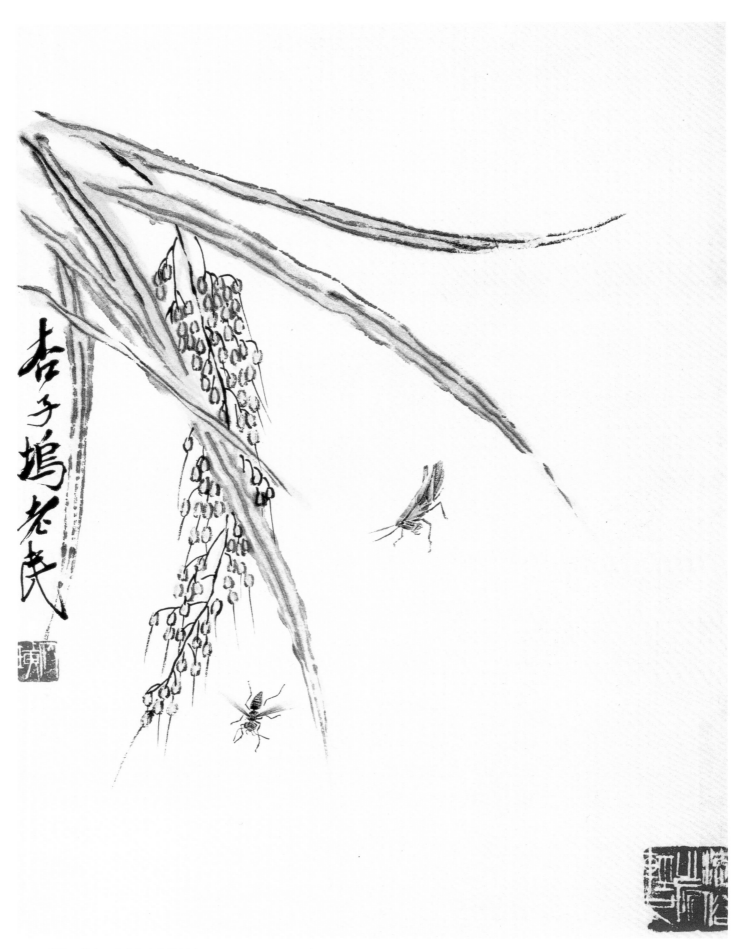

稻穗·蝗虫（花卉草虫册页之四）　45cm×34cm　1947年

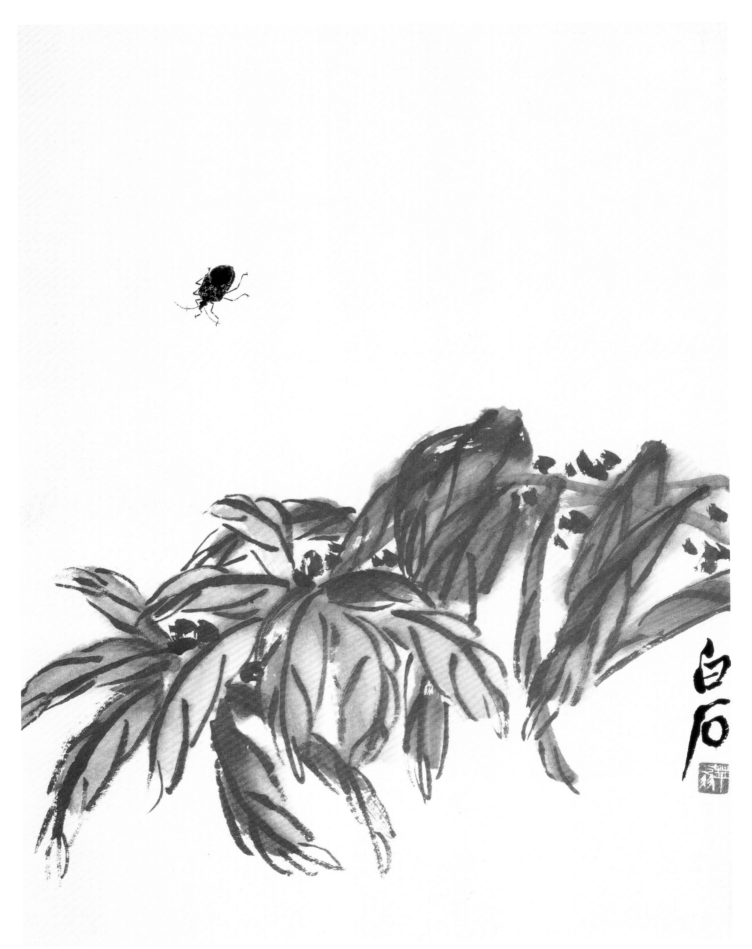

雁来红（花卉草虫册页之五）　45cm×34cm　1947年

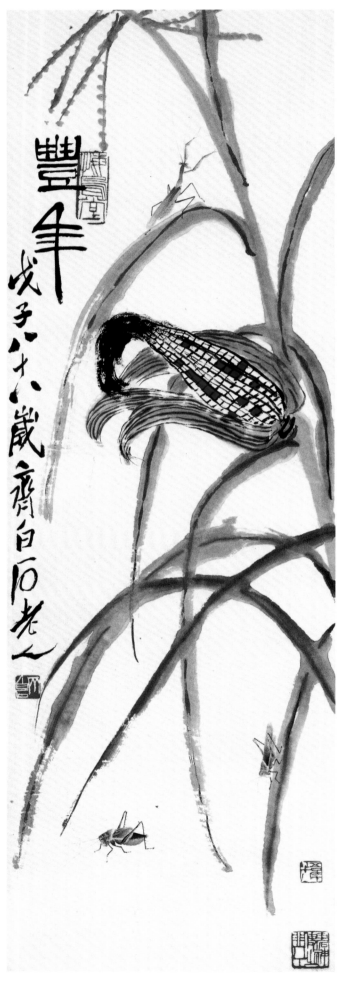

丰年　101.8cm×33.8cm　1948年

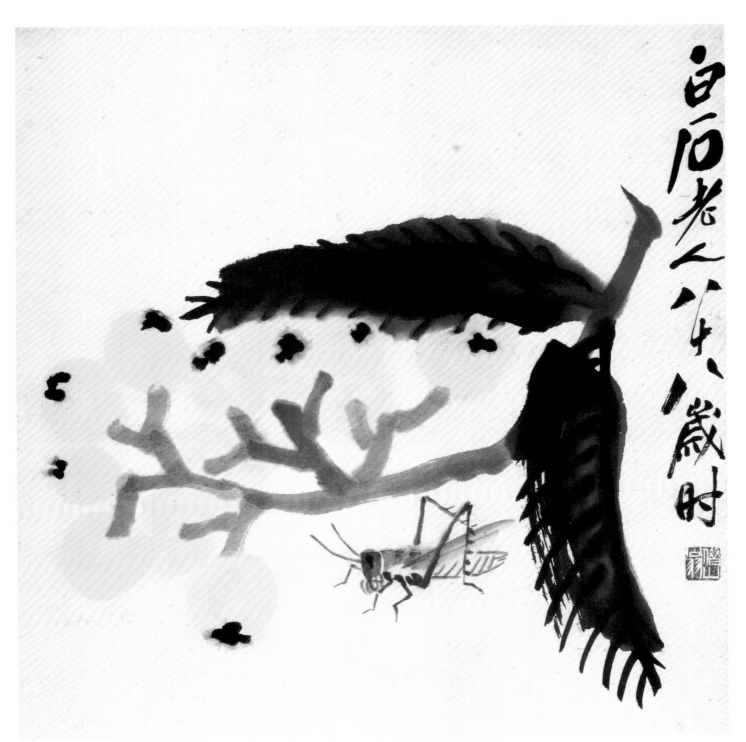

白石老人八十八歲時

枇杷螞蚱　32.8cm×32.5cm　1948年

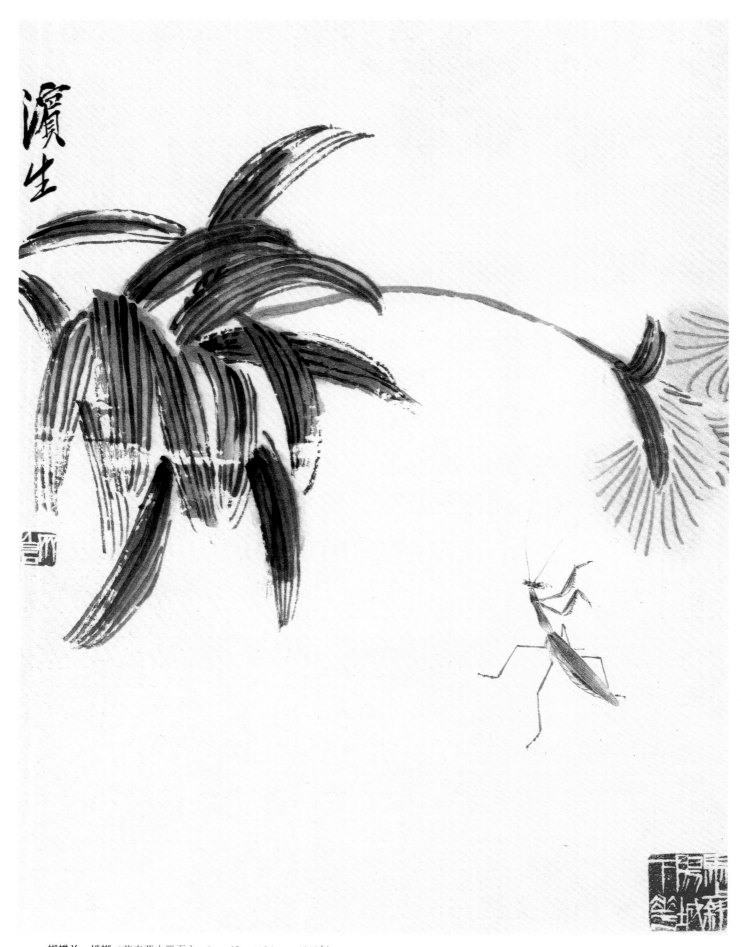

蝴蝶兰·螳螂（花卉草虫册页之一）　45cm×34cm　1948年

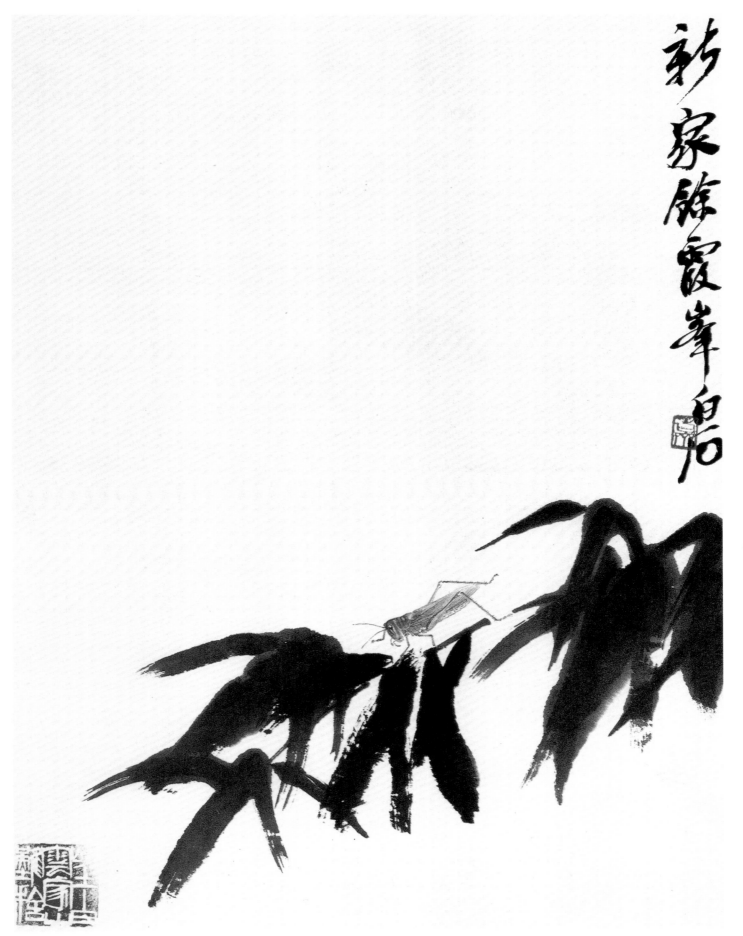

新家凉霞峯白石

墨竹·蝗虫（花卉草虫册页之二）　45cm×34cm　1948年

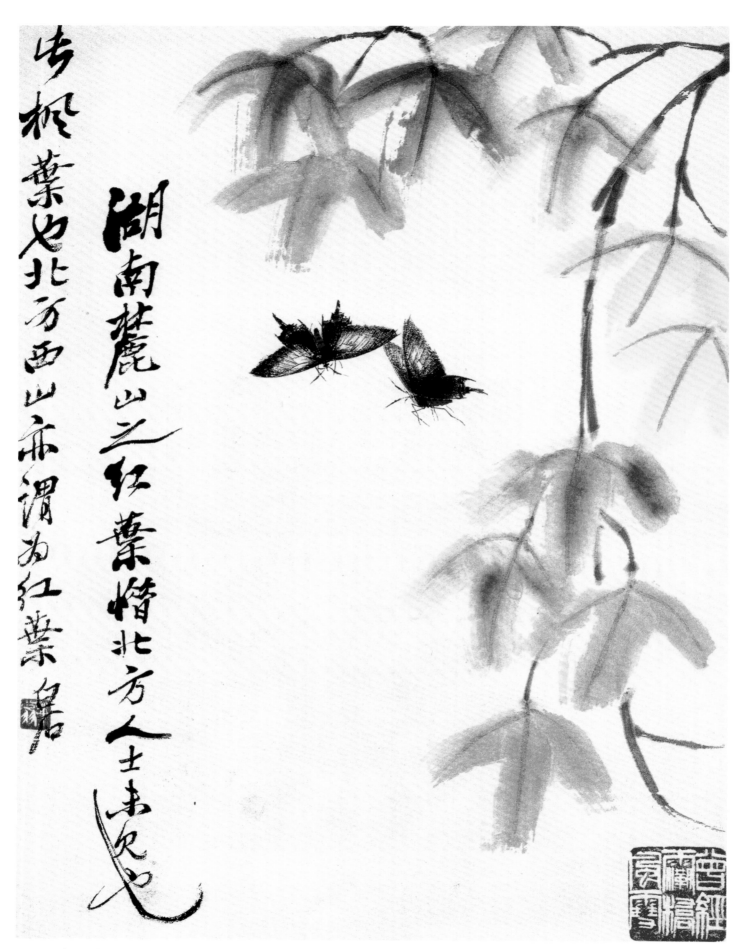

红叶·双蝶（花卉草虫册页之三）　45cm×34cm　1948年

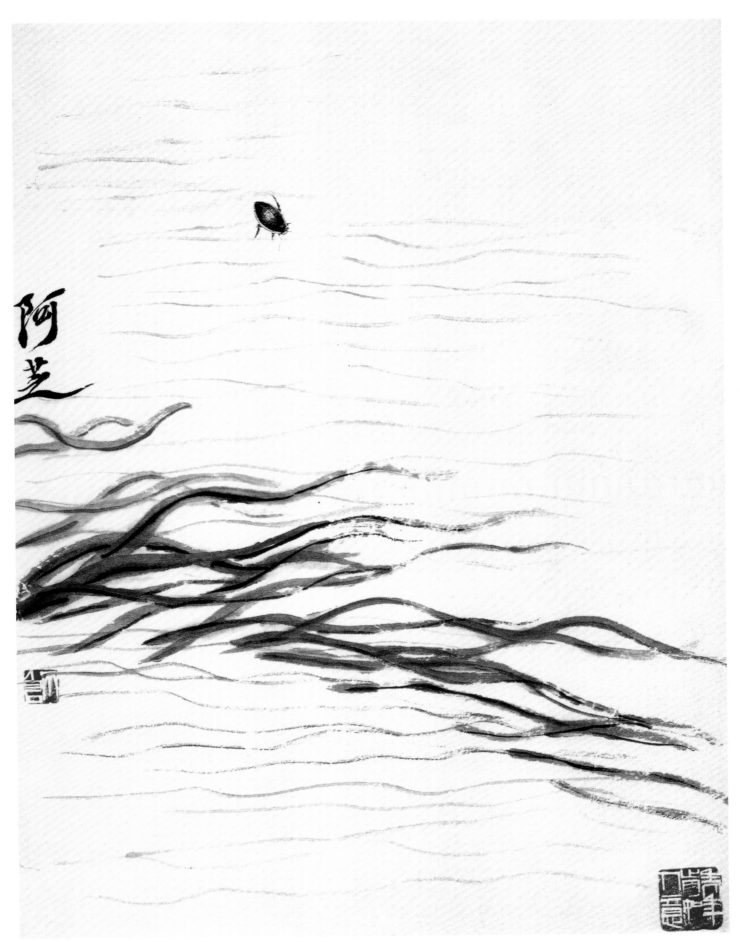

水草·游虫（花卉草虫册页之四） 45cm×34cm 1948年

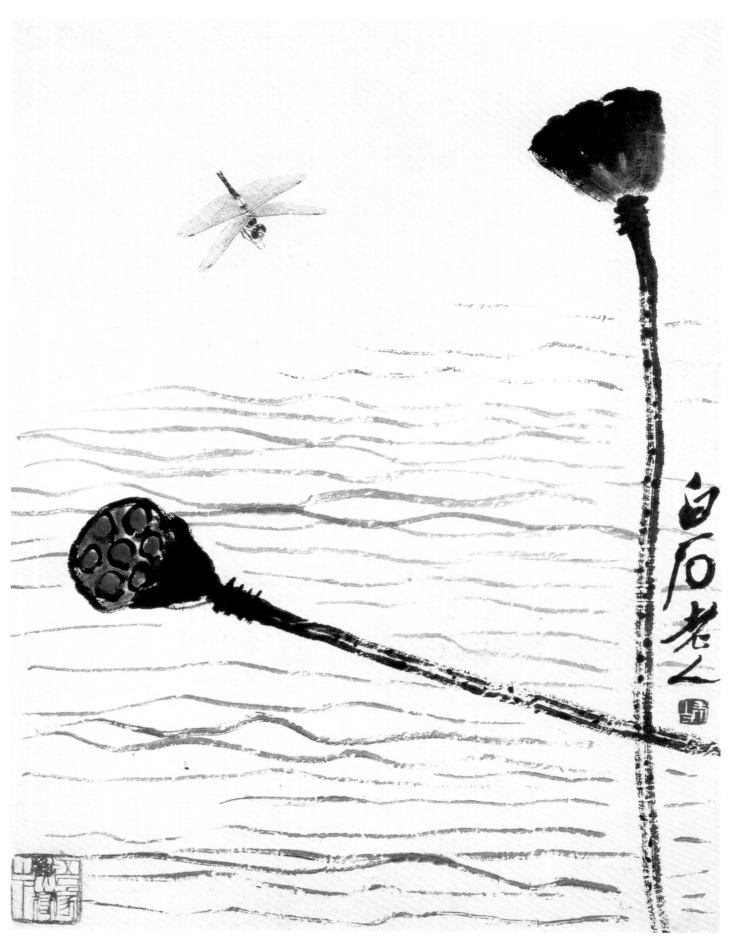

莲蓬·蜻蜓（花卉草虫册页之五） 45cm×34cm 1948年

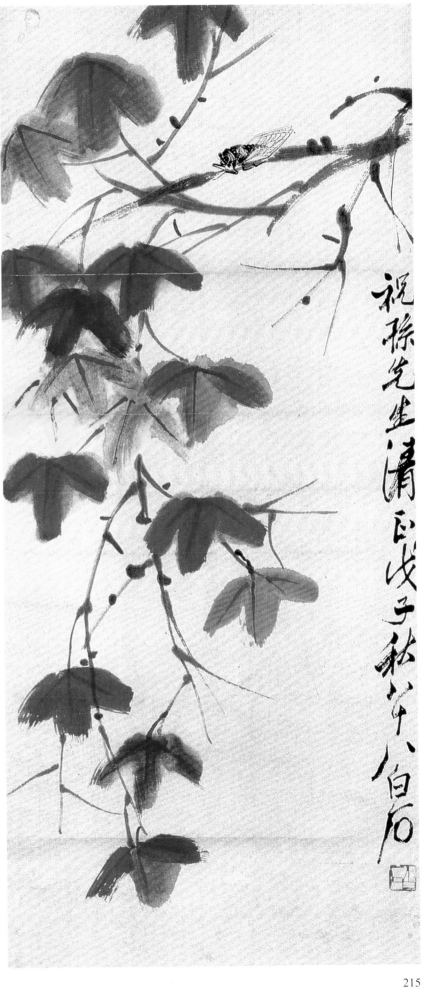

红叶鸣蝉　84cm×35cm　1948年

祝孙先生清正戊子秋年八十八白石

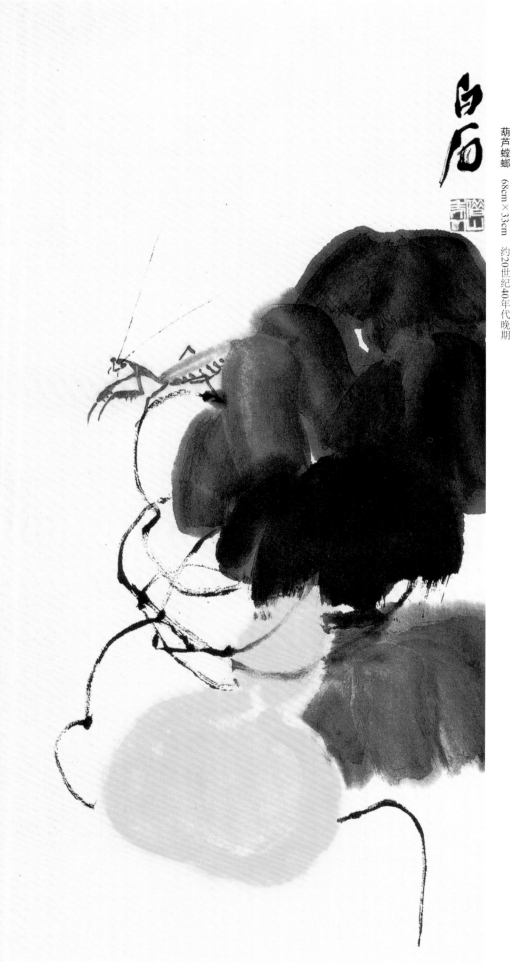

葫芦螳螂
68cm×33cm　约20世纪40年代晚期

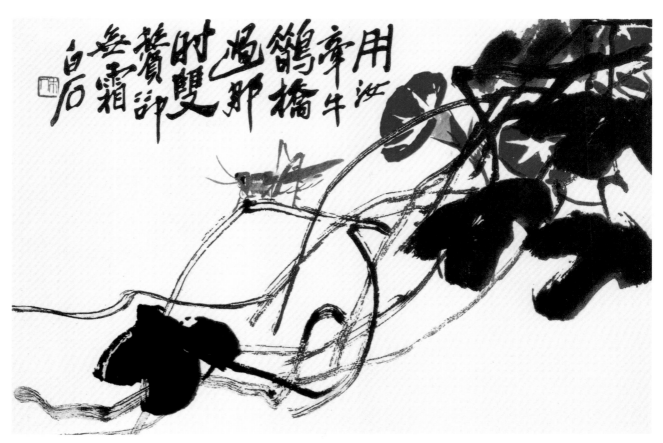

用浙牛
鹤鸦
过眠
时双
赞卸
无霜
白石

牵牛　32.5cm×48cm　约20世纪40年代晚期

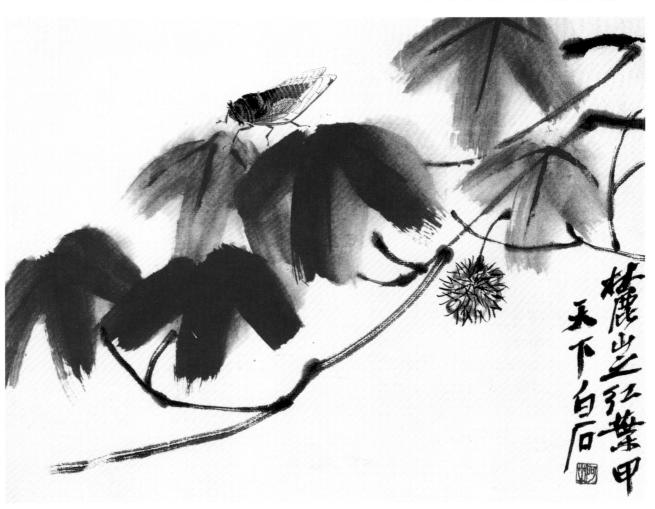

麓山之红叶甲
天下白石

枫叶寒蝉　27cm×35cm　约20世纪40年代晚期

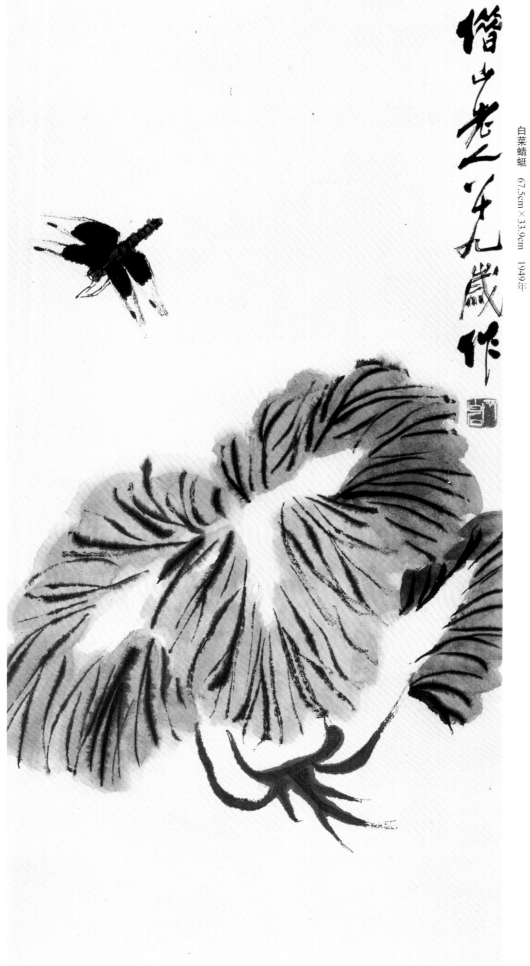

白菜蜻蜓　67.5cm×33.9cm　1949年

218

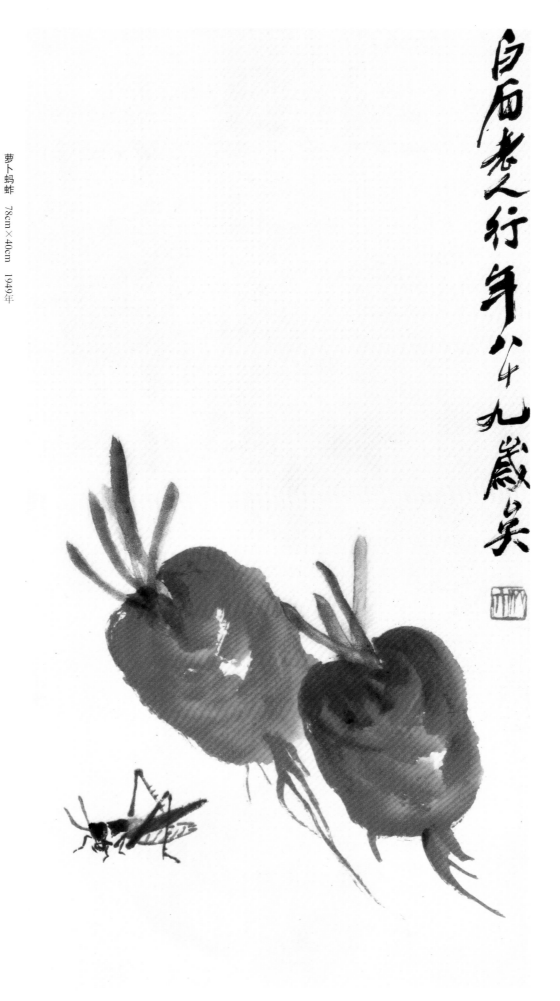

白石老人行年八十九歲〔吳〕

萝卜蚂蚱　78cm×40cm　1949年

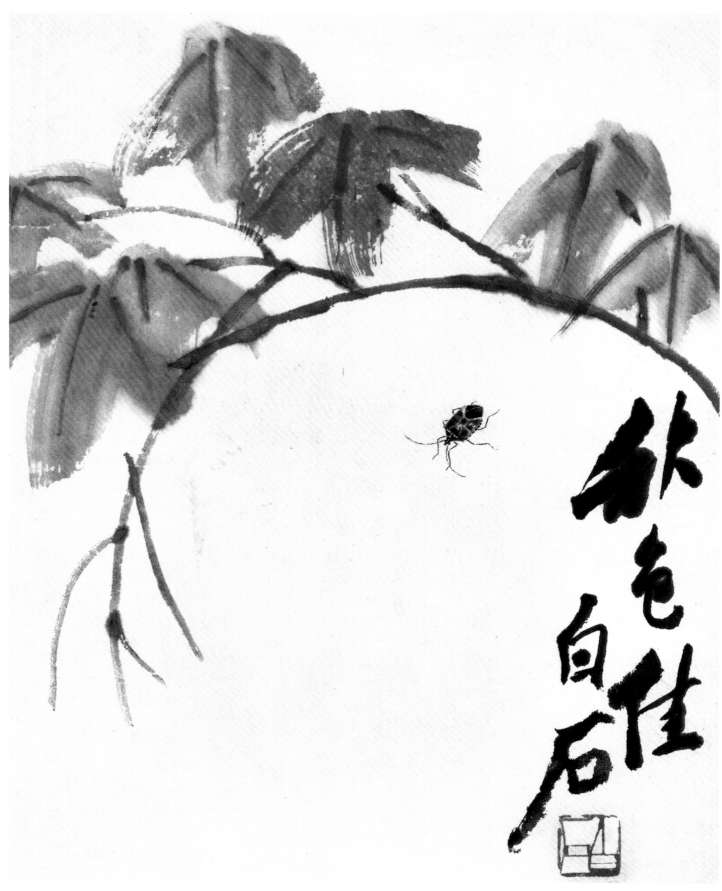

秋色佳（册页）　33cm×26.5cm　约20世纪50年代初期

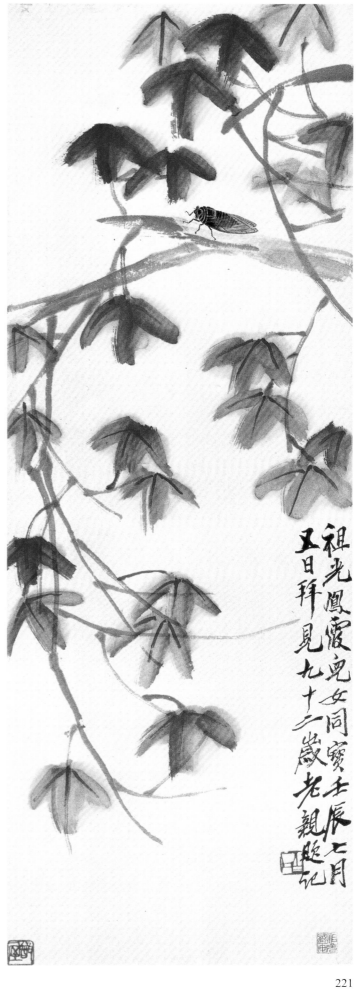

秋叶鸣蝉　98cm×34cm　1952年

祖光凤霞兒女同寶壬辰二月
五日拜見九十二歲老親題記

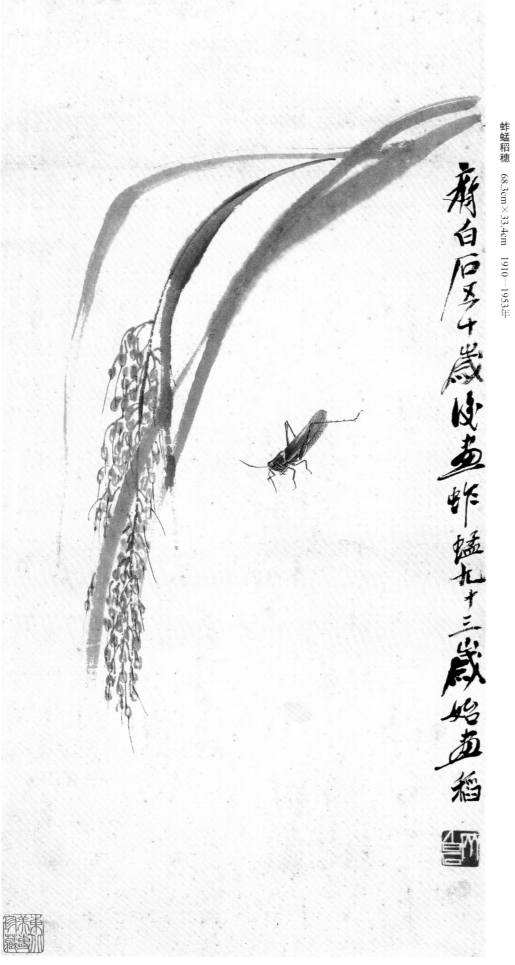

蚱蜢稻穗　68.3cm×33.4cm　1910—1953年

齐白石　十岁后始画虾蟹九十三岁始画稻

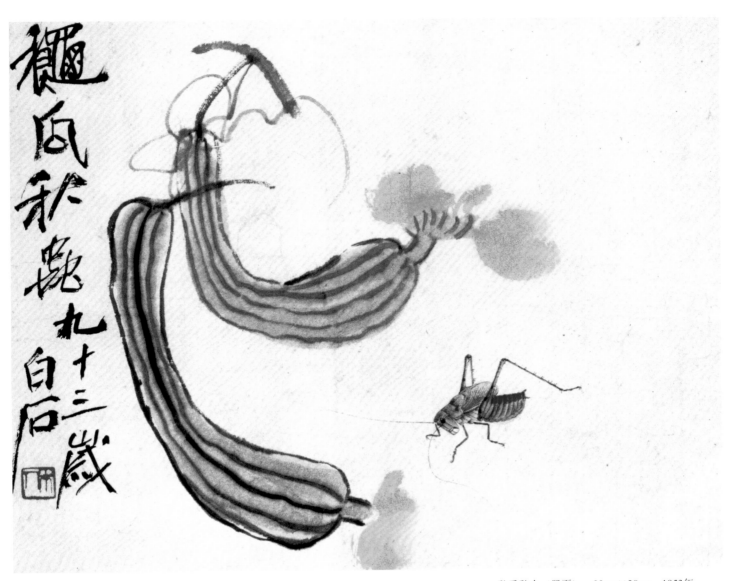

秋瓜秋虫（册页）　22cm×28cm　1953年

九十三歲白石

鸡冠花　79.8cm×48.1cm　1953年

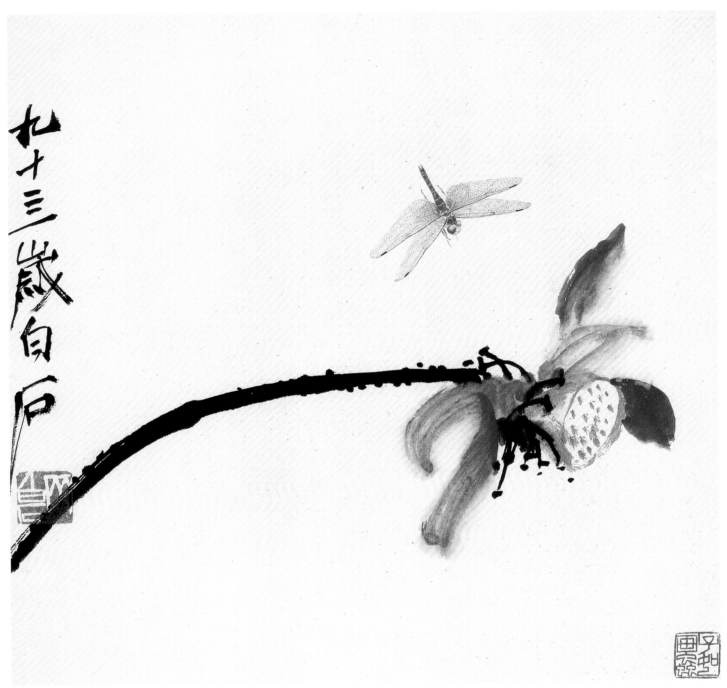

荷花蜻蜓（草虫杂画册之三）　32cm×33cm　1954年

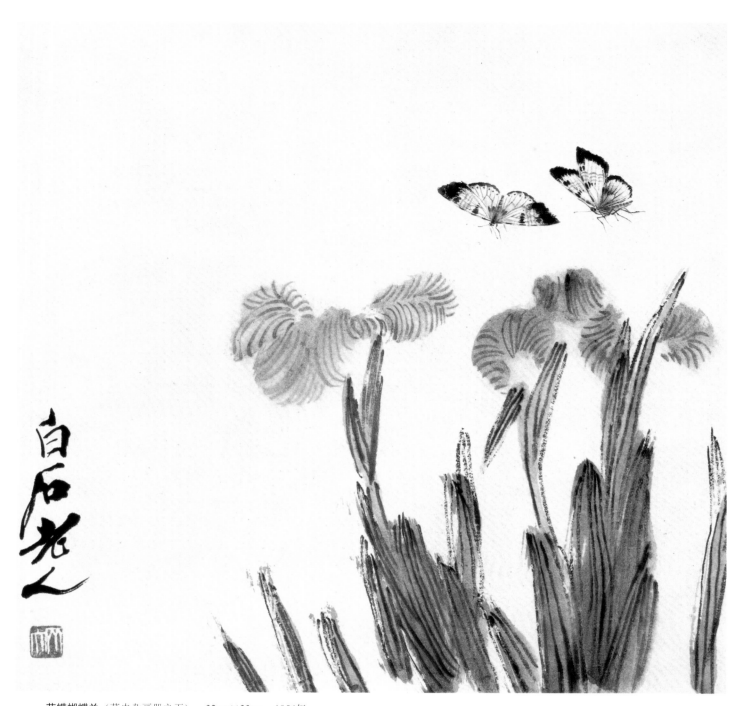

花蝶蝴蝶兰（草虫杂画册之五） 32cm×33cm 1954年

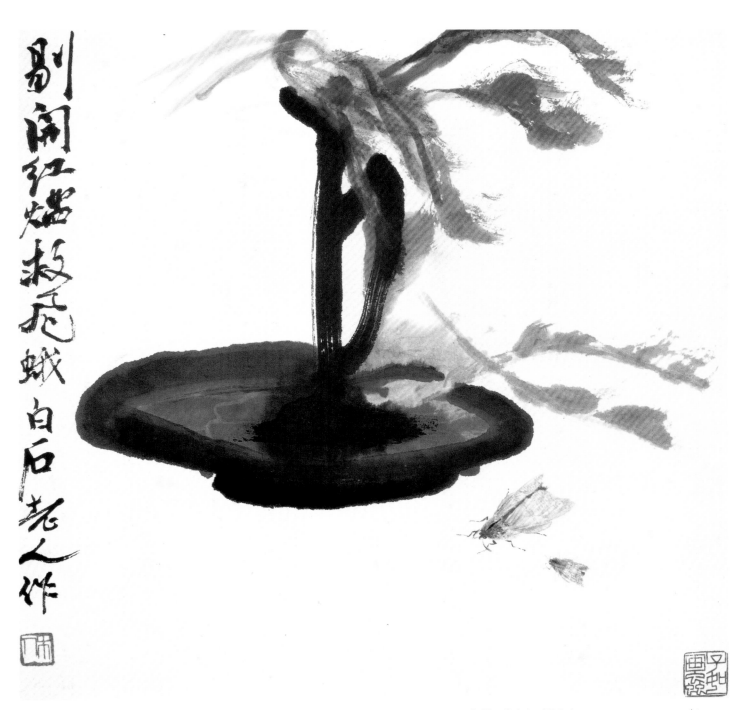

剔开红焰救飞蛾　白石老人作

灯蛾（草虫杂画册之六）　32cm×33cm　1954年

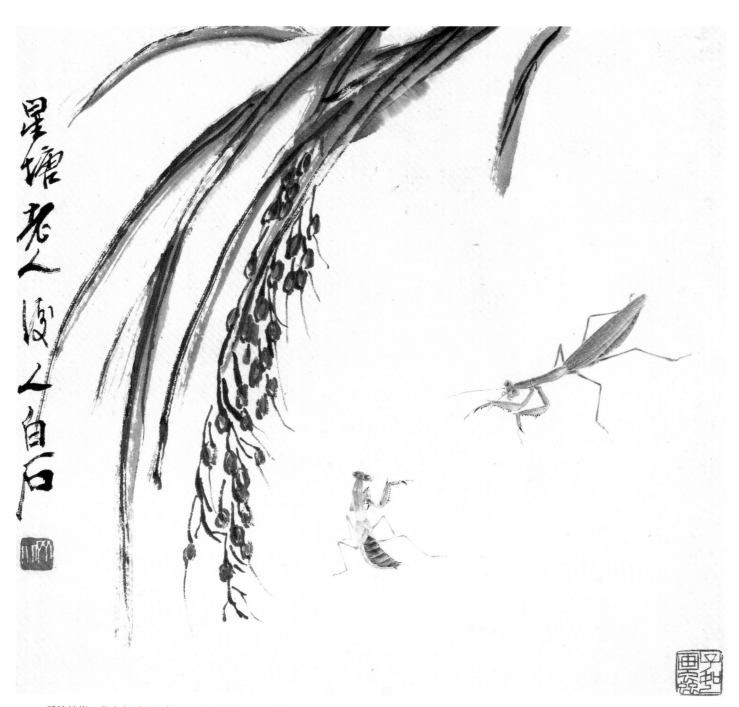

稻穗螳螂（草虫杂画册之七）　　32cm×33cm　　1954年

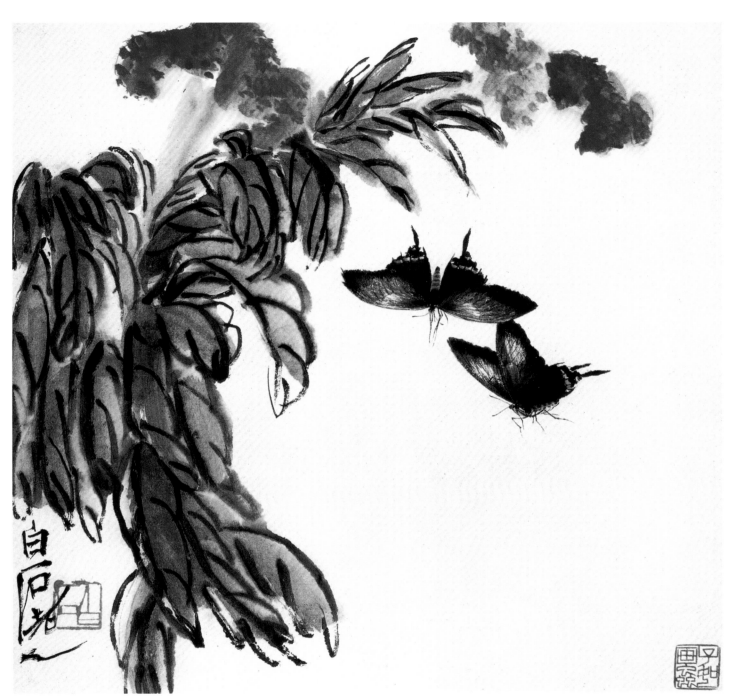

蝴蝶鸡冠花（草虫杂画册之二）　32cm×33cm　1954年

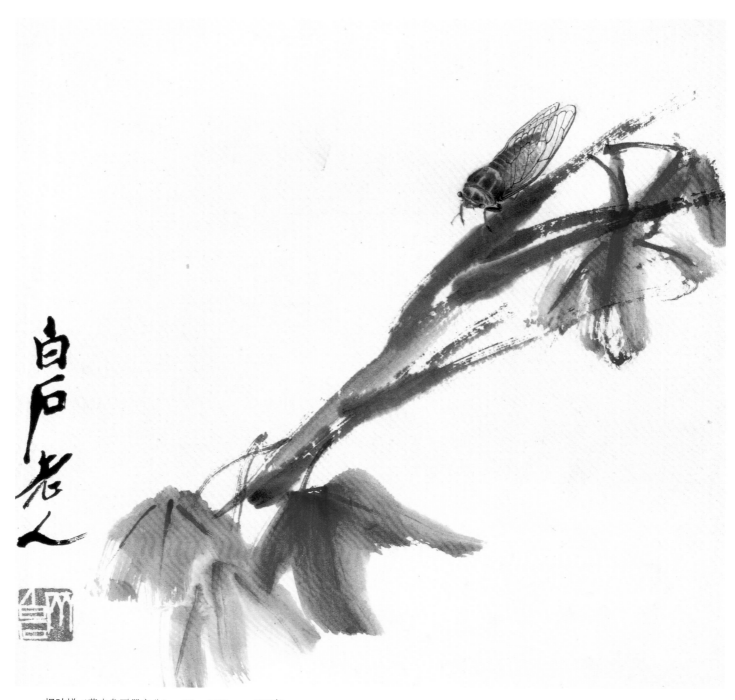

枫叶蝉（草虫杂画册之八）　32cm×33cm　1954年

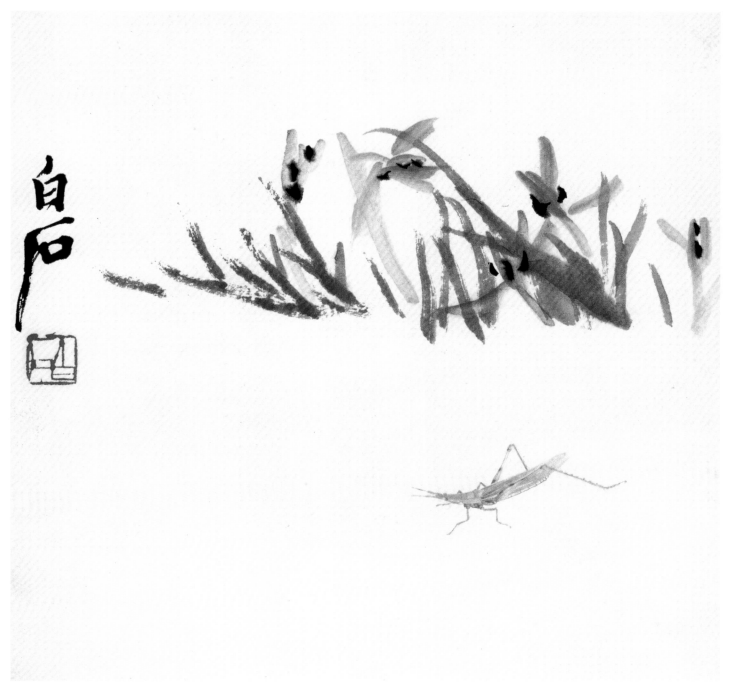

兰花蚱蜢（草虫杂画册之九） 32cm×33cm 1954年

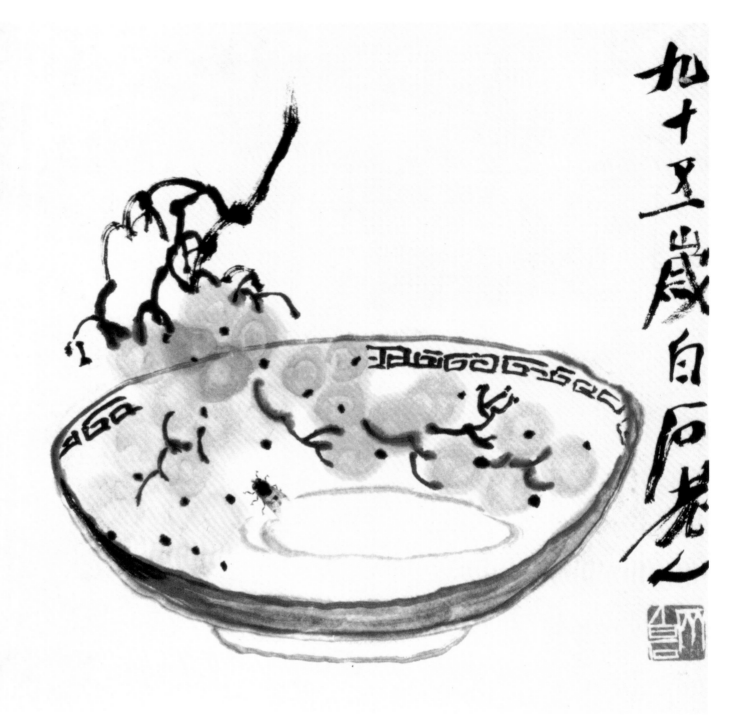

九十五歲白石老人

葡萄（册页） 28cm×28cm 1955年